全国职业教育学前教育专业"十二五"规划教材

幼儿歌曲赏析与创编

主　编　熊承敏　劳　丹
副主编　黄　蔚　邹　毅　李凤莲　刘　茜　李亚伟
参　编（以姓氏笔画为序）
　　　　王　瑛　王华芬　申建军　许贤楷
　　　　朱丽红　刘　君　刘靖波　刘丽萍
　　　　李菊香　汪宇飞　佘　艳　辛红萍
　　　　杜　纯　李　萍　李泉泉　张利军
　　　　陈金枝　杨慧玲　高洪涛　袁　芒
　　　　裴清清　路　璐

华中科技大学出版社
http://www.hustp.com
中国·武汉

图书在版编目(CIP)数据

幼儿歌曲赏析与创编/熊承敏 劳丹 主编. —武汉:华中科技大学出版社,2013.4(2023.7重印)
ISBN 978-7-5609-8637-1

Ⅰ.幼… Ⅱ.①熊… ②劳… Ⅲ.①儿童歌曲-赏析-职业教育-教材 ②儿童歌曲-歌曲创作-职业教育-教材 Ⅳ.J614

中国版本图书馆CIP数据核字(2012)第311058号

幼儿歌曲赏析与创编

熊承敏 劳丹 主编

责任编辑:赵巧玲
封面设计:刘 卉
责任校对:朱 玢
责任监印:张正林
出版发行:华中科技大学出版社(中国·武汉)　　电话:(027)81321913
　　　　　武汉市东湖新技术开发区华工科技园　　邮编:430223
录　排:谦谦音乐工作室
印　刷:武汉市洪林印务有限公司
开　本:880 mm×1230 mm　1/16
印　张:12.25
字　数:350千字
版　次:2023年7月第1版第10次印刷
定　价:30.00元

本书若有印装质量问题,请向出版社营销中心调换
全国免费服务热线:400-6679-118 竭诚为您服务
版权所有　侵权必究

全国职业教育学前教育专业"十二五"规划教材

编 委 会

顾 问：

蔡迎旗（华中师范大学教育学院副院长、世界学前教育组织（OMEP）中国委员兼副秘书长、教育部"国培计划"首批专家、中国学前教育研究会常务理事和学术委员、湖北省学前教育专业委员会主任兼副会长）

主任委员（排名不分先后）：

卓　萍（武汉城市职业学院学前教育学院院长　学前教育研究所所长）
郑传芹（郧阳师范高等专科学校教育系主任　学前教育研究中心主任）

副主任委员（排名不分先后）：

陈顺桥　方　帆　李亚伟　李　波　李俊生　李　娅　金东波　王　瑜　王　燕　汤晓宁
邹玲琳　周立峰　肖　秀

委　员（排名不分先后）：

张雪萍	崔庆华	周勤慧	罗智梅	杨　梅	康　琳	于　娜	李晓军	李　江	刘华强
刘普兰	熊承敏	熊　芬	郑航月	方　斌	彭　娟	曾跃霞	陈琼辉	詹文军	冯霞云
朱焕芝	夏小林	劳　丹	李博丽	郜　城	申建华	李慧敏	杨书静	曹　静	陈学敏
刘肖冰	朱　恒	李玉鸽	苗　霞	李志华	张　芳	赵光伟	曾祥兰	王　丹	王荷香
李　俊	李西琳	张早娥	石芬芳	周　婷	赵昕华	涂兰娟	王区区	赵　辛	李小龙
赵庆华	李利芹	孟庆松	林　超	王　俊	刘丽萍	王　婷	王　瑛	叶恒元	张利军
吕东辉	吕　锐	艾亚兰	谢　玮	袁振祖	易雪林	高芳梅	陈　娜	刘靖波	李娟娟
谢　民	李泉泉	赵　莉	靳　琪	骆　萌	李兴娜	李　玮	吴伟俊	张丽敏	高长丰
李　慧	王丹丹	孔　迪	周　娜	路　璐	李　静	宋　英	徐雅欣	谢　东	詹治愈
朱　恒	李菊香								

全案策划：

袁　冲　韩大才

前　言

本教材在欣赏、分析儿歌的基础上，严格按照幼儿歌曲创编的脉络设计编写，使之相互补充、相互支撑，摒弃以往传统教材中沿用专业音乐创作、表演的概念及艺术技能，在结构体例、内容谱例、练习题量、实际操作上均有创新与突破，特别注重在经典作品与幼儿时尚元素和现代理念的创编手法的有机融合上做到相得益彰。

在教育部制定的《3～6岁儿童学习与发展指南》中，关于艺术教育领域的要求是：

在艺术活动中面向全体幼儿，要针对他们的不同特点和需要，让每个幼儿都得到美的熏陶和培养。对有艺术天赋的幼儿要注意发展他们的艺术潜能。

幼儿艺术活动的能力是在大胆表现的过程中逐渐发展起来的，教师的作用应主要在于激发幼儿感受美、表现美的情趣，丰富他们的审美经验，使之体验自由表达和创造的快乐。因此，学前教育儿歌创编教材就必须具有前瞻性、引领性，并具有一定的实用价值，这样才能适应幼儿园现代化的教学需要。

根据这些要求，本教材突出了以下几个特点。

第一，准确定位、工学结合，培养幼儿园教师的音乐素养和设计编配儿歌的技能。

第二，体例更新、注重实效，欣赏分析与创编写作相结合，让课堂练习与思考创编作品相结合。

第三，内容更新、强调民族性，增加了童谣的创编，注重民族民间传统旋律发展手法的赏析。

第四，谱例更新、加大练习量，保留经典幼儿歌曲，大量增加了具有幼儿时尚元素的新歌曲，为幼儿园教师的形象思维打开了一扇新视窗，开阔了新视野，提升了创造能力，通过情境设计、角色扮演等方法，使儿歌创编写作"做中学、学中做、学做结合"，不断提高实践操作能力，使课堂教学更加生动活泼、丰富多彩。

第五，本教材编写的内容可供学前教育专业学生使用，大致安排在30～34课时，第四章至第七章为重点学习内容，第一章、第二章、第三章、第八章为一般性掌握的内容，教师可酌情合理安排。每章节前都有目标导航，每章节后都附有思考与练习，章节中间根据创编的需要增加了课堂练习。

本教材体现了幼儿音乐结构的系统性、案例分析的科学性、欣赏作品的趣味性、儿歌创编的新颖性，确保欣赏创编教学的高效性和实用性，是幼儿园教师不可多得的工具书。本书积累了多位编委的才智和心血，特别得到了武汉城市职业学院孙凌毅教授、向健极处长，以及学前教育学院卓萍院长、汤晓宁副院长等一大批专家、领导和业内人士的支持和帮助，在此一并感谢。

"三人行，必有我师"，本教材如有不妥之处，敬请各位专家提出宝贵意见，以便再版时改正。

<div style="text-align:right">

编　者

2012年10月

</div>

目录

第一章 幼儿歌曲的赏析

第一节 幼儿歌曲歌词的赏析 　　1

第二节 幼儿歌曲旋律 　　10

第二章 幼儿歌曲的题材、体裁及演唱形式

第一节 幼儿歌曲题材 　　25

第二节 幼儿歌曲体裁 　　41

第三节 幼儿歌曲的演唱形式 　　53

第三章 童谣吟诵、吟唱

第一节 童谣的传统艺术形式及表现手法 　　63

第二节 童谣创编实例 　　66

第三节 童谣的吟诵和吟唱 　　73

第四章 幼儿歌曲音乐主题乐句

第一节 如何捕捉音乐动机 　　80

第二节 主题乐句的结构形式 　　86

第三节 主题乐句的组合方式 　　90

第五章　幼儿歌曲音乐主题的发展手法

第一节　重复式发展手法　96

第二节　模进式发展手法　104

第三节　扩宽与压缩式发展手法　109

第四节　对比发展手法　113

第六章　幼儿歌曲曲式结构的赏析与创编

第一节　一段体儿歌的结构特征　128

第二节　两段体儿歌的结构特征　139

第三节　三段体儿歌的结构特征　146

第七章　中国民间传统旋律发展手法的赏析与借鉴

第一节　中国民间传统音乐的调式调性　155

第二节　欣赏几种中国传统民间音乐常见的旋律发展手法　162

第八章　幼儿歌曲前奏、间奏、尾声的赏析与创编

第一节　幼儿歌曲的前奏　173

第二节　间奏　180

第三节　尾声　183

参考文献　188

后记　189

第一章
幼儿歌曲的赏析

目标导航

(1) 抓住儿歌歌词、歌曲的特点,掌握儿歌的分类方法。
(2) 能在赏析的基础上,凭借自身乐感创编短小的乐句。
(3) 正确而深入地理解歌词是音乐创编的第一步。学会用幼儿的眼睛看歌词,充分发挥想象力欣赏、分析儿歌。

第一节　幼儿歌曲歌词的赏析

歌词是素描,曲调为它染上色彩,词、曲各占半边天。歌词是文学,文学是学习一切艺术的基础,通过文学可以了解社会,了解人的思想感情。孔子提倡:不学诗、不以言。音乐在具体描写中不如文学。具体的社会生活、人的思想感情可以通过歌词反映出来,歌曲的具体内容就是歌词。幼儿的年龄和心理总处在变化之中,幼儿的年龄相差一岁在心理上的变化却很大,幼儿的心理要求新颖。如:

《大苹果》

我是一个大苹果,
小朋友们都爱我。
如果你的手太脏,
请你不要来碰我。

这是一首要求孩子讲卫生,吃东西前先洗手的儿歌,如果歌词不形象,孩子就接受不了。再如:

《大苹果》

我是一个大苹果,
小朋友们都爱我。

快快把手洗干净，

排排坐好分果果。

这样一改也没有错，但却在幼儿形象思维培养上大打折扣。

幼儿歌曲的教育性要隐蔽在形象之中，孩子通过艺术享受自然而然地接受歌曲对他的思想教育。孩子们不可能总结出来什么或通过什么来表达什么，而是随着年龄的增大，而不断地更新、丰满艺术想象力。

为了提高对幼儿园音乐教材中幼儿歌曲的赏析和创编能力，必须学会欣赏幼儿歌词意境、歌曲主题的一般特点，以及旋律的发展手法、曲式结构等知识。

一、主题单一，结构简练

学前儿童的生活经验有限，理解事物和语言的能力较低，所以，所选歌词的内容和词语应该生动形象，尽量使用儿童比较熟悉和喜爱的事物。如动物、植物、自然现象、交通工具、文具、玩具、身体部位，以及儿童自己的生活活动和儿童所熟悉的成人生活活动等。

例1-1 《小雨沙沙》（许竞 词）

小雨，小雨沙沙沙，沙沙沙，

种子，种子在说话，在说话。

哎呀呀，雨水真甜，

哎哟哟，我要发芽。

小雨，小雨沙沙沙，沙沙沙，

种子，种子在说话，在说话。

哎呀呀，我要出土，

哎哟哟，我要长大。

这是一首直接音响模仿的歌曲，歌词用了拟人的手法，种子轻声说话，雨水、发芽、出土、长大，不仅告诉我们植物生长的过程，而且象征孩子要快快长大。

二、形象生动，富于童趣

幼儿歌曲的句子在长度、结构、节奏等方面相同或相似，甚至在旋律和歌词方面也多有相同，易于儿童理解、记忆，也给儿童提供了更多自由编填新歌词的机会。

例1-2 《在农场里》（（美）露西尔·佩纳贝克 词）

猪儿在农场噜噜，猪儿在农场噜噜，

……（学生可自编歌词）如：

羊儿在农场咩咩，羊儿在农场咩咩，

……
牛儿在农场哞哞，牛儿在农场哞哞，
……

学前儿童对于爱和美有天然的追求，歌词应该经常使用象声词、衬词、感叹词、无意义的音节等来描述新颖的感情材料，所选的歌词应该押韵，富于韵律美。

例1-3 《秋天多么美》（曾泉星 词）

秋风秋风轻轻吹，棉桃姐姐咧呀咧开嘴，
你看它露出小呀小白牙，张张脸蛋笑微微，
来来来来来来来，来来来来来来来，
秋天多么美，秋天多么美。
来来来来来来来，多呀多么美。

歌词以秋天为题材，以棉桃咧开嘴、露出小白牙、脸蛋笑微微来描绘秋天的丰收景象，加上生动的衬词，使歌词更富活力和童趣。

例1-4 《我是一只蚊子》

大家好
我是一只蚊子
一只可爱的蚊子
一直挥着翅膀的蚊子
当我还是一只懵懂的蚊子
遇到血
不懂吸
从过去
到现在
直到他醒过来
一个巴掌拍过来
幸亏当时跑得快
不然死掉多悲哀

这是一只没有经验的小蚊子的"自白"。幼儿从歌词"一直挥着翅膀"及"一个巴掌"的移情声音效果中，了解蚊子的心情。

三、通俗上口，易唱宜动

通俗是指语言浅显易懂，好理解、易记忆，歌词念起来顺口，有一定的韵律感。易唱宜动是指歌曲适宜边唱边跳。

例1-5 《怎样叫》

怎样叫

英美儿歌
颂今 填词

1=E 4/4

| $\underline{1\cdot 2}\ 3\ 4\ 5\ -$ | $\underline{5\cdot 4}\ 3\ 2\ 1\ -$ | $\underline{1\cdot 2}\ 3\ 4\ 5\ -$ | $\underline{5\cdot 4}\ 3\ 2\ 1\ -$ |

小狗怎样叫？　　小狗怎样叫？　　小狗这样叫，　　小狗这样叫：
小猫怎样叫？　　小猫怎样叫？　　小猫这样叫，　　小猫这样叫：
小鸡怎样叫？　　小鸡怎样叫？　　小鸡这样叫，　　小鸡这样叫：
小猪怎样叫？　　小猪怎样叫？　　小猪这样叫，　　小猪这样叫：
小牛怎样叫？　　小牛怎样叫？　　小牛这样叫，　　小牛这样叫：

| $\underline{1\cdot 2}\ 3\ 4\ \underline{5\cdot 4}\ 3\ 2$ | $\underline{1\cdot 2}\ 3\ 4\ \underline{5\cdot 4}\ 3\ 2$ | $\underline{1\cdot 2}\ 3\ 4\ \underline{5\cdot 4}\ 3\ 2$ | $1\ -\ -\ 0$ |

汪汪汪汪 汪汪汪汪　汪汪汪汪 汪汪汪汪，　小　　狗　汪汪汪汪　叫。
喵喵喵喵 喵喵喵喵　喵喵喵喵 喵喵喵喵，　小　　猫　喵喵喵喵　叫。
叽叽叽叽 叽叽叽叽　叽叽叽叽 叽叽叽叽，　小　　鸡　叽叽叽叽　叫。
噜噜噜噜 噜噜噜噜　噜噜噜噜 噜噜噜噜，　小　　猪　噜噜噜噜　叫。
哞哞哞哞 哞哞哞哞　哞哞哞哞 哞哞哞哞，　小　　牛　哞哞哞哞　叫。

这是老师和孩子们的问答，极富情趣，简单明了。其节奏紧密，幼儿发出汪汪、喵喵、叽叽、噜噜、哞哞等各种叫声，展现其模仿能力。

例1-6 《谁饿了》

　　一只大猫出来了，肚子饿得咕咕叫，
　　看见了小老鼠，啊呜啊呜吃完了。

这首歌词中的象声词（"咕咕叫""啊呜啊呜"）给了孩子们夸张、形象地表演的机会。

例1-7 《两只老虎》

　　两只老虎、两只老虎，
　　跑得快、跑得快，
　　一只没有耳朵，一只没有眼睛，
　　真奇怪、真奇怪。

这首歌的词义浅显、语言顺口，有见其形、闻其声之感，幼儿会根据歌词内容做游戏。

例1-8 《孙悟空打妖怪》

孙悟空打妖怪

樊家信 词
彭　野 曲

$1=\flat A$　$\frac{4}{4}$

（乐谱略）

唐僧骑马咚那个咚 咚那个咚呀咚那个咚，后面跟着个孙悟空 孙悟空呀孙悟空

孙悟空呀跑得快，跑得快呀跑得快 后面跟着个猪八戒。猪八戒呀猪八戒

孙悟空呀跑得快，　　　　后面跟着个猪八戒。
沙和尚呀挑担箩，　　　　后面跟着个老妖婆。

猪八戒呀鼻子长，　　　　后面跟着个沙和尚。
老妖婆呀真正坏，　　　　骗过唐僧和猪八戒。

唐僧八戒真糊涂，是人是妖分不出。多亏悟空眼睛亮，高高举起金箍棒。

多亏悟空眼睛亮，妖魔鬼怪消灭光，妖魔鬼怪消　灭　光。

　　唐僧骑马咚那个咚，后面跟着个孙悟空，孙悟空跑得快，后面跟着个猪八戒，猪八戒鼻子长，……这首童谣非常经典，加上语气"念白"更显得津津有味。中段将节奏拉开与前后形成对比，孩子们能将自己熟悉的《西游记》中的各种人物形象表演得栩栩如生。

四、节奏鲜明、句幅短小

歌词句幅大多短小且有规律，节奏鲜明而清晰。

例1-9 《蜜蜂做工》（外国童谣）

　　　嗡嗡嗡，嗡嗡嗡，大家一起来做工，
　　来匆匆，去匆匆，做工兴味浓。

春暖花开不做工,将来哪里好过冬?
快做工、快做工,别学懒惰虫。

歌词采用拟人手法表现出孩子们热爱劳动的情景,歌词朗朗上口、节奏鲜明。

例1-10　《拍皮球》（王利锦　词）

花皮球,真可爱,轻轻一拍跳起来,
你拍拍,我拍拍,大家玩得多愉快,
砰通通、砰通通,大家玩得多愉快。

歌词三字一顿、七字一逗,节奏明快,句幅对称,将孩子们愉快的心情和拍皮球的动感、声音一并生动地展现出来。

例1-11　《三只小熊》

有三只熊它们住在一起呀,
熊爸爸、熊妈妈、熊娃娃,
熊爸爸啊很强壮,
熊妈妈身材真好呀,
熊娃娃真是可爱呀,
一天一天在长大。

这首歌属于每句歌词字数不对等、不押韵,非常口语化的一类儿歌。但是,歌曲作者在音乐节奏上力图寻找对称美。

五、拟人拟声、创设情境

幼儿的直观感受力强,对模仿声音及生动、有趣、拟人的歌词表现出无比浓厚的兴趣。

例1-12　《水龙头》（卞国勇　词）

谁哭啦,泪汪汪,小弟弟呀到处瞧,
不知是谁洗完手,没把龙头来关好。
水龙头,不要哭,把你眼泪来擦掉。
对着龙头说再见,龙头对我微微笑。

这首儿歌用拟人化的手法教育孩子要节约用水,既形象又生动,还能让幼儿主动教育别人要节约用水。

例1-13　《鸭妈妈和鸡阿姨》（刘同仁　词）

鸭妈妈和鸡阿姨,亲亲热热在一起,
鸡阿姨,想过河,不会游泳真着急,
鸭妈妈,来帮忙,驮着阿姨过河去,
鸭妈妈,谢谢你,向你敬个礼!

歌中鸭妈妈会游泳，并主动帮助鸡阿姨，采用拟人的手法形象地告诉幼儿要互相关心、互相帮助。

例1-14　《乡下老鼠》

乡下老鼠来到城市坐车，什么都感到新奇。旋律创编简短而新颖，一字一音。

乡下老鼠

1=F　4/4

词曲作者：佚名

| 3 | 1 1 1 3 2 1 | 6 6 5 1 2 — | 3 | 3 3 2 2 5 5 | 3 4 3 2 1 — |

有　一只乡下老鼠　要到城里去，　到　车站也不知道　坐在哪里好，
嘟　嘟嘟经过高山　游到大海里，　嘟　嘟嘟经过大桥　又到山洞里，

| 5· | 5 5 5 5 6 5 | 1 1 7 1 2 — | 3 | 3 5 5 5 5 2 | 3 4 3 2 1 — ‖

多　奇怪好多东西　向后飞过去，　一　抬眼看看左右　正在车里头。
嘟　一声吓了一跳　闭眼跳下去，　我　从来没有见过　这种怪东西。

例1-15　《小动物学跳舞》

小动物学跳舞

1=F　2/4

朱洪湘　词曲

(1· 1 6· 5 | 6 — | 5· 4 3 2 | 3 — | 2 2 5 4 | 3· 1 |

2 5 6 7 | 1 —) 5 1 1 3 1 1 | 2 5 5 | 5 1 1 3 1 2 — |
　　　　　　　　　小动物在一起 学 跳 舞，急坏了长颈 鹿。

3· 4 5 4 | 3 2 2 | 7 5 6 7 | 1 — | 5 5 3 | 5 3 1 |
青蛙拿着　麦克风，伴唱真叫　酷。　　小刺猬，　穿时装，

2· 2 7 5 | 6 — | 5· 6 1 | 3 3 1 | 2 5 6 7 | 1 — |
动作真漂　亮。　　斑点狗，学老虎，扭扭屁　股。

1· 1 6· 5 | 6 — | 5· 4 3 2 | 3 — | 4 3 2 1 | 2 2 6· 5 |
大象害　羞　　挠挠　头。　　狮子跳舞　就像发

[简谱片段]

| 5 − | 5 − | 1· 1 6·5 | 6 − | 5·4 32 | 3 − |
| 怒。 | | 小鸭吹起 | 小 | 喇 叭， |

| 22 54 | 3· 1 | 25 67 | 1 − ‖
| 小猫踏着节 拍 学走模特 步。 |

这是一首描写动物学人跳舞的歌曲，在拟人化的有趣的写作中，狮子学跳舞就像在发怒、小猫踏着节拍学走模特步等都表现出各种动物惟妙惟肖的姿态与特点。

例1-16 《看谁懂礼貌》

看谁懂礼貌

表 演 唱

张秋生 词
颂 今 曲

1=C 4/4

缓慢 有表情地

(6 1·　6 1· | 3 5 3 2 1 − | 1 65 1 65 | 3· 65 − |
　　　　　　　　　　　　山羊 公公 年 纪老

1 65 6 1 65 | 3· 65 − | 6· 5 6 1 | (6 1 6 5 6 1)
雪 白的胡子 飘 呀飘， 走 一 步，

3· 5 2 3 | (3 5 3 5 2 3·) | 5· 3 5 6 1 | 3 5 3 2 1·(56 |
摇 三 摇， 拄 着拐棍 想过 桥。

轻快地

1 1 1 65 1 1 1 65 | 3 35 3 2 1 1 | 3 5 1 3 2 2 | 3 5 1 3 2 − |
　　　　　　　　　(领)有只小黑兔 呀， 看呀看见了，
　　　　　　　　　(领)有只小白兔 呀， 看呀看见了，

X X· X X· | 3 5 2 3 5 − |[1. 2/4 (X X·)] 4/4 1 65 1 65 | 1 65 3 − |
不理 不睬 向呀向前跑， 哎呀！ 山羊 公公 摔倒 了，
山羊公公您好！上前问声好， 扶着山羊 慢慢 走，

5· 3 5 6 1 | 3 5 3 2 1 − | 1· 6 1 2 1 | 6 1 1 6 5 − |
它 在一 旁 拍手笑。 (齐)不好 真不好， 哎呀真不好，
一 步一 步 过了桥。 (齐)真好 真正好， 真呀真正好，

第一章 幼儿歌曲的赏析

```
6 6 1̇ 1̇  6 1̇ 6̂ 5 | 3 5 2 3 5 · (6̂ 5 | 3 5 2 3 5 5 5) | 1̇ 1̇ 6 5 1̇ 1̇ 6 5 |
小河气得 哗哗叫，   小树把头摇。                                小黑兔呀小黑兔呀
小树点头 把它夸，   小河哈哈笑。                                小白兔呀小白兔呀

1̇ 6̂ 5 3 - | 5 5 3 5̂ 6 1̇ | 3 5 3 2 1 - | (6 1̇ 1̇ 6 1̇ -) ‖
真 糟 糕，  你怎么 这样  没 礼 貌，  (白)这样没礼貌！
真 是 好，  从小  就懂礼貌  懂 礼 貌，  (白)从小懂礼貌！
```

短短的一首歌曲，容量如此之大。这是一首有前奏、有间奏、有领唱、有齐唱、有对白、有角色、有形象、有情节的表演唱歌曲，内容十分丰富。歌曲用拟人的手法寓教于乐，比说教要强得多。其中，"小河气得哗哗叫"、"小树点头把它夸"堪称经典词句，可作为范本，值得学习借鉴。

例1-17 《迪士尼米老鼠之歌》

迪士尼米老鼠之歌

美国动画片《米老鼠和唐老鸭》插曲

任卫新 填词

1=C 2/4

活泼 轻快

```
6 6 | 1 6 0 6 | 6 - | 6 - | 0 5 6 7 | 1 2 3
我 是 米老 鼠，              从 小 就 不爱 读

2 - | 2 0 | 0 6 1 | 3 3 | 3 3 | 2 1 ·
书，          只要 一 提 起 做 功 课，

0 6 1 | 2 6 3 | 6 | 2 1 | 1 - | 0 6 1 | 3 3
  闭上 眼 睛就 打 呼 噜，        只要 一 说

3 3 | 2 1 · | 1 | 3 5 | 6 5 3 5 | 2 1 · | 3 0
起 做 游戏，  那是 一点 也不 喊 苦，

0 6 | 1 1 | 6 6 | 6 - | 6 - | 6 0 ‖
不 喊 苦。
```

这首歌曲表现了爱玩游戏是孩子的天性。歌曲将小朋友形象地比做米老鼠，极其生动，显得快乐可爱。

例1-18 《白帆》

 白帆、白帆，美丽的白帆，
 你像蝴蝶的翅膀，
 在大海中一闪一闪。

如果将歌词改为：

 白帆、白帆，美丽的白帆，
 你像理想的翅膀，
 在波浪中勇敢地向前。

这样一改增加了歌词的硬度，将白帆变为抽象而不具体的事物，这是幼儿比较难以接受的形象。一般情况下，幼儿的直观性决定了幼儿的具体性。

1. 请将《两只老虎》的歌词进行扩展，至少创编五个动物形象。例如：两只小兔、两只小兔，蹦得快、蹦得快……

2. 请填充《找朋友》的歌词，至少创编五个地名。

歌词：一二三四五六七，我的朋友在哪里？在天涯，在海角（例如：在北京，在长城……）我的朋友在这里。

3. 创编一首拟声或拟人的短小的歌词。

第二节　幼儿歌曲旋律

 旋律是幼儿歌曲中最重要的部分，它不仅要表达好词义，符合歌词的音节、语势等特点，更重要的是发挥其塑造幼儿所感受的声调天真、梦幻般的艺术形象，展示音乐美感的独特功能。歌曲直接的音响模仿，使孩子爱唱、爱听。间接的音响联想，则发挥了孩子们丰富的想象力。幼儿由于受年龄、心理、生理及嗓音条件的制约，对音乐旋律的感受能力具有以下特点。

一、音域不宽、感受力强

 幼儿只有在适合的音域内才能唱出自然优美的歌，也只有在正常的音域里歌唱，才不会走音。一般来讲，各年龄阶段的合适音域如下。

1. 2~3岁：$e^1 \sim g^1$

能模仿短小乐句，能跟随大人在熟悉的音乐背景下做动作，感受音乐的形象。

例1-19 《摇啊摇》

摇 啊 摇

$1=E$ $\frac{4}{4}$

| 1 3 2 - | 1 3 2 - | 1 1 2 2 | 3 3 2 - ‖
| 摇 啊 摇， 摇 啊 摇， 我 的 宝 宝 睡 着 了。

《摇啊摇》音域仅三度。

2. 3~4岁：$d^1 \sim a^1$

能模仿学唱短小歌曲，能跟随熟悉的音乐做身体动作。

例1-20 《小蝌蚪》

小 蝌 蚪

青墨流香 词曲

$1=C$ $\frac{2}{4}$

| 3 5 | 5 - | 6 3 | 5 - | 5 5 | 3 - |
| 有 一 群 小 蝌 蚪， 摇 摇 尾

| 2 3 | 1 - | 1 3 | 2 - | 5 3 | 2 - |
| 水 中 游， 游 啊 游、 游 啊 游，

| 5 5 | 3 5 | 2 3 | 1 - | 2 - | 3 - | 1 - ‖
| 小 小 尾 巴 变 没 有， 变 没 有。

这是一首只有五度音域的低幼儿歌，旋律在结束句上采用了二分音符，是为了表现自然规律，小蝌蚪的尾巴渐渐变没了。

例1-21 《白云》

白 云

1=D 3/4

刘明将 词曲

| 5 3 5　3 | 5 3 5　3 | 5 3 2　3 | 5 − − |

白云飘 飘，白云飘 飘，白云飞 得 高，

| 5 3 5　3 | 5 3 5　3 | 5 3 2　3 | 1 − − ‖

一朵一 朵， 一朵一 朵， 对我微 微 笑。

《白云》是小班儿歌，其音域仅五度。

3. 4～5岁：$c^1 \sim a^1$

能用自然的、音量适中的声音基本准确地唱歌，能通过即兴哼唱、即兴表演或给熟悉的歌曲编词来表达自己的心情。

例1-22 《大拇指唱》

大拇指唱

1=G 2/4

| 5· 1 7 2 | 1 − | 5· 1 7 2 | 1 − |

大 拇 指 爱 唱， 大 拇 指 爱 跳，

| 3 3 2 2 | 1 2 1 7 6· | 5· 1 7 2 | 2 1 1 ‖

这 些 小 人 陪 着 你， 大 拇 指 爱 唱 爱 跳。

《大拇指唱》是中班儿歌，音域为六度，节奏出现了十六分音符。

例1-23 《蚊子》

蚊 子

1=C 2/4

| 5 3 5 | 5 3 5 | 6 5 4 3 | 2 3 4 |

哎哟喂， 咋的啦， 一只蚊子咬我啦，

| 5 1 1 1 | 1234 5 | 5 2 2 4 | 3 2 1 ‖
快 快 快 快 爬 上　来，　啦 啦　啦 啦　啦 啦 啦。

《蚊子》是六度音域，诙谐、滑稽，也有十六分音符。

例1-24　《蜻蜓是我的小飞机》

蜻蜓是我的小飞机

1=F 4/4

刘志毅 词
陆　军 曲

| 5·5 5·5 5·4 3 1 | 2 1 1 - | 5·5 5·5 5·4 3 1 |
蜻 蜓 蜻 蜓 真 美 丽，　真　美 丽，　它 是 谁 的 小 飞 机？
蜻 蜓 蜻 蜓 真 美 丽，　真　美 丽，　它 是 我 的 小 飞 机，

| 2 5 5 5 - | 6· 5 4 4 | 5· 4 3 3 |
小　飞　机？　　　飞　来 飞 去　运　什 么 呀？
小　飞　机，　　　飞　来 飞 去　运　快 乐 呀，

| 2 2 3 5 5 6 | 5 - - | 2 2 6 5 4 3 2 | 1 - - ‖
载 来 了 什 么 好 消　息？　　载 来 了 什 么 好 消 息？
把 我 的 幸 福 告 诉　你，　　把 我 的 幸 福 告 诉 你。

这首歌曲节奏较复杂，音域仍为六度。

4.5~6岁：$c^1 \sim c^2$

能用基本准确的节奏和音调唱歌，能用律动或简单的舞蹈动作表现自己的情绪或自然界的情景。

例1-25　《山谷回音真好听》

山谷回音真好听

1=C 2/4

汪爱丽 词曲

中速 欢快地

| 5 5　5 5 | 5 1　5 1 | 3 4 | 5 - | 5 5　5 5 |
美 丽 山 谷 真 稀 奇 真 稀 奇。　　　　唱 歌 讲 话

| 5 1̇ 5̱1̇ | 3 2 | 1 — | 1̱ 2 3̱ 4 | 5 — |

有 回 音 有 回 音。 啊！

| 1̱ 2 3̱ 4 | 5 — | 1̱̇ 6 1̱̇ 6 | 5 — | 1̱̇ 6 1̱̇ 6 |

啊！ 啊！ 啊！

| 5 — | 5̱5 5̱5 | 5̱1̇ 5̱1̇ | 3 2 | 1 — ||

山谷 回音 真好 听， 真 好 听。

《山谷回音真好听》是幼儿园大班的歌曲，音域为八度。

创编儿歌的音域应当控制在上述范围内，如果歌曲情境十分需要，只要不是长时值的高音，偶而超出这个范围是可以的。

一开始创作儿歌首先要根据幼儿的年龄来定调。如果一首歌曲只有do、re、mi三个音，就应定E调；如果用五个音do、re、mi、fa、sol，就应定D调。一般来讲，儿童的音域总是从一个相对狭窄的音域，逐渐向高、低两个方向音域扩展的。而幼儿园老师往往对C调比较熟练，什么歌曲都用C调，这是极不科学的。

课堂练习

为下列旋律定调，并用左手伴奏。

$1 = C$ $\dfrac{4}{4}$

| 5·̱ 6 5̱ 4 3̱ 4 5 | 2̱ 3 4 3̱ 4 5 | 5·̱ 6 5̱ 4 3̱ 4 5 | 2 5 3̱ 1· ||

二、节奏简单、顿逗较多

幼儿的咬字、吐字和语言节奏感不如成年人，因此，幼儿歌曲中一般较少出现连续切分节奏和快速的连续十六分节奏，节拍也较规整。例如：为4岁前的儿童写作歌曲时，曲调中的节奏应主要由均匀的二分音符、四分音符和八分音符构成的节奏组成，偶尔出现附点节奏；为4~6岁儿童写作歌曲时，可选含有少量的十六分音符（ X̱X̱X̱X̱ ）、附点节奏（ X· X ）和切分节奏（ X X X ）。

例1-26 《迷路的小花鸭》

迷路的小花鸭

王　森　词
谢白倩　曲

1=E 2/4
亲切地

| 6̣ 1 | 3 0 | 3 1 | 6̣ 0 | 6̣· 1 |

池　塘　　边，　　柳　树　　下，　　有　　　只
小　朋　　友，　　看　见　　啦，　　抱　　　起

| 3 6 6 | 5 6 | 3 — | 5 4 3 | 2 — |

迷　路　的　小　花　　鸭，　　嘎　嘎 嘎　嘎
迷　路　的　小　花　　鸭，　　啦　啦 啦　啦

| 4 3 2 | 1 — | 2· 2 3 1 | 6̣ — | 6̣ 0 ‖

嘎　嘎 嘎　嘎　　哭　着　叫　妈　妈。
啦　啦 啦　啦　　把　它　送　回　家。

幼儿由于受到生理条件的限制，气息较短，因此，旋律中顿逗较多。

例1-27 《小雨点的家》

小雨点的家

董志宏　词
吴　洋　曲

1=C 2/4
轻快地

| 5 0 6 0 | 5· 3 | 1̇ 0 6 0 | 5 — | 6 6 6 5 |

小　雨　点　儿，　不　害　怕，　　　跃　进 池　塘

| 1 0 3 0 | 2 0 5 3 | 2 — | 3 3 3 2 | 3 0 5 0 |

笑　哈　哈　笑　哈　哈。　　　青　蛙 问　他　住　在

| 6̣· 7̣ | 6̣ — | 1̇ 0 | 5 6 0 | 3 3 2 3 |

哪　　呀？　　天　上　云　朵　就　是　我　的

| 5 — | 1̇ 6 5 6 | 3 3 2 3 | 1 — | 1 0 ‖

家。　　天　上 云　朵　就　是　我　的　家。

这首歌曲一开始就用休止符断出"小雨点儿"、"跃进池塘笑哈哈"等精彩的词句。"不害怕"、"天上云朵"都用了休止符的恰当处理,生动形象地表现了歌词要表达的意境。

例1-28 《小青蛙找家》

小青蛙找家

$1=\flat E$ $\frac{2}{4}$ 李嘉评 王全仁 词曲

天真地

(5 1̇ | 5 1̇ | 5 1̇ | 5 1̇ | 3 5 2 3 | 5 5 5 | 5 1̇ | 5 1̇ | 5 1̇ | 5 1̇ |

3 5 2 3 | 1 1 0) | 3 5 2 3 | 5 0 | 6 5 6 3 | 5 0 |
　　　　　　　　　　几只 小青 蛙,　呱!　要呀 要回 家,　呱!

X X | X X | X X | X X | X X X | X X X |
跳 跳, 呱 呱! 跳 跳, 呱 呱! 跳跳跳, 呱呱呱!

X X X | X X X | 2 3 5̂ 6 | 3 2 3 | 1 — | X 0 ‖
跳跳跳, 呱呱呱! 小青 蛙　 回 到了 家,　　 呱!

以上谱例基本上是一字一音,节奏简单。中间的仿声、念词的节奏变化,加催了小青蛙找家的步伐。

三、级进为主、同音反复

学前儿童一般不适合唱旋律起伏太大的歌曲,孩子的情感天真、单纯,旋律中常以同音反复、级进、小跳为主,适当运用大跳音程,而且多采用一字配一音、一字配二音的词曲结合手法,一字多音的用法很少见。

例1-29 《哆啦A梦》

哆啦A梦

《机器猫》主题曲

$1=D$ $\frac{2}{4}$

(1̇76 567 | 1̇76 567 | 1̇76 567 | 1̇76 5 0 | 2̇17 671̇ | 2̇17 671̇ |

2̇17 671̇ | 671̇ 2̇ 0 | 671̇ 456 | 567 345 | 456 234 | 345 671̇ |

第一章 幼儿歌曲的赏析

(sheet music page - numbered musical notation with romaji lyrics)

kon na ko to yi yi na
de ki ta ra yi yi na an na yu me kon na yu me yi pai a ru ke
do min na min na min na ka na e ku re ru
bu shi gi na po ke de ka na e te ku re ru
so ra wo ji yu ni to bi tao na hai! ta ke ko pu
ta an an an to te mo dai su ki
do ra e mon

```
        3              3          3           3
434  2  | 0   0  | 434  2· 5 | 434  2· 5 | 34#45   | 0   0 |
 3        3          3    3          3       3         3
6#56  565 | 6· 7 1· 6 | 5#45 454 | 5· 7 1· 5 | 7#67 676 | 7· 1 2̇ 7 |
```

```
                           3.
1̇ — | 1̇  0 :‖ 1 — | 1 — | 6 0 5 0 | 4 0 0 |
                                an  an  an

2   7· 6 | 5· 6 5· 4 | 0  5· 6 | 3·  2 | 1 — | 1 — |
to  te mo dai  su ki     do  ra  e  mon
```

```
  3                    3
(434  3· 4 | 32   4 | 323  2· 3 | 21   7̣  6̣ | 7̣· 1 2 |

6̣   6̣ | 7̣· 1 2̇· 1 | 0  1 | 1 — | 1  0 )‖
```

这首日本儿童动画片主题曲的音乐很有特点，大量连续的附点节奏的运用使人印象深刻，特别是后半段，间奏上下行附点级进，加上句尾出现的三连音点缀，简单而直白，更表现出机器猫果敢的性格。

例1-30 《老鹰捉小鸡》

老鹰捉小鸡

1=F 4/4 3/4

纳西族儿歌
禾 雨 记录

```
5 1̇ 5 1̇ 6  5 | 5 5 5 5 6  5 | 5 1̇ 5 1̇ 6  5 |
天上老鹰飞 呀，好像黑云遮 天，小鸡小鸡快 来，

5 5 5 5 6  5 | 5 5 5  6  5 | 5 5 5  6  5 ‖
快快躲起来 呀， 躲起来  呀， 躲起来  呀。
```

这是一首有趣味的变换拍子的儿歌，它通过连续不断的旋律反复，使孩子们进入游戏状态。特别是在换 $\frac{3}{4}$ 后的音乐，让孩子们有时间在游戏中能快速地"躲起来"。这是我们儿时百玩不厌的游戏。

例1-31 《凑数歌》

凑 数 歌

张铁苏 词
李晋媛 曲

1=C $\frac{2}{4}$

5 3　5 3｜1 2　3｜5 3　5 3｜1 3　2｜4 4　4 6｜3 3　3 5｜
三只　鸭子　七只　鹅，　摇摇　摆摆　唱起　歌。　呷呷　呷，　哦哦　哦，

2 4　3 2｜1 3 5｜4 4　4 6｜3 3 5｜2 4　3 2｜1 0 7 0｜1 —‖
呷呷　呷，　哦哦哦，　三只　鸭子　上了坡，　七只　白鹅　下　了　　河。

这也是旋律反复的乐句，句尾稍加变化，旋律显得更加流畅。歌词说的是：三只鸭子上坡，七只白鹅下坡。问小朋友：三只加七只等于几只？

例1-32 《打电话》

打 电 话

汪 玲 曲
阿 军 记谱

1=F $\frac{2}{4}$

3 5　3 2｜3　6 0｜3 5　3 2｜3　6 0｜5 0　5 0｜5 —｜
两个　小娃　娃　呀，　正在　打电　话　呀，"喂　喂　喂，
两个　小娃　娃　呀，　正在　打电　话　呀，"喂　喂　喂，

3 3　2 5｜3 —｜2 0　2 0｜2·　3｜5 6　3 2｜1 ‖
你在　哪里　呀？"　"哎　哎　哎，　我在　幼儿　园。"
你在　做什　么？"　"哎　哎　哎，　我在　学唱　歌。"

此歌旋律以级进、小跳、同音反复为主，全曲均是一字一音的问答方式。仅在第10小节才出现带附点的一字配二音。

四、旋律平稳、多见重复

例1-33 《我是快乐的小蜗牛》

我是快乐的小蜗牛

1=D 3/4

千红 词
颂今 曲

从容、有趣地

```
(5  -  35 | 6  6  6 | 3  -  53 | 2  2  2 |
 3  2  3  | 5  6  5 | 3  -  32 | 1  1  1)|

 5  -  3  | 5  6  5 | 1  -  54 | 3  3  3 |
 我    是   快 乐 的   小      蜗  牛(哟 哟)
 我    是   快 乐 的   小      蜗  牛(哟 哟)

 5  -  3  | 5  6  5 | 5  1  54 | 3  3  3 |
 背    着   房 子 去   旅       游(哟 哟),
 天    南   地 北 去   旅       游(哟 哟),

 2  -  2  | 2  -  5 | 3  -  53 | 2  2  2 |
 伸    出   两 只 小    犄      角(哟 哟)
 刮    风   下 雨 我    不      怕(哟 哟)

 2  -  2  | 2  -  5 | 3  -  32 | 1  1  1 |
 一    边   看 来 一    边      走(哟 哟),
 躲    进   小 屋 乐    悠      悠(哟 哟),

 5  -  35 | 6  -  - | 3  -  53 | 2  -  - |
 咿    呀  儿 哟           呀   咿 儿 哟,
 咿    呀  儿 哟,          呀   咿 儿 哟,
```

| 3 2 3 | 5 6 5 | 3 — 3̃2 | 1 1 1 :‖
我 从 来　不 回 头　不　　回 头（哟 哟），
天 晴 了　我 再 走　我　　再 走（哟 哟），

| 3 2 3 | 5 6 5 | 3 — 3̃2 | 1 — X X ‖
天 晴 了　我 再 走　我　　再 走。　哈 哈！

此曲用三拍子来表现小蜗牛实在是有点滑稽可笑，可见幼儿的形象思维丰富，出乎意料。

例1-34　《快乐王子的小船》

快乐王子的小船

千　红　词
张治平　曲

1=F 4/4

优美、深情地

| 3 3 3 6 2 2· | 3 3 3 6 1 — | 3 3 3 6 2 2· | 3 3 3 6 1 — |
一 朵 小 小 花 呀，　漂 在 清 水 溪，　像 只 小 小 船 儿，　游 在 大 海 里。

| 7 0 7 0 7 5 6 6 | 7 7 7 5 6 — | 3 0 3 0 3 1 2 2 | 3 3 3 1 2· 2 |
小　小　花 甲 虫 呀，　请 你 坐 进 去，　你 是　快 乐 王 子，　漂 亮 又 神 气。　我

| 3 5 5 3 5· 5 | #4 4 4 2 3 — | 3 5 5 3 3 5 5· 5 | #4 4 4 2 3 — |
轻 轻 吹 口 气　呀，　船 儿 向 前 去，　祝 你 一 路 顺 风，　到　童 话 王 国 里。

| 3· 7 3 — | 3· 1 2 — | 3 3 3 2 6 | 2 0 2 0 1 — |
咿　呀 咿，　　咿　呀 咿，　美 丽 善 良 的　小 公 主，

结束句

| 7 0 7 6 0 5 0 | 6 — — — :‖ 7 0 7 6 0 5 0 | 6 — — — ‖
她 在 迎 候　你。　　　　　　她 在 迎 候　你。

这首歌曲巧妙地运用重复手法，在抑扬顿挫的乐句中，休止符运用得当。主题精练，结构为起承转合，特别是用升F变化音显得富有幻想，更表现出童话世界的仙境。

歌曲结构：$\boxed{A}_{18}=(a_4+b_4+c_4+扩充_2+a_4^1)$
　　　　　　起　承　转　　　合

注："□"表示完整的一首歌曲；"A"表示乐段；"a、b、c"表示乐句；下标数字表示小节数，上标数字表示音乐材料的变化、重复关系。

例1-35 《我是一粒米》

我是一粒米

陈 桢 词
黄振奋 曲

1=F 2/4

(5432 11 | 5432 11) | 1 30 | 11 50 | 1114 6 | 5 — |

1.(领)我 是 一粒 米， 别把 我 看不 起，
2.(领)有一 个 小淘 气， 把我 看不 起，
3.(领)你我 是 好朋 友， 我多 么喜欢 你，

5·6 54 | 3 10 | 1·1 71 | 2 — | 1·1 33 | 11 50 |

农民伯伯 种 地 多么 不容 易， (齐)冒着 风呀 冒着 雨，
天天吃起 饭 来 不 注 意， (齐)把 我呀 扔在 地，
天天吃起 饭 来 把 我爱 惜， (齐)不 闹呀 又不 吵，

54 3 22 | 3 — | 111 45 | 6 5· | 65 5 23 | 1 — ‖

费了 多少 力， 都为 我一 粒 米呀， 都为 我一 粒 米。
又把 我喂 鸡， 小淘气 不爱 惜 我呀，
不把 我扔在 地， 好朋友 爱惜 我呀，

2.
| 65 0 | 23 10 :‖
我呀， 真生 气，

3.渐慢
5 65 432 | 1 0 23 | 1 — ‖
让我 谢谢 你， 谢谢 你。

歌曲结构：\boxed{A}_{23} = 前奏$_2$ + ($a_4 + b_4 + a_4^1 + c_4 + c_2^1 + c_3^2$)。

该曲第二句b_4运用变化重复，使后半段更加生动，而且三段歌曲结束处理都不一样，第三段还根据歌词的需要，扩充了一小节。

例1-36 《别看我只是一只羊》

别看我只是一只羊

(《喜羊羊与灰太狼》主题曲节选)

古倩敏 词/曲/演唱

1=#F 4/4 2/4

稍快 跳跃地

0 3 ‖: 5·5 0 2 5·5 0 3 | 5·5 2 5·5 0 3 | 5·5 0 2 5·5 0 3 |

喜羊羊 美羊羊 懒洋洋 沸羊羊 慢羊羊 软绵绵 红
啦啦 呜啦啦 咕 呜呜呜呜呜 的 哩啦 嗒啦啦 咕

1.
5·5 2 | 5 5 0 3 :‖

太狼灰 太狼。

2.
5·5 2 2·5 5·5 5 ‖

日 嗒嗒 叨叨 哆哆。

整首歌曲在连续的八分附点中重复,可帮助幼儿记忆歌词:羊羊美、羊羊懒、羊羊沸、羊羊慢、羊羊软……绵羊最后的唱词是"啦啦呜啦啦咕,呜呜呜呜呜的哩啦,嗒嗒叨叨哆哆",这就是幼儿的一种天真时尚吧!

1. 分析下列旋律适合哪个年龄段的幼儿演唱,并为此段旋律定调。

(1)《小白菜》

小 白 菜

1= 5/4
河北民歌

5 3 3 2 - | 5 5 3 3 2 1 - | 1 3 2 6̣ - | 2 1 1 6̣ 5̣ - ‖

(2)《国旗,国旗多美丽》

国旗,国旗多美丽

1= 2/4
谢白倩 曲

5 1̇ | 5 3 | 1 2 3 4 5 - | 5 5 1̇ | 5 3 |

4 3 1 2 - | 3· 4 5 5 | 6 6 5 3 - |

1 3 5 5 | 6 5 | 6 2 3 1 - ‖

2. 将下列旋律创编成完整的乐句(不得超过八度音域,并为之定调、标出拍号)。

(1) 3 5 6 1̇ | 5 - | | | 1 - ‖

(2) 1̇ 5 | 3 4 5 | | | 1 - ‖

(3) $\underline{6} - 3 | 3 - - | \quad | \quad | \quad | \quad | 6 - - \|$

(4) $3 - - 1 | 3 - - - | \quad | \quad | \quad |$

$\quad | 6 - - - \|$

3. 为以上乐句填配歌词，并试唱。

4. 请写四句连续重复的旋律，第四句相似即可，以便结束。

歌曲结构：$\boxed{A}_{16} = (a_4 + a_4 + a_4 + a_4)$

第二章
幼儿歌曲的题材、体裁及演唱形式

 目标导航

(1) 能把握儿歌的题材，能分辨儿歌的体裁。
(2) 熟练运用各种歌曲体裁为不同的题材创编短小的儿歌。
(3) 培养即兴编词配曲的能力，以演唱形式进行实践练习，并能编写简单的二部歌曲。

第一节　幼儿歌曲题材

幼儿歌曲题材是指幼儿歌曲中直接描写的对象，是经过有意识的、有目的的提炼及艺术加工，表现儿童的生活和大自然的客观事物。成年人欣赏或创编儿歌时，要富有童心，用幼儿的眼光去观察社会、感受幼儿的感情，并用幼儿的心理去理解世界。

幼儿歌曲的题材十分广泛，归纳起来大致有以下几类。

一、表现幼儿的日常生活

幼儿的日常生活像五彩斑斓的万花筒，丰富多彩。他们看周围的一切都感觉是童话般的世界，因此，孩子唱自己的歌显得格外亲切，从小爱生活、讲礼貌、爱集体、爱劳动。如儿歌《办家家》《小娃娃跌倒了》《我爱我的幼儿园》《盖房子》《老师，您好》等。

例2-1　《笑一个吧》

　　笑一个吧，笑一个吧，幼儿园里多快乐。
　　又跳舞呀，又唱歌哎，又做游戏又上课，
　　你的笑脸像朵花，他的笑脸像苹果，
　　哈哈哈哈哈哈哈哈，爱哭的孩子不是我。

歌曲表现了丰富欢乐的幼儿园生活，孩子灿烂的笑脸像花朵、像苹果。

例2-2　《我有一双小小手》

我有一双小小手

张爱珍　词
张　翼　曲

1=C 2/4

1　1　3　3	5　5　5　-	6　6　5　5	2　2　2　-
我　有　一　双	小　小　手，	一　只　左　来	一　只　右，

3　2　1　-	3　4　5　-	5　6　5　3	2　3　1　- ‖
小　小　手	小　小　手，	一　共　十　个	手　指　头。

此曲帮助幼儿分辨左手、右手和十个指头。

例2-3　《其多列》

其 多 列

哈尼族民歌

1=G 2/4

5　3　3	5　3　3	6·　6　1　3	2　1　2	
（其　多　列，	其　多　列）。	上　山　坡　去	捡　竹　叶，	
（其　多　列，	其　多　列）。	大　路　下　面	小　树　叶，	
（其　多　列，	其　多　列）。	大　路　上　面	小　炮　仗　树	咧，
（其　多　列，	其　多　列）。	绑　腿　上　的	鸡　毛　纹	咧，
（其　多　列，	其　多　列）。	衣　服　上　的	花　纹	咧，
（其　多　列，	其　多　列）。	包　头　上　的	耳　朵	咧，
（其　多　列，	其　多　列）。	上　山　坡　去	捡　竹　叶，	

3　5　3　2	3　6　2	1　6·　6·	1　6·　6· ‖
带　上　长　刀	砍　竹　筒。	（其　多　列，	其　多　列）。
随　风　吹　动	随　风　扬。	（其　多　列，	其　多　列）。
随　风　摆　动	随　风　摇。	（其　多　列，	其　多　列）。
颜　色　鲜　艳	多　美　丽。	（其　多　列，	其　多　列）。
颜　色　鲜　艳	多　美　丽。	（其　多　列，	其　多　列）。
五　颜　六　色	真　好　看。	（其　多　列，	其　多　列）。
带　上　长　刀	砍　竹　筒。	（其　多　列，	其　多　列）。

这是一首表现哈尼族儿童其多列在日常生活中，热爱劳动的一个场面，八小节旋律简洁以 5　3　3 构成，最后音乐收在 1　6·　6· 前后呼应。多段歌词的重复叫"分节歌"。

例2-4 《办家家》

办 家 家

1=F 2/4

佚 名 词
刘德伦 曲

生动活泼地

| 3 3 6 3 | 2 2 3 | 5 5 5 6 | 1 - | 3 3 6 3 | 2 2 3 |
| 我来 学爸 爸 呀， 我来 学妈 妈， 我们 一起 来 呀， |

| 5 5 5 6 | 1 - | X X X | X X X | X X X X X X X | X X X |
| 来玩 办家 家。 炒小菜， 炒小菜， 炒好 小菜 开饭 啦， |

| 3 3 5 3 | 2 2 | 3 3 6 3 | 2 2 | 3 3 5 3 | 2 2 3 |
| 小菜 烧得 好 呀， 味道 好极 了 呀， 客人 肚子 饿 呀， |

| 5 5 5 6 | 1 - | X X | X X X X | X X X | X X X X | X - ‖
| 我们 开饭 吧！ 请！ 请！ 谢谢谢谢！ 喷喷喷！ 味道好极 啦！ |

这是一首生活气息浓郁的儿歌，音调简单上口，连说带唱，使儿童兴趣盎然。

歌曲结构：[A]₂₄=a₄+a₄+b₄+c₄+a₄+b₄。

从结构来看，全曲材料相当简约，其中RP段（即说白）节奏承上启下、连接自然。

例2-5 《表情歌》

表 情 歌

1=C 2/4

张友珊 词
汪 玲 曲

| 1 6 6 | 1̇ 6 6 | 1̇ 6 6 4 | 5 6 | X X |
| 我高 兴 我高 兴， 我就 拍拍 手。 （拍手） |

| X X X | 5 3 3 1 | 2 3 | X X | X X X |
| 我就 拍拍 手， （拍手） |

| 1̇ 3 4 | 5 4 | 3 2 1 | X X X |
| 看 大家 一 起 拍拍 手。 （拍手） |

日常生活中孩子的表情非常丰富，变化快。可根据以上歌词的句子，编出各种表情。

如：好酸呀，好酸呀，我就跺跺脚。

好辣呀，好辣呀，我就抹抹泪。

……

二、亲近动物、爱护植物

喜欢小动物、植物是孩子们的天性，模仿小动物的形态动作，学着小动物的叫声是童年乐于做的事情，特别是女孩子们对花草的细心观察，激发了他们对植物开花和结果的好奇心。

例2-6 《蝴蝶花》

蝴 蝶 花

屠晓雯 词
朱德诚 曲

1=F 2/4

5 1 1 1 | 2 3 3 | 6 6 1 | 5 5 5 | 1 3 3 1 |
你 看 那 边 有 一 只 小 小 花 蝴 蝶， 我 轻 轻 地

5 5 5 | 2 6 1 | 2 2 2 | 5· 3 | 2· 3 |
走 过 去 想 要 抓 住 它。 为 什 么，

6 1 3 1 | 2 0 | 5· 3 | 2· 3 | 6 1 2 6 |
蝴 蝶 不 害 怕？ 为 什 么， 蝴 蝶 不 害

5· 0 | X 0 | 5 5 3 | 6 5 | 2 5 5 3 2 1 | 1 — ‖
怕？ 哟！ 原 来 是 一 朵 美 丽 的 蝴 蝶 花。

例2-7 《蝴蝶花》

蝴蝶花

1=F 2/4

未 知 词
张硕功 曲

欢快地

5̣ 1 1 1 | 3 1· | 2 3 5 6 | 5 — | 5̣ 1 1 1 |
你看 那边 有只　　小小 花蝴 蝶，　　我轻 轻地

3 2 2 | 3 2 1 3 | 2 — | 3̂ 5 5 6 | 5· 6 |
走过 去　想要 捉住 它，　　为 什么 蝴 蝶

5 0 1 0 | 3 — | 3̂ 5 5 6 | 5· 6 | 5 0 1 0 |
不 害 怕？　　为 什么 蝴 蝶 不 害

2 — | 3 3 5 3 | 2̂ 3 2 1 | 5̂ 6 5̂ 6 | 1 — ‖
怕？　原来 是朵 美 丽的 蝴蝶 花。

　　用同一首歌词来创作同样体裁的歌曲，也可以写出风格不同的好歌。这是一首自问自答的儿歌，词曲非常精妙，表现的情景是孩子们先以为是蝴蝶，想抓住它，仔细一看，原来是一朵美丽的蝴蝶花。

　　两首相同的歌词，不同的作曲家在音乐上的处理大致相同，但第一首用一个惊叹词"哟"画龙点睛的独特处理，真可谓妙不可言，音乐形象，显得更加活泼生动。

分析下面三首幼儿歌曲。

1. 例2-8 《三只小鸭》

三只小鸭

1=D 4/4

胡敦骅 词
童　蒙 曲

(6 66 5 3 2 3 2 | 6̣ 5̣ 2 3 1 —) | 3 3 3 1 5 5 5 | (5 5 5 0 5 5 5 0) |
　　　　　　　　　　　　　　　　　　1.一只 小鸭 叫嘎嘎，　叫嘎嘎，叫嘎嘎，
　　　　　　　　　　　　　　　　　　2.两只 小鸭 赶快来，　赶快来，赶快来，
　　　　　　　　　　　　　　　　　　3.三只 小鸭 水中游，　水中游，水中游，

| 6 6 5 3 2 3 2 | (2 3 2 0 2 3 2 0) | 3 2 3 5 5· | 6 6 5 3 — |

圆圆小眼 扁嘴巴， 扁嘴巴， 扁嘴巴， 来 到 河边 喊 伙 伴，
伸起脖子 摇尾巴， 摇尾巴， 摇尾巴， 嘎 嘎 嘎嘎 来 商 量，
翘起尾巴 头朝下， 头朝下， 头朝下， 脚 掌 水面 划 呀 划，

| 2 1 5 3 2 2 3 | 5 — — | 6 6 5 3 2 2 3 | 1 — — :‖ 1 — — ‖

它想游泳不敢 下。 它想游泳不敢 下。
一同下河不害 怕。 一同下河不害 怕。
学习妈妈捉鱼 虾。 学习妈妈捉鱼 虾。

　　这首儿歌表现出了鹅黄鹅黄的小鸭可爱的形象。可以将这首歌安排为领唱、齐唱形式（模仿小鸭的叫声，也可以唱二声部（ 5 5 5　5 5 5 / 3 3 3 0　3 3 3 0 　叫嘎嘎 叫嘎嘎 ），一人一只小鸭，三人三只小鸭的表演唱。

　　从旋律来看，这首歌比较简单，但节奏变化非常巧妙，特别是后面节奏的拉开，都是为歌词内容所安排，为我们提供了创编思路。

2. 例2-9 《柳树姑娘》

柳 树 姑 娘

<div align="right">罗晓航 词
夏晓红 曲</div>

1=F 3/4

| 6· 3 3 2 | 3 — — | 5· 1 2 3 | 3 — — |

柳　树 姑　娘， 辫 子 长 长，

| 6· 6 5 6 | 3 — — | 6 — 5 3 | 2 — — |

风　儿 一　吹 甩 池 塘。

| 1 6· 1 2 | 3 6· 1 2 | 5 3 5 6 | 5 3 5 6 |

洗洗干 净， 多么漂 亮。 洗洗干 净， 多么漂 亮。

| 1 — 3 | 1· 3 1 6 | 6 — 5 6 | 6 0 0 ‖

多　么 漂 亮。 阿 里 啰。

　　这是一首具有傣族舞蹈音乐的歌曲，第三句节奏紧凑，韵律十足，非常抒情，颇有西南少数民族的风格，寓意着傣族小姑娘洗长辫子，表现其爱干净、爱漂亮。

3. 例2-10 《小蜗牛》

小 蜗 牛

1=C 2/4

胡敦骅 词
吴　洋 曲

有趣地

(i0 55 | 60 33 | 1 3 | 2 - | i0 55 |

60 33 | 2 3 | 1 -) | 1 3 | 2 0 |
　　　　　　　　　　　　小　蜗　牛，

5 1 | 2 0 | 1 45 | 6 6 | 7 67 |
到　处　爬。　风　不　怕　呀　雨　不

5 0 | i 5 | 6 3 | 1 23 | 2 - |
怕，　风　雨　来　了　哪　里　躲？

i5 0 | 63 0 | 2 - | 3 - | 1 - | 1 0 ‖
原来　　身上　　背　　着　　家。

三、热爱自然、科学

孩子们有很多的疑问，喜欢问为什么。夜晚天空的点点繁星，太阳光折射的七彩虹，春夏秋冬季节的交替，山川河流的变化，风雨雷电的现象都会引起孩子们的好奇心和强烈的求知欲，热爱自然、科学的歌曲可以让幼儿在歌唱中获取知识。

例2-11 《为啥》

为　啥

1=C 2/4

朱洪湘 词曲

‖: (2 2 | 5 5 | 2 32 13 | 3 3 | 5 35 | 6 -) | 3 3 | 6 6 |
　　　　　　　　　　　　　　　　　　　　　　　　　星星　星星
　　　　　　　　　　　　　　　　　　　　　　　　　宇宙　里的

| 5 65 3 | 2 32 1 2 | 3 — | 3 3 6 6 | 5 65 3 |

为 啊　　黑夜亮晶　晶？　　　月亮 月亮　为　啊
奥 秘　　数也数不　清，　　　日月 星辰　总　在

| 2 32 1 7 | 6· — | 6· 6 2 2 | 3 6 1 2 | 3 5 6 5 |

有时 变弯　形？　　　太阳 太阳　为　啊　　有 时 无 踪
我的 睡梦　中。　　　等我 长大　以　后　　登 上 太

| 3 2 3 | 2 2 5 5 | 2 32 1 2 | 3 3 5 35 | 6 — ‖

影？　　地球 地球　为　啊　　不停 在 转　动？
空，　　把那 里的　奥　秘　　探索 分　　明。

例2-12 《雪花和雨滴》

雪花和雨滴

1=C 2/4

佚 名 词曲

| 1 1 2 | 3 3 | 3 4 | 3 3 | 3 4 | 5 — |

甲：是　谁　敲着　窗户　沙沙　沙沙　沙，
甲：是　谁　敲着　窗户　嘀嘀　嘀嘀　嘀，

| 5 4 3 | 4 3 2 | 4 4 | 4 2 | 3 — |

乙：是　我　是　我，我是 小雪　花，
乙：是　我　是　我，我是 小雨　滴，

| 1 1 2 | 3 3 | 3 4 | 5 | 6 5 | 3 — |

乙：我　从　天　空　中　飘　下　来，
乙：我　从　天　空　中　落　下　来，

| 5 4 3 | 4 3 2 | 3 3 | 2 2 | 1 — ‖

甲乙：告诉 你　告诉 他，冬天 来到 啦。
甲乙：告诉 你　告诉 他，春天 来到 啦。

这首一问一答的儿歌对唱十分有趣，是直接的声音模仿，例如：小雪花的声音，沙沙沙沙沙；小雨滴的声音，嘀嘀嘀嘀嘀。歌曲传达了很多信息给儿童，如飘、落、冬天、春天等。

课堂练习

1. 欣赏歌词，并为童谣创编旋律。

例2-13 《太阳公公》

　　　　太阳公公喝醉了酒，醉红了脸儿慢慢地走。

　　　　走呀走呀走呀走，最后掉进了西山口。

2. 欣赏歌词。

例2-14 《夏天的雷雨》

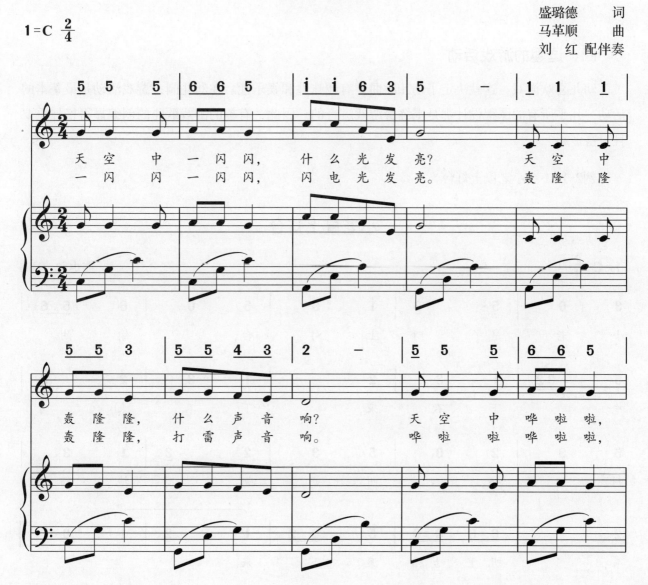

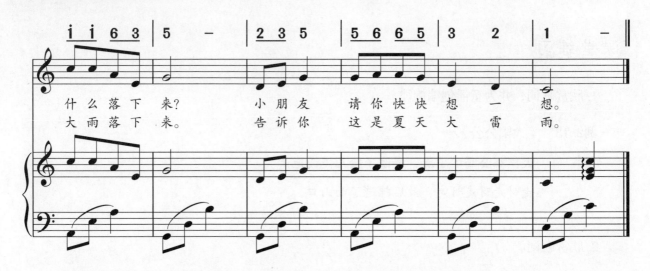

钢琴伴奏采用直接的音响模仿大自然的声音，如"闪电"可用八度分奏（5 5 5），"雷声"用左手八度低音（0 5 6 7），"雨声"用高音刮奏到低音（↘　↘）等方式，达到声音造型效果，在第4小节、第8小节、第12小节填充进来。

四、逗趣的游戏活动

幼儿喜欢游戏，这就决定了幼儿歌曲要有趣味性和娱乐性。在幼儿园，游戏活动是最基本的活动，几乎所有的课程设计都是围绕着游戏进行的。因此，有趣的游戏歌曲的创编显得格外重要且丰富多彩。

例2-15 《小老鼠上灯台》

小老鼠上灯台

熊承敏 编曲

1=C 2/4

3 6	5· 6	1 6	5 0	6 5 6
小 老	鼠 呀	上 灯	台，	偷 油

| 5· 3 2 | 1 3 | 2 — | 1 3 | 2· 3 |
| 吃 | 下 不 | 来， | 下 不 | 来 呀 |

| 5 3 | 2 0 | 5 3 | 2· 3 1 3 |
| 叫 奶 | 奶， | 叫 奶 | 奶 呀 抱 猫 |

| 2 — | 6 6 6 6 | 5 3 2 | 1· 2 1 0 |
| 来， | 叽 里 咕 噜 | 滚 下 | 来。 |

例2-16 《堆雪人》

堆 雪 人

熊芳琳 词
韩德常 曲

1=D 3/4

| 5 3 3 | 5 3 3 | 4 4 3 2 | 3 3 2 1 |
大 雪 天， 真 有 趣。 堆 雪 人， 作 游 戏。

| 5 6 5 4 3 | 5 6 5 4 3 | 4 5 4 3 2 | 3 1 1 ‖
圆 脑 袋， 大 肚 皮， 白 胖 的 脸 笑 嘻 嘻。

猜谜嬉戏、逗趣启智的歌曲反映儿童机智灵活的特性。如《谁会这样》《大鞋与小鞋》《小马》《猎人捉小兔》《懒惰虫》等。

例2-17 《小毛驴》

小 毛 驴

北京儿歌

1=C 2/4

调皮、风趣地

| 1 1 1 3 | 5 5 5 5 | 6 6 6 i | 5 — ∨ |
我 有 一 只 小 毛 驴 我 从 来 也 不 骑，

| 4 4 6 6 | 3 3 3 3 | 2 2 2 2 | 5· 5 ∨ |
有 一 天 我 心 里 高 兴 骑 着 去 赶 集。 我

| 1 1 1 3 | 5 5 5 5 | 6 6 6 i | 5 — |
手 里 拿 着 小 皮 鞭 我 心 里 正 得 意，

| 4 4 4 6 | 3 3 3 3 3 3 | 2 2 2 2 3 | 1 — ‖
不 知 怎 地 咕 噜 噜 噜 噜 我 摔 了 一 身 泥。

这首民间童谣诙谐幽默，具有浓郁的地方色彩，充分表现了天真顽皮的"小淘气"形象。

通过有情景、有角色的游戏，孩子们的兴奋点往往容易达到高潮，所以参与有情景、有角色、有说唱、有伴奏、有情绪的表演，就成为孩子们最为开心的事了。

例2-18 《小兔子乖乖》

小兔子乖乖

1=C 4/4

民间儿歌

| 5 　1̇6 5 5 | 3̂5 6̇1̂ 5 5 | 6 5̂32 2 | 3 5̂3 2̂1 |

（狼）小　兔子乖乖，把　门儿开开，　快　点儿开开，　我　要　进　来。
（妈妈）小　兔子乖乖，把　门儿开开，　快　点儿开开，　我　要　进　来。

| 6 5 6 5 | 3 6 5 — | 5̂5 3̂2 1 — | 1̂1 2̂3 1 — ‖

（小兔）不　开　不　开　我　不　开，　妈妈不回来，　谁来也不开。
（小兔）就　开　就　开　我　就　开，　妈妈回来了，　我就把门开。

在角色的音乐形象塑造上可以这样安排：

角色：小兔、　小兔妈妈、　大灰狼

音调：1 3 5　　1 3 6　　7̣ 2 4

音乐色彩：明亮的　温暖的　　凶残的

主题音乐：《小兔子乖乖》

老师先讲故事给孩子们听，将音调分配给每个角色，让他们先入为主，牢牢记住自己的音调。关键是在教学过程中，老师必须根据情节准确运用三个和弦变化成旋律穿插其中，对孩子敏感的音乐听觉是极好的训练，这就是对音乐创造性的发挥。

五、表现纯洁的幼儿内心世界

幼儿的内心世界是天真纯洁的，他们充满了无限的幻想，可以听到花开的声音，可以闻到妈妈的芳香，充满了真善美。幼儿对音乐形象、色彩、声音的感受，在歌曲中都有所表现。

例2-19 《童心是小鸟》

童心是小鸟

1=♭E 3/4

韩景连 词
平安俊 曲

喜悦地

| （6 6· 2̂ | 4̂5̂6 0 | 1̇ 5· 1 | 3̂4̂5 0 | 4̂3̂2̂1 7̣ 6̣ |

| 5̣ 5̣· 2̂ | 4̂3̂1 — | 1 — ） | 3̂1̂ 5̣ 1̂3̂ | 6̣ 5̣ 0 |

　　　　　　　　　　　　　　　　　　　　　　我把小树苗　　栽到

| i 6· 4 | 6 5 5 - | 3 1 5 7 2 | 4 3 0 | 6 5· 2 |

春天 的 故事里， 我把小蜻蜓 送回 夏天 的

| 4 3 3 - | 3 1 5 1 3 | 6 5 0 5 | i 6· 4 | 4 5 6 - |

目光里， 我把小鸽子 放飞在 秋天 的 歌声里，

| 5 i 5 5 3 | 4 2 0 | 7 5· 7 | 2 1 1 - | 3 5 5 5 6 3 |

我把小雪人 堆在 冬天 的 童话里。 啦啦啦啦啦啦

| 5 - - | 2 4 4 4 3 1 | 2 - - ‖: 6 6· 2 | 4 5 6 0 |

啦！ 啦啦啦啦啦啦 啦！ 童心是小鸟，

| i 5· 1 | 3 4 5 0 | 4 3 2 1 7 6 | 5 5· 2 | 4 3 3 - :‖ 4 3 1 - |

羽毛很美丽， 飞来飞去在四季 的 怀抱里。 怀抱里。

| 1 - - | 3 - - | 5· 3 6 5 | 5 - - | 5 - - | 5 0 0 ‖

啦 啦 啦啦啦啦！

这是一首富有诗意的儿童歌曲，歌词对一年四季的描绘，用动词"栽""送""放""堆""飞"呈现的意境很美。旋律有八度音程大跳，对幼儿演唱有一定的难度。

例2-20 《我和星星打电话》

我和星星打电话

张秋生 词
乐 华 曲

1=E 2/4

| 6· 3 3 2 3 | 1 6 6 | 3 6 6 6 | 5 3 5 3 | 6 5 3 - |

星星 星星满天撒， 我和星星 打电话， 小 星星，
星星 打开信号灯， 一闪一闪 把话答， 小朋友，

| 6 5 6 3 - | 6 1 2 3· | 6 5 3 2 1 | 2 - |

你 好 呀， 天空中 把眼 眨；
快 长 吧！ 学好本 领来侦 察；

```
3 3  1 3 | 1̣ 6̣ | 3 3  5 3 | 3 1  2 | 3 3  6 | 5· 3 |
你离 我们  有多远， 你那上面  有点啥？ 你那上  面
乘火 箭呀  架飞船， 欢迎你们  来侦察， 欢迎你
```

```
|1.                          |2.
2  2 1 | 6̣ - :|| 6 5 | 6 0 ||
有  点啥？      来侦探。
```

幼儿的形象思维是无限的，这些都是成人无法想象的。

例2-21　《我真的很不错》

我真的很不错

（节　选）

娃　娃词
伍思凯　曲

1=D 4/4

```
2/4  5 6 5 1̇ 6 1̇ | 4/4 x x x x  x· x | x x x x  x x x |
     哦！              真的很不  错  我  真的很不  错 我是
```

```
x x x x  x x x x  x x x x  x· x | x x x x  x x x x  x x x x  x x |
真的真的真的真的真的很不错， 我  真的很不错我是真的很不错我是
```

```
x x x x  x x x x  x x x x  x | (3 - 3 2· | 1̇ 6 5  1̇ 6 5  2 1 6  5̣ |
真的真的真的真的真的很不错。
```

```
1̣ 6 5 6  1 2 3 5  5 1 2 3  5̇ 3 6̇ | 6 5 3  3 2 1 6 5  6̇ 1̇ 2̇ 3̇ 2̇ 1̇  2̇ 1̇ 6 |
```

```
                    |2.
5 - - - :|| 2 1  1̇ - | 1̇ 2̇ 1̇ | 3 3̇ 2̇ 1̇ 2̇ 2̇ - |
                      喂！   我  真的不错，
```

```
2̇  2̇ 2̇ 3̇ 6̇  6̇ 1̇ | 0 1̇ 2̇ | 3 5 5  0 3 1̇  2̇ 2̇ 1̇ 2̇  2̇ 3̇ 6̇ |
我  真的很不 错。  我的 朋 友， 我想骄傲的告  诉你，
```

| 6 i· i - | 5 6 i 2 3 | X X X X X· X X X X X X X X |
哦! 真的很不错 我 真的很不错我是

| X X X X X X X X X X X X X· X | X X X X X X X X X X X X X X X |
真的真的真的真的真的很不错,我 真的很不错我是真的很不错我是

| X X X X X X X X X X X X | X X· 0 0 0 ‖
真的真的真的真的真的很不错! 真 的!

孩子的自信在歌中念出：我真的很不错！这首用通俗手法写成的歌曲很有味道，教师可引导学生对旋律、节奏、句法、词曲进行分析。

例2-22 《一个师傅仨徒弟》

一个师傅仨徒弟

张 黎 词
肖 白 曲

1=C 4/4

(3 4 3 4 3 4 3 1 | 7 - 3 - | 3 4 3 4 3 2 1 7 | 3 - - -

3 - - -) ‖: 3 3 6 - | 1 6 5 6 0 | 6 1 1 1 1 6 |
白 龙 马， 蹄 朝 西， 驮着唐三藏，跟着
白 龙 马， 脖 铃儿急， 颠簸唐玄奘，后跟

1 2 3 - | 3 5· 1 6 6 5 3 - | 2 2 2 3 3 5 7 |
仨 徒 弟， 西 天 取 经 上 大 路， 一走就是 几 万
仨 兄 弟， 西 天 取 经 不 容 易， 容易干不成大 业

6· - | 6 6 6 6 3 5 5· 5 5 5 3 6 5 0 | 4 4 4 4 4 1 1· |
里。 什么妖魔鬼 怪,什 么美女画皮， 什么刀山火 海,什
绩。 什么魔法狠 毒,自 有招数神奇， 八十一难拦 路,七

1 1 2 1 2 3· | 6 6 6 6 3 5 5· 5 5 5 3 6 5 0 | 6 6 6 6 i 6 5· |
么陷阱诡计， 什么妖魔鬼 怪,什 么美女画皮， 什么刀山火 海,什
十二变制敌， 什么魔法狠 毒,自 有招数神奇， 八十一难拦 路,七

5 5 5 5 5 3·	2 2 1 2 3 2 1 2 2	3 2 3 5 5 —	1. 1 2 3 5 5 7
么陷阱诡计，	都挡不住火眼金睛的	如 意棒，	护送师徒朝 西
十二变制敌，	师徒四个斩妖斗魔同	心 合力，	

6 — — — ‖	2. 1 2 1 2 2 3 2 3 6	6 — — — ‖
去。	邪恶打不过正	义。

思考与练习

1. 为《白雪公主》（见谱例2-30）设计角色音乐及场景音乐。
2. 分析《种太阳》歌曲的题材。

种 太 阳

1=♭B 4/4

李 冰 雪 词
王赴戎 徐沛东 曲

天真 纯朴地

(3·3 1 05 3·3 1 | 2·2 705 2·2 705 | 3·2 1 7 2·1 76 | 5 3·2 1) 5 6 |

我有

5 3 1 5 6 | 5 3 1 3 4 | 5 5 1 1 5 | 7 6 6 — 2 3 |

一 个 美丽 的 愿望， 长大 以后 能播 种 太阳， 播种

4 2 7 2 3 | 4·2 7 6 | 6 7 1 | 5 4 3 — 5 6 |

一 颗 一 颗 就够 了， 会结 出 许多 的 许多 的 太阳。 一颗

5 3 1 5 6 | 5 3 1 5 6 | 7 1 2 | 4·3 2 — 2 3 |

送 给 送给 南 极， 一颗 送给 送给 北冰洋， 一

40

[乐谱：挂在挂在冬天，一颗挂在晚上挂在晚上。啦啦啦啊种太阳，啦啦啦啊种太阳,啦啦啦啦啦啦啦种太阳。到那个时候，世界每一个角落都会变得都会变得温暖又明亮。]

第二节　幼儿歌曲体裁

体裁是歌曲样式的类别，它是题材的表现形式。幼儿成长的可塑性，决定了题材的多样性，我国幼儿歌曲的体裁丰富多彩，常见的有摇篮曲、进行曲、韵律表演歌曲、抒情歌曲、童话叙事歌曲、游戏谜语歌曲、民间地方童谣等。

幼儿歌曲常见的体裁特征及范例如下。

一、安静的摇篮曲

摇篮曲也称为催眠曲。摇篮曲的特征：旋律优美，情绪恬静，节奏上有固定摇摆的特点。在幼儿歌曲中，摇篮曲是指幼儿抱着布娃娃快快睡觉的歌曲。

例2-23　《布娃娃摇篮曲》

布娃娃摇篮曲

1=C　2/4

朱洪湘　词曲

[乐谱：小摇篮呀小摇篮，小摇篮呀]

```
5  6̲ 5̲ | 3  - | 6̣  3 | 1·  2̲ | 3  6̲ 5̲ | 3  - |
像  秋 千   我     让   我 的   布   娃 娃
```

```
2̲ 2̲  2̲ 3̲ | 1  7̲ 6̲ | 5̲ 5̲  3̲ 5̲ | 6̣  - | 2  2 | 2·  3̲ |
我 让  我 的   布  娃 娃   睡 在  里 边    摇  啊   摇   摇
```

```
1·̲ 2̲  3̲ 2̲ | 2  - | 5  5 | 5·  3̲ | 5  6 | 6  - |
轻  轻   摇    摇     啊 摇   轻   轻   摇
```

```
3  3̲ 3̲ | 5  5̲ 3̲ | 2̲ 3̲  1̲ 7̣̲ | 6̣  - | 2̲ 2̲  2̲ 3̲ | 1̲ 1̲  7̣̲ 6̣̲ |
布  娃 娃   睡  得 真   香 甜     梦 见  白 云   梦 见  蓝
```

```
6̣  - | 6̣  - | 5̲ 5̲  5̲ 3̲ | 5̲ 5̲  6̲ | 6̣  - | 6̣  - ‖
天          梦 见  白 云   梦 见  蓝 天
```

二、雄壮的进行曲

进行曲的特征：节奏鲜明，曲调规整，有强烈的行进感，适于群体演唱。

例2-24 《小列兵》

小 列 兵

1=F 2/4

选自小学音乐
试用课本第1册

```
1   3̲ 1̲ | 5̲ 5̲  5 | 1   3̲ 1̲ | 2̲ 2̲  5̣ | 1̲ 1̲  3̲ 1̲ | 5̲ 5̲  3̲ 1̲ |
我  是 小   号 手，  我  是  小 手，  吹起 军号   嗒嗒 嗒嗒
我  是 小   鼓 手，  我  是  小 鼓手， 打起 军鼓   咚咚 咚咚
```

击鼓

```
5̲·  3̲ 5̲ | 1  - | X  X | X  X X | X X  X X | X X  X ‖
嗒   嗒嗒   嗒
咚   咚咚   咚
```

例2-25 《爱运动的小宝宝》

爱运动的小宝宝

1=C 2/4

朱洪湘 词曲

```
6    3 5 | 6    3 5 | 6 6  1 6 | 6    - | 6    3 5 |
我   喜 欢   像   小 鹿   一 样  赛 跑   跑          我   喜 欢
我   喜 欢   像   孔 雀   一 样  跳 舞            我   喜 欢

6    3 5 | 3 3  2 1 | 2    -  | 2    6 1 | 2    6 1 |
像   小 猴   一 样  攀 高               我   喜 欢   像   小 兔
像   小 熊   一 样  散 步               我   喜 欢   像   小 鸭

2 2 6 5 | 3    -  | 5 5 5 3 | 2 3 1 1 | 5 3 5 6 | 6    - ‖
蹦 蹦 跳 跳                 我 是 一 个  爱 运 动 的   小   宝  宝
一 样 游 泳                 爱 运 动 的  小 宝 宝   不   服  输
```

三、甜美的抒情歌曲

抒情歌曲的特征：旋律优美流畅，节奏舒展宽广，情感细腻深切，既可个人表演唱，也可齐唱。

例2-26 《三条鱼》

三条鱼

1=D 2/4

放 平 词
瞿希贤 曲

```
3    2 3 | 1    -  | 5    5 6 | 5    -  |
一    条  鱼,            水    里  游,
两    条  鱼,            水    里  游,
三    条  鱼,            水    里  游,

6 6 5 3 | 2    2 3 | 1    -  ‖
孤 孤 单 单  在   发 愁。
摇 摇 尾 巴  点   点 头。
快 快 活 活  做   朋 友。
```

例2-27 《月亮》

月 亮

1=♭E 4/4

云南彝族儿歌

```
5  35  1 - | 5  35  1 - | 2 1 5· - 1 |
月  亮 亮，   月  亮 好，   真 美 丽，

2 1 5· 1 - | 5  35  1 - | 5  35  1 - |
真 美 丽。   叫  阿 爹，   叫  阿 妈。

2 1 5· 1 - | 2 1 5· 1 - ‖
快  快 来，   快  快 来。
```

例2-28 《虫儿飞》

虫 儿 飞

1=F 4/4

林 夕 词
陈光荣 曲

```
3 33 4 5 | 3 - 2 - | 1 11 2 3 | 3· 7 7 - |
黑 黑的天空   低   垂，  亮 亮的星星   相   随，
天 上的星星   流   泪，  地 上的玫瑰   枯   萎，

6· 3 2 - | 6· 3 2 - | 6· 3 2· 1 | 1 - - - |
虫  儿 飞    虫  儿 飞，  你 在 思 念 谁？
冷  风 吹    冷  风 吹，  只 要 有 你 陪。

3 2 5 - 4 3 | 2 - 5 4 3 2 | 5· 3 2 - | 6· 3 2 - |
虫 儿 飞   花 儿   睡，  一 双 又 一 对  才 美。    不 怕 天 黑，

6· 3 2 - | 43 43 1 - | 43 43 1 2·1 | 1 - - - ‖
只 怕 心 碎，  不 管 累不累，   也不管 东南 西 北。
```

四、韵律表演歌曲

韵律表演歌曲的特征：具有舞蹈节奏特点，旋律欢快、活泼，常根据歌词内容配以表演动作，旋律既富有歌唱性，又富有律动性，适合边唱边表演。

例2-29 《猴哥》

猴 哥

1=F 2/4

张 黎 词
肖 白 曲

(6 i | 6i65 3 | 5 3 5676 | 6 - | 6 -)

i 6 | 5 6 0 | 3 5 5·7 | 6· - | 1 2 2 3·
猴 哥 猴 哥 你 真 了 不 得 五 行 大 山

6 5 6 3 | 3 5 5 765 | 3 - | i 6 | 5 6 0
压 不 住 你，蹦 出 个 孙 行 者。 猴 哥 猴 哥

3 5 5·7 | 6· - | 3 5 5 3 5 6 0 | 6 5 3 3 | 3 5 5 765
你 真 太 难 得， 紧 箍 咒 再 念 没 能 改 变 老 孙 的 本

6 - | 6 - | 2 2 6 1 | 2·3 2 | 2 2 3 2 61
色， 拔 一 根 毫 毛 吹 出 猴 万

3 - | 2 2 6 1 | 2·3 2 | 2 1 5·6 | 6 -
个 眨 一 眨 眼 皮 能 把 鬼 识 破。

6 5 | 0 3 2 | 6 6 653 | 3 - | 6·5 6
翻 个 跟 头 十 万 八 千 里 抖 一 抖

3 5 | 5 5 3 5 6 7 | 6 - | 6i65 323
威 风 山 崩 地 也 裂。 哪 里 有 难 都 想 你

| 6 1̇ 6 5 3 3 2 | 2 2 3 6 1 | 2· 3 2 | 2 3 5 3 7 6 5 |
哪里有难都有哥　身经　百战　打头　阵，　　　惩恶扬善心　如

| 5 — | 6 1̇ 6 5 3 2 3 | 6 1̇ 6 5 3 3 2 | 2 2 3 2 1 6 |
佛。　　　你的美名万人传　你的故事千家说　金箍　棒啊

| 3 2 3 5 | 6 1̇ 3 2 1̇ | 1̇ — | 1̇ — ‖
永闪　烁，　扫清天　下　浊。

五、童话叙事歌曲

童话叙事歌曲的特征：歌词具有情节性，旋律比较语言化，词曲结合紧密。

例2-30　《白雪公主》

白雪公主

1=C 4/4

| 3 — — 2 3 4 | 3 — — 0 5 5 | 3 3 — 2 3 4 | 3 — — 0 5 5 |
嘿　　　白雪公主　　　　她的美丽　人人羡慕　　　　可是

| 5 5 — 0 5 5 | 6 5 4 4 — 0 1 2 | 3 — — 0 5 2 1 | 2 — — 0 |
只有　　她的继母　　　对她　　　万分嫉妒

| 3 — — 2 3 4 | 3 — — 0 5 5 | 3 3 — 2 3 4 | 3 — — 0 5 5 |
嘿　　　白雪公主　　　　她的美丽　人人羡慕　　　　可是

| 5 5 — 0 5 5 | 6 5 4 4 — 0 1 2 | 3 — — 0 5 2 1 | 1 — — 0 |
只有　　她的继母　　　对她　　　万分嫉妒

| 5 5 — 0 5 6·5 5 — 0 5 | 5 5 5 5 6 7 | 6 5 5 5 — 0 |
可恶　　啊可恶　　　最可恶的是　她的继母

| 3 3 - 0 4 | 3 - - 0 3 | 3 3 3 2 1 3·2 | 2 - - 0 |

她 在　　她 在　　　　　公 主 的 苹 果 里 下 了 毒

| 5 5 - 0 5 | 6·5 5 - 0 5 | 5 5 5 5 5 6 7 | 6 5 5 - 0 |

幸 运　　啊 幸 运　　　最 英 俊 的 王 子 救 了 公 主

| 3 3 - 0 3 | 4 3 3 - 0 | 3 3 2 3 3 0 2 2 | 1 - - 0 ‖

王 子　　啊 王 子　　　　　　最 后 娶 了 白 雪 公　主

六、游戏、谜语歌曲

游戏、谜语歌曲的特征：有着边做游戏边演唱的特点，情绪欢快，节奏鲜明，说说唱唱，玩玩跳跳，曲调的口语化和歌唱性相结合。

例2-31　《大象打喷嚏》

大象打喷嚏

1=D　2/4

| 1·5 1·5 | 6·7 5 | 5·3 3 3 | 2·2 2 1 |

大 象 大 象 打 喷 嚏，伤 风 感 冒 伤 风 感 冒

| 2 - | X X· | 1 1·1 | 2·2 2·2 |

了。　　啊 嚏！　长 长 的 鼻 子 堵 了，

| 3·3 3 3 | 4·4 4 4 | 5 0 | X X· ‖

鼻 子 堵 了，鼻 子 堵 了 啊，　　啊 嚏！

例2-32　《三轮车跑得快》

三轮车跑得快

1=C　4/4

小快板　诙谐地

| 1 1 2·3 5 5 3 0 | 5 5 6·7 1 1 5 0 |

三 轮 车　　跑 得 快　　上 面 坐 个 老 太 太

小 猴 子　　吱 吱 叫　　肚 子 饿 了 不 能 叫

| i i 6· 5 | 3 6 5 32 | 1 2 3 5 65 | 3 2 1 — ‖

要 五 毛　给 一 块　你 说 奇 怪　不 奇 怪
给 香 蕉　他 不 要　你 说 好 笑　不 好 笑

七、民间地方童谣

童谣受民族、地区等诸多方面因素的影响。我国幅员辽阔，民族众多，童谣像万花筒般绚丽多彩、风格迥异，它以幼儿歌曲的口头传唱流传于民间。

例2-33 《小山羊》

小 山 羊

1=G 2/4　　　　　　　　　　　　　　　　　　　　　　　侗族民歌

| 2 1 2 | 1 2 3 | 3 — | 2 1 6· | 2 3 2 1 | 3 1 | 1 2 1 |

小 山 羊 呀 满　山 跑　吃 饱 了 青 草　咩 咩

| 6· — | 3 — | 3 — | 5 32 1 1 | 6· — | 2 1 2 3 | 3 2 1 |

叫　咩　咩　开 呀 哎 嗨 哎，嗯 哎 嗨　开 呀 哎

| 6· | 6· — | 2 1 2 32 | 3 — | 5 3· | 2 1 | 5 6 0 ‖

嗨　哎　嗨 嗨，嘿　嗨 开　哎　哎。

侗族民歌用多声部演唱，这首儿歌后半部分由衬句组成，低声部和音是 6· 的持续音，五度和声效果。这是放羊娃内心欢乐的自由抒发。

例2-34 傣族风格的《金孔雀轻轻跳》

金孔雀轻轻跳

1=F 2/4　　　　　　　　　　　　　　　　　　　　　　　翁向新 词
　　　　　　　　　　　　　　　　　　　　　　　　　　　任　明 曲

| 3 1 3 5 | 5 — | 3 6 1 2 | 2 — | 3 1 3 5 |

金 孔 雀　轻 轻 地 跳　雪 白 的

1̇·6̇ 6̇	2̇1̇ 6̇1̇	1̇ —	53 56	6 —
羽 毛	金 光	照	展 翅	高 飞，

3 1	5 —	6̣· 33	12 2	16 12
河 边	走，	傣 家 的	竹 楼	彩 虹

2 —	6̣· 33	12 2	31 61	1 — ‖
绕，	傣 家 的	竹 楼	彩 虹	绕。

这首儿童歌曲具有浓郁的傣族风格，旋律婉转动人，节奏轻盈舒畅，塑造了金孔雀悠然自在、翩翩起舞的形象。

以下两首民歌可从词曲风格上进行分析，并演唱，特别要求唱二声部以作预习。

例2-35 《花蛤蟆》

花 蛤 蟆

1=C 2/4　　　　　　　　　　　　　　　　　　　　　　　　山东民歌

稍快 风趣地

5 1̇ 5 0	5 1̇ 5 0	1̇1̇ 1̇7 1̇	2̇1̇ 5 0	1̇ 56 1̇
绿蛤 蟆，	花蛤 蟆，	满坑里蛤蟆	蹦蹦 跳。	伸着个腿

36 5	1̇ 56 1̇1̇	36 5	3̇·2̇ 3̇·2̇	1̇ 56 5
大粗 腰，	瞪着个眼儿	赛灯 泡，	喂 哗 喂 哗	真会 叫，

3̇·2̇ 3̇·2̇	1̇ 56 5	5̇/1̇ 0	5̇/2̇ 0	5̇/1̇ 0
喂 哗 喂 哗	真会 叫。	喂	喂	喂

5̇/2̇ 0	3̇·2̇ 1̇2̇	1̇ 0	× × 0 ‖
喂	喂哗真会	叫，	呱呱。

例2-36 《妈妈格桑拉》

妈妈格桑拉

张东辉 词
敖昌群 曲

1=F 2/4
稍慢 深情地

(6 6756 | 2 - | 7 6· | 45 2· | 3 3#423 | 6 - |

#4 3· | 12 6· | 6 -) | 6 1 2 3 | 2 6· | 1 2 3 5 |
　　　　　　　　　　　　　爬在 你的 肩上， 能说 悄悄

3 - | 6 1 2 3 | 2 6· | 1 2 1 6 | 6· 3· | 6 1 2 3 |
话。 依在 你的 怀里， 就 到了 家。 牵着 你的

2 6· | 6 67 5653 | 3 - | 5 56 3 35 | 2 6· | 2 23 1216 |
手， 风雨 不害 怕。 听着 你的 歌， 梦里 开鲜

6 - | 6 - | 66 5 56 | 2 - | 33 3 23 | 6 - |
花。　　　 妈妈 格桑 拉， 妈妈 格桑 拉，

0 0 | 0 0 | 3 - | 36 56 | 3 - | 33 2 |
　　　　　　　　 啊　　　 啊　　　　　啊

0 0 | 0 0 | 6· 2 | - | 1 - | 6 |
　　　　　　　　 啊　　　　　　 啊

5 6 1 6 | 1 2· | 22 1 5 | 3 - | 6 6 5 56 | 2 - |
我在 您的 眼里， 永远 长不 大， 妈妈 格桑 拉，

3 - | 2 - | 2 | 3 | 3 - | 36 56 |
　　　　　　　　　　　　　　 啊

5 | 6· | 5 | 1 7 | 6· | 2 - |
啊　　　　　　　 啊　　　　 啊

第二章 幼儿歌曲的题材、体裁及演唱形式

创编幼儿歌曲时,应注意各方面的特点,掌握歌曲的基本情绪、艺术形象,把握歌曲的艺术风格,表现出歌曲的内涵。

幼儿歌曲的题材、体裁与风格多种多样,相同的题材可以采用不同的体裁,而相同的体裁又可以表现不同的题材。

1.请将下列歌曲按体裁分类。

(1)《丢手绢》《洗手绢》《听妈妈讲那过去的事情》《两只老虎》《歌声与微笑》

(2)《摇啊摇》《卖报歌》《山谷回音真好听》《粗心的小画家》

2.下面歌词适合哪两种不同体裁的儿歌,并为之创编旋律。

《雁儿飞》

雁儿飞,排成行,秋天飞向南,春天飞向北。

(1)(　　)歌曲、(2)(　　)歌曲。

3.指出下列节奏型常用于哪些体裁。

(1) $\frac{3}{4}$ X　　X　　X | X　X X |

(2) $\frac{2}{4}$ X　　X·X | X　　X |

(3) $\frac{4}{4}$ X — X·X | X — — — |

4.请将下面歌词创编成三种不同民族风格的儿歌。

《放山羊》

放山羊，过山坡，青草多又多，

羊儿肥来羊儿壮，放羊的笑呵呵。

(1)新疆风格； (2)西藏风格； (3)云南少数民族风格。

第三节　幼儿歌曲的演唱形式

幼儿在演唱歌曲时一定是按歌词内容边唱边形象地进行动作表演，这是由幼儿歌曲的特殊性所决定的。结合幼儿园音乐活动，我们可将幼儿歌曲的演唱形式分为个人表演唱（独唱）、群体表演唱（齐唱）和带二声部的表演唱（合唱）。

一、个人表演唱（独唱）

个人表演唱即成人的独唱，因为孩子总是会根据歌词的内容进行表演，所以称独唱为"个人表演唱"更贴切一些。在为个人表演唱选择曲目时，曲目一定要短小精练，适合表演。如《其多列》《蝴蝶花》《小毛驴》《三条鱼》等。

例2-37　《咏鹅》

咏　鹅

【唐】骆宾王 诗
颂　今 曲

$1=C$ $\frac{4}{4}$

天真可爱地

（3　6　532 | 23 56 1　6　6　-）‖: 6　6　6　- | 5 3 5 1 6　- |

　　　　　　　　　　　　　　　　　　　鹅！鹅！鹅！　曲项向天歌。

3　6　532 | 16 24 3　- | 6　6　6　- | 5 3 5 1 6　- |

白 毛 浮绿水，红掌拨清波。　　　鹅！鹅！鹅！　曲项向天歌。

3　6　532 | 13 23 6　- :‖ 2·　3 56 1 | 6　-　-　0 ‖

白 毛 浮绿水，红掌拨清波。　　　红　掌 拨 清　波。

这首古诗词短小精练，生动形象，词曲结合得完美自然，很适合幼儿个人演唱。教师可引导学生对歌词的四声与旋律的关系做出分析。

二、群体表演唱（齐唱）

幼儿群体表演唱，实际上就是成人的齐唱，一般幼儿园孩子们唱歌都是采用这种形式。在实际教学中，我们可以借用名曲填词的方法，灵活地带领孩子创造性地发挥，唱孩子们感到有趣的事情。如孩子熟悉的名曲主题《匈牙利舞曲五号》（勃拉姆斯曲）、《土耳其进行曲》（贝多芬曲）、《梁山伯与祝英台》（陈钢曲）、《渔舟唱晚》（古曲）等。

例2-38 《车车车车》（网络儿童麦兜歌曲）

车车车车

```
0 7 7 7 | 7 7 7 7 | 5 6 7 7 7 | 5 6 7 7 7 ‖
  车 车 车   车 车 车 车   我 的 车 车   我 的 车 车……
```

这是借用苏联哈恰图良《马刀舞曲》的旋律改编的儿歌，表现了大马路上川流不息的车来车往。巧妙的名曲借用，使孩子记忆一生，唱起来情趣盎然，富有低幼儿歌的特点。该旋律还可大量改词，如表现吃饭的歌《饭饭饭》或《吃吃吃》等。

例2-39 《把我的名字叫出来》

把我的名字叫出来

外　国　儿　歌
雷　敏　配伴奏

1=C 2/4

```
(2 4 3 2 | 1 i 7 6 | 5 4 3 2 | 1 1 ) | 1 1 | 2 4 3 2
                                       来  来   我是汤米，
```

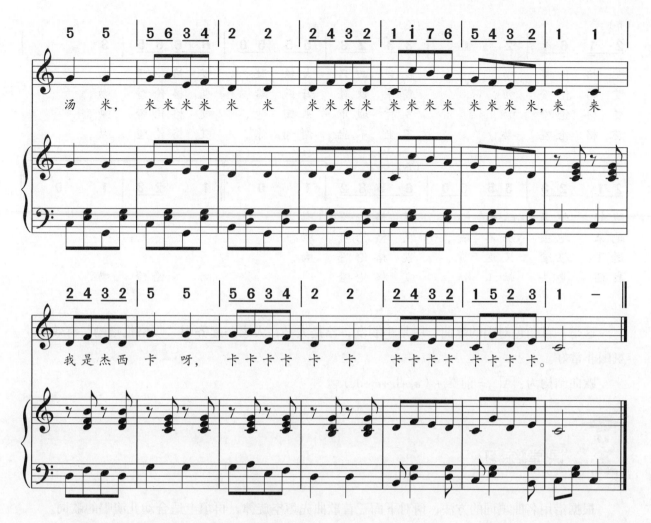

这是借用法国作曲家奥芬巴赫《康康舞曲》的旋律改编的儿歌，乐曲的旋律带有巴洛克时期"无穷动"的音乐色彩，表现了幼儿如何对人名进行巧妙记忆的过程，"来"、"卡"朗朗上口，通俗易懂，可以循环地演唱下去。

例2-40 《大马大马告诉我》

大马大马告诉我

（对唱歌曲）

望 安 词
潘振声 曲

1=F 2/4

(5 5 | 5 5 | 5 5 | 5 5 | 6666 53 | 6666 53 | 53 23 | 1111)

（甲） （齐） （甲）

5 3 5 3 | 2 2 1 0 | 2·1 6 1 | 5 — | 1 1 6 5 | 5 5 3 0 |

1. 大马大马 告诉我， 哎格伦噔 呦， 为啥跑路 呱哒哒？
2. 大马大马 告诉我， 哎格伦噔 呦， 你穿铁鞋 做什么？
3. 大马大马 告诉我， 哎格伦噔 呦， 跑来跑去 干什么？
4. 大马大马 你真好， 哎格伦噔 呦， 请到我家 坐一坐，

(齐)　　　　　　　　　　(乙)　　　　　　　　　　　　(齐)

| $\underline{2 \cdot \underline{1}}$ $\underline{\dot{6} 1}$ | 2　0 | 3 3　2 3 | 5 5　5 0 | $\underline{6 \cdot \underline{6}}$ 6 5 | 3　— |

哎　格　伦　噔　呦，　　我穿　四只　大铁　鞋，　　哎　格　伦　噔　呦，
哎　格　伦　噔　呦，　　我穿　铁鞋　好跑　路，　　哎　格　伦　噔　呦，
哎　格　伦　噔　呦，　　乡村　城市　来回　跑，　　哎　格　伦　噔　呦，
哎　格　伦　噔　呦，　　不坐　不坐　谢谢　你，　　哎　格　伦　噔　呦，

　　　　　　　(乙)　　　　　　　　　　(齐)　　　　　　　1.2.3.　　　4.

| 2 1 | 2 3 | 5 5　5 0 | $\underline{6 \cdot \underline{5}}$ 3 2 | 1　0 :‖ 1　2 3 | 1　0 ‖

跑起　跑来　呱哒　哒，　　哎　格　伦　噔　呦。
跑来　跑去　磨不　破，　　哎　格　伦　噔　呦。
送了　粮食　又送　货，　　哎　格　伦　噔　呦。
我还　要去　忙工　作，　　哎　格　伦　噔　　　　呦，伦　噔　呦。

这是一首角色对唱的歌曲，甲是小朋友，乙是大马，大家一起齐唱"哎格伦噔呦"有效果，氛围非常好。

歌曲结构为：\boxed{A}_{22} = 前奏$_6$ + (a_4 + b_4 + c_4 + d_4)。

课堂练习

根据借用名曲填词的方法，请对下面三首歌曲先填空旋律，再填上适合幼儿演唱的歌词。

1. 欢快的（贝多芬的《欢乐颂》主题）

$1=D$ $\dfrac{4}{4}$

| 3 3 4 5 | 　 | 　 | 　 | 　 ‖

2. 抒情的（柴可夫斯基的《天鹅湖》主题）

$1=G$ $\dfrac{4}{4}$

| 3　—　—　— | $\underline{6} \underline{7}$ 1 2 | 　 | 　 | 　 ‖

3. 行进的（莫扎特的《土耳其进行曲》回旋主题）

$1=G$ $\dfrac{4}{4}$

| 1　2 | 3　— 1 2 | 3 2 1 $\underline{7}$ | 　 | 　 ‖

三、带二声部的表演唱（合唱）

幼儿歌曲的二声部主要就是长音下面点缀短小的节奏和音符，可称为填充式二声部，或者在旋律下方三度音程为主的演唱，可称为平行式二声部，对于幼儿来说这种二声部既简单易唱又有效果。

1. 填充式二声部

例2-41 《拾豆豆》

拾豆豆

1=C 2/4

金乐华 词曲

欢快地

3 6 | 5 - | i 5 | 6 - | 5 3·5 | 6 6 | 4 3 2 3 |
红 豆 豆，　　绿 豆 豆，　落 在 地 上 圆 溜

5 - | 6 65 | 35 6 | 5 - | 3 56 | 6 65 |
溜，　　见 到 豆 豆 拾 起 来，　颗 颗 装 进

⎰ 4 3 2 3 | 5 - | 3 56 | i 65 | 35 6i | 5 - ‖
⎱ 小 竹 篮，　　颗 颗 装 进 小 竹 篮。

⎰ 0 0 | 0 0 | 3 3 | 6 65 | 35 6i | 5 - ‖
（渐慢）

例2-42 《布谷》

布 谷

1=C 3/4

德国儿歌
熊承敏 编配

⎰ 5 3 0 | 5 3 0 | 2 1 2 | 1 - 0 |
⎱ 布 谷，　布 谷，　在 森 林 里 叫，

⎰ 0 0 5 | 3 0 5 | 3 0 0 | 0 0 5 ‖
⎱ 　　布 谷　 布 谷　　　 　　 布

```
| 2 2 3 | 4 - 2 | 3 3 4 | 5 - 3 |
  让 我 们  唱   吧,  让 我 们  跳   吧,
| 3 0 0 0 | 0 0 0 5 | 3 0 0 0 | 0 0 0 5 |
  谷              布 谷   谷              布

| 5 - 3 | 5 - 3 | 4 3 2 | 1 - 0 |
  春   天,  春   天,  快 要 来  啦。
| 3 0 5 0 | 3 0 0 0 | 0 0 0 0 | 0 3 1 |
  谷 布 谷   谷                         布 谷
```

布谷鸟不停地叫,在下方声部点缀着旋律,以鲜明活泼的形象,预示春天的到来。

2.平行式二声部

例2-43 《蜗牛》

蜗　牛

思达　曲
劳丹 编配

```
1=C 3/4
| 1· 7 6 | 7· 6 5 | 6· 5 4 | 5· 4 3 ‖
| 6· 7 1 | 5· 4 3 | 4· 5 6 | 3· 2 1 ‖
```

《蜗牛》这首平行式二声部歌曲以附点节奏贯穿始终,其中第一小节和第三小节出现二声部反向进行,增加了和声的张力。

例2-44 《蓝色的雅特朗》

蓝色的雅特朗

南斯拉夫民歌
特维尔斯基　词
洛克捷夫 编曲
雍　均 译配

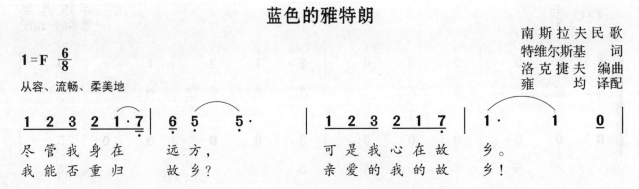

```
| 1 2 3  2 1·7 | 6 5   5· | 1 2 3  2 1 7 | 1·  1  | 5 |
  光明的 斯普里脱  故乡，      海浪在 拍岸歌  唱！      美
  再走上 熟悉的   小路，      重闻到 泥土芳  香！
```

```
| 3  3 3 2 3 | 4·  4 | 5   4 | 4 5 4 5 | ⁴⁵4 3  3 | 5 |
  丽的马 丽扬，   心   爱的   斯普里脱    故乡，      蓝
| 1  1 1 7 1 | 2·  2 | 5   2 | 2 3 2 3 | 2 1  1   | 5 |
```

```
| 3  3 3 2 3 | 4·  4 | 5   4 | 4 5 4 5 | ⁴⁵4 3  3 | 0 ‖
  色的雅 特朗，    啊！ 我的   神圣的    海洋！
| 1  1 1 7 1 | 2·  2 | 5   2 | 2 3 2 3 | 2 1  1   | 0 ‖
```

　　这是一首以三度音程叠置的平行式二声部歌曲，经典、优美，非常和谐动听。

　　对于幼儿来说能将简单的二声部唱好就可以了，还有轮唱、领唱合唱形式应也包含在此二声部合唱范围之中。

　　注意选择轮唱（卡农）歌曲时，不要任何一首歌曲都用轮唱，它是旋律不同时间出来，主要是上下符合和声关系（二声部起句如果晚出半拍或一拍就难唱难写，越短越难写）。将一、二小节叠置起来应为和声音程，三、四小节也是如此，以此类推。偶尔有个别不和谐音程出现在歌中没关系，对演唱没有影响。

例2-45　《云》

<div align="center">

云

</div>

<div align="right">

金　波　词
尚　疾　曲
高芳梅 编配

</div>

1=D　3/4

```
| 3  5  6 | 5  -  - | 1  3  2 | 1  -  - |
  1.白  云  白，      蓝  天  蓝，
  2.不  装  鱼，      不  装  虾，
| 0  0  0 | 3  5  6 | 5  -  - | 1  3  2 |
              1.白  云  白，      蓝  天
              2.不  装  鱼，      不  装
```

| 3 5 i | 6 - 5 | 3 1 5 | 3 - - |

好　　像　　海　　　里　　漂　　帆　　船，
装　　的　　都　　是　　小　　雨　　点，

| 1 - - | 3 5 i | 6 - 5 | 3 1 5 |

蓝，　　　　好　　像　　海　　　里　　漂　　帆
虾，　　　　装　　的　　都　　是　　小　　雨

| 5 - 6 | 3 - 5 | 1 2 3 | 2 - - |

帆雨　　船点儿　　帆雨　　船点儿　　装的　　什落　　么？下　　来，

| 3 - - | 5 - 6 | 3 - 5 | 1 2 3 |

船。　　　　帆雨　　船点儿　　帆雨　　船点儿　　装的　　什落　　下
点。

| 6· - 1 | 2 1 2 | 1 - - | 1 0 0 ‖

走　　得　　这　　样　　慢。
快　　快　　浇　　麦　　田。

| 2 - - | 6· - 1 | 2 1 2 | 1 - - ‖

么？　　　　走　　得　　这　　样　　慢。
来，　　　　快　　快　　浇　　麦　　田。

这首轮唱歌曲间隔一小节的音程基本和谐，演唱起来灵动、清新。

思考与练习

1. 根据下面的谱例，分析歌曲的题材、体裁及演唱形式。

(1) 安静的（《妈妈格桑拉》（例2-36））

(2) 喜庆的（《对鲜花》）

对 鲜 花

1=C 2/4 北京童谣

| 3 5 i 6 | 5 — | 3 5 i 6 | 5 — | i· 2 |

我 说 一 个 一， 你 对 一 个 一， 什 么
我 说 一 个 二， 你 对 一 个 二， 什 么
我 说 一 个 三， 你 对 一 个 三， 什 么
我 说 一 个 四， 你 对 一 个 四， 什 么

| i 6 5 | 3 5 6 3 | 5 — | 3· i | i 6 5 |

开 花 在 水 里？ 这 朵 鲜 花 你
开 花 像 木 耳？ 这 朵 鲜 花 你
开 花 红 满 山？ 这 朵 鲜 花 你
开 花 满 身 刺？ 这 朵 鲜 花 你

| 6· 5 6 i | 3· 2 | 1· 3 2 0 | 5· 3 |

瞒 不 了 我 呀 儿 哟， 菱 角
瞒 不 了 我 呀 儿 哟， 凤 仙
瞒 不 了 我 呀 儿 哟， 山 茶
瞒 不 了 我 呀 儿 哟， 蔷 薇

| 5 5 3 | 2· 3 5 6 | 3· 2 | 3· 2 1 2 | 1 — ‖

开 花 在 水 里 依 儿 呀 儿 哟。
开 花 像 木 耳 依 儿 呀 儿 哟。
开 花 红 满 山 依 儿 呀 儿 哟。
开 花 满 身 刺 依 儿 呀 儿 哟。

(3)童谣的《小朋友想一想》

小朋友想一想

1=C 2/4 潘振声 词曲

| 1 2 3 | 1 2 3 | 3 2 3 4 | 5 6 | 5 — |

(领)小 朋 友 想 一 想， 什 么 动 物 鼻 子 长？
(领)小 朋 友 想 一 想， 什 么 动 物 耳 朵 长？

```
  5 6 5   | 4 3 2   | 5 6 5 4 | 3   2   | 1   -   ‖
```

(齐)鼻子长， 是大象， 大象鼻子 最 最 长。
(齐)耳朵长， 是白兔， 白兔耳朵 最 最 长。

2. 为歌曲《月亮》编写平行式二声部（见例2-27）。

3. 为儿歌《虫儿飞》编写简单填充式二声部（见例2-28）。

4. 完成下面的卡农二声部写作，填上自编的歌词，排练二声部轮唱。

1=C 3/4 熊承敏 编

```
3 4 5 6 5 | 1 2 3 4 3 | 6 7 1̇ 2̇ 1̇ | 6 - - |

6 1̇ 6 5 4 | 4 5 4 3 2 | 2 3 4 5 6 7 | 5 - - |

1̇ 2̇ 3̇ | 6· 7 1̇ | 4 5 6 | 2· 3 4 |

5 6 7 1̇ 2̇ | 3 4 5 6 7 | 5 6 7 1̇ 2̇ 3̇ | 1̇ - - ‖
```

第三章
童谣吟诵、吟唱

 目标导航

(1) 了解童谣的各种艺术形式,并能熟练运用这些艺术形式进行创编。

(2) 童谣的表现手法多种多样,丰富多彩,要求根据幼儿实际的情况,学会引导幼儿创编童谣。

(3) 通过童谣吟诵与吟唱的表演实践,进一步扩展幼儿歌曲词曲创编的视野。

儿歌源于"童谣",在语言形式上表现为分行、分节,有明显的韵律感,采用拟人,象征等表现手段,既能抒发作者感情,又便于学前儿童吟诵,其内容取材广泛,与幼儿的生活、娱乐、情感、思维、语言紧紧相连,有利于提高幼儿对真善美的认识,具有很强的教育意义。

第一节 童谣的传统艺术形式及表现手法

一、童谣的艺术形式

1. 游戏歌

游戏歌是幼儿游戏时伴随着一定的游戏动作而吟唱的歌谣。

例3-1 《小兔跳》

　　小兔跳,
　　小兔跳,
　　跳到草地吃青草。(幼儿做蹲下吃青草的动作)
　　老狼来啦!(幼儿跑到老师身边)

这类游戏歌已成为幼儿园生活中不可缺少的一部分,对促进幼儿身心健康发展起到了积极的作用。游戏歌是童谣中数量最多的一种歌谣形式,游戏歌的种类很多,主要是由两个以上幼儿共同玩耍时诵唱。

2. 数数歌

例3-2 《数字歌》

一二三，

爬上山，

四五六，

翻筋斗，

七八九，

拍皮球，

伸出两只手，

十个手指头。

数数歌的形式灵活多样，生动活泼，对促进幼儿思维的发展有着不可低估的作用。数数歌是以适合幼儿审美心理的形象描写来巧妙地训练幼儿数数能力的童谣。数数歌的特点是变数字为现象，化抽象为具体。

3. 问答歌

问答歌是一种以一问一答或连问连答的形式来叙述事物，反映生活的童谣。问答歌的特点在于有问有答。因此问答歌能启迪幼儿的心智，唤起幼儿对各种事物的兴趣，帮助幼儿认识理解周围的世界。

例3-3 《谁会跑》

谁会跑，

马会跑。

马儿怎样跑？

四脚离地身不摇。

谁会飞？

鸟会飞，

鸟儿怎样飞？

张开翅膀满天飞。

谁会爬，

虫会爬，

虫儿怎样爬？

许多脚儿向前爬。

谁会游？

鱼会游，

鱼儿怎样游？

摇摇尾巴点点头。

此歌谣采用了一问一答的形式,这种形式问得明确,答得快捷,很符合幼儿急切想知道答案的心理。

4. 谜语歌

谜语歌是抓住事物或自然现象的基本特征,采用寓意的手法,以歌谣的形式表达谜面的谜语。谜语歌中准确生动的语言、形象有趣的描述有利于幼儿语言的发展,有利于促进幼儿综合分析、推理判断、记忆联想等能力的提高。

在幼儿园教学活动中,根据幼儿不同年龄段的认识能力和思维能力,选用恰当的谜语作为教学内容,则更富有趣味,并在互动中增长幼儿的智力。

> 南极有群小姑娘,
> 白裙白帽黑衣裳,
> 身长翅膀不会飞,
> 水里游泳是内行。
>
> （打一动物）

谜语歌内容丰富,形式多样。对幼儿来说,吟唱谜语歌是在智慧树下捉迷藏,能激发他们的兴趣,满足他们的好奇心和好胜心,促进他们想象力和思维的发展。

二、童谣的表现手法

童谣的表现手法有比喻、拟人、夸张、起兴、摹状、反复、设问等。根据幼儿的特点,在引导幼儿与童谣的创编活动中,主要运用以下几种表现手法。

1. 夸张和对比手法易于凸显童真与童趣

例3-4 《蚂蚁和蚂蚱》

> 小花瓣,小花瓣,
> 飘飘悠悠像只船。
>
> 四只蚂蚁上了船,
> 拿起浆儿划得欢,
> 一二三,一二三,
> 一划划到河对岸。
>
> 四只蚂蚱上了船,
> 你推我撞闹翻天,
> 扑通通,小船翻,
> 四只蚂蚱全完蛋。

2. 比喻和拟人手法易于培养幼儿的想象思维

例3-5 《秋》

高粱熟了昂着头，
稻子熟了低着头，
玉米熟了歪着头，
芦花白了摇着头。
一阵秋风吹来了，
树上苹果露着头，
娃娃唱起丰收歌，
拍着手儿点点头。

3. 设问和猜谜手法易于培养幼儿的探究思维

例3-6 《谁最快活》

夏天里哪个最快活？
夏天里知了最快活。
每天躺在树枝上，
拉长喉咙唱山歌。

夏天里哪个最快活？
夏天里鸭子最快活。
成群结队水里游，
划着双桨拨清波。

夏天里哪个最快活？
夏天里流萤最快活。
傍晚出来乘凉风，
流东流西提灯火。

第二节　童谣创编实例

童谣可以采用三言、四言、六言、七言、三三七言，以及杂言的形式，参照传统儿歌的形式进行创编和改编。

一、幼儿园一日活动的儿歌

根据幼儿园一日活动创编系列儿歌。

例3-7 《宝贝在哪里？》

　　　　宝贝宝贝在哪里？
　　　　宝贝宝贝在这里。
　　　　宝贝宝贝在哪里？
　　　　宝贝宝贝在床上。
　　　　宝贝宝贝干什么？
　　　　宝贝宝贝要睡觉。

二、符合幼儿语言特征的儿歌

根据幼儿语言发展阶段的特征，创编易于表现的、符合生活情景的、有递进层次的系列儿歌。

例3-8 《礼貌歌》

　　　　小树小树有礼貌，
　　　　见到花儿树枝摇。
　　　　花儿花儿有礼貌，
　　　　见到小草开口笑。
　　　　小草小草有礼貌，
　　　　见到我们弯弯腰。
　　　　小朋友们有礼貌，
　　　　见到老师问声好。

　　　　　　　（熊 艳）

此歌谣运用拟人化的手法，告诉幼儿要做一个有礼貌的小朋友。

三、有规律的节奏型儿歌

根据幼儿喜爱节奏感强的儿歌和歌曲的特点，创编一些有规律的节奏型的系列儿歌。

例3-9 《模仿歌》

　　　　两个手指竖起来，
　　　　把它立到上头来，
　　　　把你的身子蹲下来，
　　　　叭哒叭嗒跳起来。（仿兔子）

　　　　两个指头勾起来，
　　　　把它立到上头来，
　　　　把你的身子弯一弯，

咩——咩，慢慢走出来。（仿山羊）

十个指头张开来，
把它立到胸前来，
把你的身子蹲下来，
呱呱呱呱跳起来。（仿青蛙）

十个手指伸出来，
把它伸到胸前来，
把你的身子立起来，
咚——咚，慢慢走起来。（仿熊）

此歌谣采用字头歌的形式，利用手指、手掌的形态变化，再辅以具有典型特征的相应的声响，模拟出兔子、山羊、青蛙、熊的动作姿态，使幼儿在明快的节奏中获得游戏的快乐。

四、游戏性系列儿歌

根据幼儿游戏活动规则，创编带有游戏性质的系列儿歌。

例3-10 《秋天到》

秋天天空高，
不见白云飘。
大雁往南飞，
麻雀树上叫，
老鼠忙藏粮，
青蛙准备睡大觉。

（陈琼辉）

此歌谣为五韵，通过描写小动物的生活规律，让儿童了解秋天的自然现象。

例3-11 《水里的娃娃》

小河水，
哗啦啦，
水里有群胖娃娃。
绿背心，
绿裤衩，
好像一群小青蛙。
游哇游，
学青蛙，

长大就做游泳家。

　　　　　（方　婷）

例3-12　《鸭子》

　　小鸭子，大脚丫，
　　走起路来吧嗒嗒，
　　唱起歌来嘎嘎嘎，
　　游起泳来哗啦啦，
　　岸边找，水里划，
　　吃到小鱼乐哈哈。

　　　　　（赵丽艳）

此歌谣运用了象声词，描写小鸭子走路的情景，诙谐自然，生动有趣。

例3-13　《小羊羔》

　　小羊羔，咩咩叫，
　　看着妈妈蹦又跳；
　　头儿晃，尾巴摇，
　　蹚过小河吃青草。
　　草儿青，草儿嫩，
　　吃饱回家好睡觉。

这是一首三三七言形式的儿歌，形象生动，按照韵母"ao"设计双句尾音而押韵。

五、幼儿自己创意的系列儿歌

在已有儿歌的基础上改编，创编带有幼儿自己创意的系列儿歌，改编的方法有增加、附加、换字句、重交等。

例3-14　《黑猫警长》

　　黑猫警长，黑猫警长喵喵喵，（身体前倾，五指张开，张嘴学猫叫）
　　开着警车，开着警车呜呜叫，（双臂向前伸直，双手呈握方向盘状）
　　小小老鼠，小小老鼠哪里跑，（双手五指并拢放嘴边，作小老鼠状）
　　一枪一个，一枪一个消灭掉。（左手叉腰、右手做开枪动作，念"消灭掉"时，"石头—剪刀—布"分出胜负）

此歌谣通过词语的反复和拟声词的运用形成了响亮铿锵的韵律。

六、叙事性的系列儿歌

根据幼儿语言活动中的生活故事或根据课程主题创编叙事性的系列儿歌。

例3-15　《下雪了》

　　下雪了，
　　下雪了，
　　屋子长高了，
　　小路变白了，
　　宝宝的鼻子变红了。
　　　　　（李少白）

此歌谣运用了拟人的手法描写下雪的情景，自然贴切。

例3-16　《怎样叫》

　　大公鸡，怎样叫
　　喔喔喔喔这样叫
　　喔——
　　宝宝宝宝快起早。

　　小鸭子，怎样叫
　　嘎嘎嘎嘎这样叫
　　嘎——
　　黄黄的绒毛水上飘。

　　老黄牛，怎样叫
　　哞哞哞哞这样叫
　　哞——
　　拉起犁头田里跑。

　　小山羊，怎样叫
　　咩咩咩咩这样叫
　　咩——
　　好像在把妈妈找

　　小花猫，怎样叫
　　喵喵喵喵这样叫
　　喵——
　　吓得老鼠逃不掉。
　　　　　（彭玉冰）

例3-17 《雨来了》

　　雨来了，快回家！
　　小蜗牛，说不怕，
　　我把房子背来啦！

　　雨来了，快回家！
　　小蘑菇，说不怕，
　　我已备好伞一把。

　　雨来了，快回家！
　　甲壳虫，说不怕，
　　我有一件防雨褂！

此歌谣描述了小朋友放飞想象说雨来了的情景。

七、有趣的动作化表演系列儿歌

根据日常生活物品特点的启发，创编一些幽默有趣易于肢体表演的系列儿歌。

例3-18 《四季歌》

　　春风暖，布谷叫，
　　小苗出土咧嘴笑；
　　夏天热，蝉儿叫，
　　荷花出土咧嘴笑；
　　秋风凉，雁儿叫，
　　颗颗棉桃咧嘴笑；
　　冬季里，雪花飘，
　　朵朵梅花咧嘴笑；
　　过新年，放鞭炮，
　　小朋友们咧嘴笑。

　　　　　　（张明富）

此歌谣通过描写春夏秋冬季节的特征来认识四季。

例3-19 《地球地球真稀奇》

　　地球地球真稀奇，
　　转到东来转到西。
　　太阳转，
　　他也转。

他可从来不休息。
面向太阳转，
我们做游戏；
面背太阳转，
我们在梦里。

（雨雨）

此歌谣通过描写地球转动的情景，认识地球自转的自然现象。

例3-20 《小螳螂受了伤》

小螳螂，受了伤，
蜻蜓姑娘来帮忙，
驾起小小直升机，
送进医院手术房。

小螳螂，受了伤，
白鸽医生来帮忙，
又打针，又开刀，
抬上白白小病床。

小螳螂，受了伤，
母鸡阿姨来帮忙，
带来一篮大鸡蛋，
请把身体来补养。

小螳螂，受了伤，
蝴蝶护士来帮忙，
又送水，又送药，
把体温，来测量。

小螳螂，受了伤，
东家西家都帮忙，
疾病很快治好了，
变成健康的小螳螂。

（金本）

此歌谣通过讲述小螳螂受伤后得到了蜻蜓、白鸽、母鸡、蝴蝶的帮助后的感受，告诉小朋友们要相互关心，互相友爱。

第三节　童谣的吟诵和吟唱

童谣的表现形式有两种，即吟诵和吟唱。吟诵是朗诵，吟唱是歌唱。

一、童谣的吟诵表演

童谣的吟诵是指根据童谣语言自身的律动来设计吟诵节奏的一种表现形式。

例3-21　《小蚂蚁》

艺术加工后：

例3-22 《石头剪刀布》

石头剪刀布

高殿举

1=C 2/4

X X X X | X 0 | X X X X | X 0 |
石 头、剪 刀、布,　　　石 头、剪 子、布,

X X X X | X X X 0 | X X X X | X X X 0 |
螃 蟹 老 是 出 剪 刀,　鸭 子 老 是 出 白 布,

X X X X | X X X 0 | X X | X 0 ‖
你 说 谁 个 老 是 输?　老 是 输?

艺术加工后:

石头剪刀布

劳 丹 改编

1=C 2/4

X X X X | X 0 | X· X X X | X 0 |
石 头、剪 刀、布,　　　石 头、剪 刀、布,

X X X· X | X X X 0 | X· X X X | X X X 0 |
螃 蟹 老 是 出 剪 刀,　鸭 子 老 是 出 白 布,

X X X· X | X· X X 0 | X· X | X 0 ‖
你 说 谁 个 老 是 输 呀,老 是 输?

例3-23 《雁雁排成队》

　　雁, 雁,
　　排成队,
　　后头跟个雁妹妹,

雁哥哥，慢点儿飞，
雁妹妹，快点儿追，
一起往南飞，
谁也不掉队。

雁雁排成队

1=C 2/4

| X X | X X X | X X X X | X X X |

雁　　雁　　排　成　队，　后　头　跟　个　雁　妹　妹，

| X X X | X X X X | X X X | X X X X |

雁　哥　哥，　慢　点　儿　飞，　雁　妹　妹，　快　点　儿　追，

| X X X X | X - | X X X X | X - ‖

一　起　往　南　飞，　　　　谁　也　不　掉　队。

艺术加工后：

雁雁排成队

1=C 2/4

李　蔚　改编

| X X 0 | X X X | X X X X | X X X |

雁　　雁　　排　成　队，　后　头　跟　个　雁　妹　妹，

| X X X | X X X X | X X X | X X X X |

雁　哥　哥，　慢　点　儿　飞，　雁　妹　妹，　快　点　儿　追，

| X X X X | X - | X X X X | X 0 ‖

一　起　往　南　飞，　　　　谁　也　不　掉　队。

二、童谣的吟唱表演

童谣的吟唱是在吟诵的基础上加入固定明确的曲调，使童谣增加旋律感，丰富了童谣本身。吟唱式的旋律节奏简单质朴，多为一字一音，其旋律进行方向也与童谣语言的回声音韵走向较一致，古代文人在吟唱诗词时大约也是遵循了这种表达方法，即所谓"吟诵出曲调"。以下是几首童谣吟唱创编实例。

例3-24 《甜嘴巴》

小娃娃，
甜嘴巴，
喊妈妈，
喊爸爸，
喊得奶奶笑掉牙。

例3-25 《不要》

小鸟，小鸟，
有翅，有脚，
妈妈想要抱抱，
"不要，不要！"

1. 简洁手法自然吟唱

例3-26 《花生》

花　生

1=D 4/4　　　　　　　　　　　　　　　　　　　思　达　编配

风趣地

| 1 1 6̣ － | 1 1 6̣ － | 1 1 6̣ 2 | 1 1 6̣ － ‖
 麻 屋 子，　　红 帐 子，　　里面 睡个　白 胖 子。

2. 地方语言的音调特色

例3-27 《奔儿头》

奔儿头

1=B 2/4　　　　　　　　　　　　　　　　　　　　　　　　劳 丹 编配

逗趣地

| 5　1 | 5　1 | 5 4　3 2 | 3　1 |

奔儿头，　奔儿头，　下雨　不　愁，

| 7.　1 | 2　5. | 5 4　3 2 | 1　— ‖

人　有　雨　伞　我 有　奔 儿　头。

3. 五声音列的即兴创编

例3-28 《圈儿》

圈 儿

1=F 4/4　　　　　　　　　　　　　　　　　　　　　　　高芳梅 编配

| 1· 2 3· 1 | 1· 6 5 — | 1· 2 3· 1 | 5· 6 5 — |

小　小 雨 点 真　好 玩，　掉　到 河 里 画　圆 圈，

| 6· 5 3 — | 3· 1 6. — | 2· 3 5 5 | 2· 3 1 — ‖

画　小　圈　变 大 圈，　小 圈 大 圈　圈　碰 圈。

4. 民俗节日的即兴创编

例3-29 《欢乐在端午》

欢乐在端午

1=C 3/4　　　　　　　　　　　　　　　　　　　　　　　　恩 达 词
　　　　　　　　　　　　　　　　　　　　　　　　　　　　劳 丹 曲

| 1 3 1 — | 5 6 5 — | 6 5 3· 1 | 2 3 2 — |

五月五，　　是端午；　　艾草飘　香　鸡蛋煮，

五月五，　　是端午；　　划龙　龙舟　敲锣鼓；

| 1 3 1 - | 5 3 5 - | 6 5 3 1 | 2 5 3 - | 2 3 1 - ‖

吃 粽 子， 蘸 白 糖； 龙 舟 下 水 喜 洋 洋。
粽 子 白， 艾 草 香； 你 来 划 船 我 敲 鼓。

例3-30 《中国节气》

中国节气

王平久 词
劳 丹 曲

1=C 4/4

| 5 3 3 5 5 3 5 | 1 6 5 6 5 3 2 | 3·5 5 3 2 3 1 | 5 6 1 5 3 2 1 ‖

春雨惊春 惊谷天， 夏满芒夏暑相连， 秋处露秋寒霜降， 冬雪雪冬小大寒。

思考与练习

1. 童谣的传统表演形式和创编形式分别有哪些？

2. 设计在幼儿园教学活动中，用即兴命题方式和孩子们一起创编童谣。

3. 放飞你的想象，把下列儿歌续写完整。

《快乐的大家庭》

树公公，树婆婆，
从早到晚乐呵呵。
（　　　　　）
（　　　　　）
（　　　　　）
（　　　　　）

《做个文明的小朋友》

我和妹妹手拉手，
一起走到马路口，
（　　　　　）
（　　　　　）
（　　　　　）
做个文明的小朋友。

4. 根据所提供的图画，自选一幅创作一首儿歌。

（a）

（b）

（c）

5. 创编三首儿歌，选择一首你认为写得比较好的进行吟诵表演。

第四章
幼儿歌曲音乐主题乐句

 目标导航

(1) 掌握音乐主题的结构,能分析音乐主题的各种形式。

(2) 对捕捉音乐动机的创作手法了然于心,娴熟运用音乐语言乐汇、乐节,创编主题乐句。做到自己的与别人的不一样,与自己以前的不一样。音乐主题要写得新鲜,写得好听。

(3) 首先要明确音乐的动机好,主题就好,主题好,歌曲就好。因此,要学会动用一切手段,让动机呼之欲出,脱口成曲。

当我们拿到一首歌词该怎么办?这是每位曲作者都要面临的问题。首先要多读,充分理解歌词的内涵,从内容、形式、意境、风格、情调等方面进行分析。好的歌词能做到情景交融,让幼儿看得见或能想象得到歌词中的意境。例如,在自然活动中,幼儿对直接的音响模仿的歌词形象特别容易理解,《老鼠和猫》《丑小鸭》《大公鸡》《谁在叫》等这类歌词较好写。

有些歌词只写景,表面没有写情的词句,但里面包含的情却寓于景中,此情是言外之意,这类歌词不太好写,如《我们的田野》《柳树姑娘》《秋天多美丽》等,都要依靠曲作者自己去想象。

第一节 如何捕捉音乐动机

动机是指乐思陈述和旋律发展中最突出、最具概括力的核心部分。虽然它不是完整的乐思,但却具有表达歌曲思想感情的鲜明特征,它是塑造歌曲艺术形象的原动力。动机常处在歌曲开始部位的第一句开头,整首歌曲就是通过它的不断推动发展而构成的。曲作者往往营造一种情绪、一种氛围、一种特殊的感觉,容易产生灵感,并能迸发出火花,每位曲作者寻找灵感的方法各有不同,下面介绍几种常用的创作方法。

一、词汇触发形成动机

由某种词汇引发的感情形成动机,这是借用中国古代写诗词的意境"起兴"的方法来构想旋律,如雄健、劲健、倚丽、自然、沉着、叙诉、典雅、含蓄、精神、奔放、飘逸、流动、委屈、悲伤等。这些词汇都具有语言旋律美,语言采取什么方法能与感情色彩产生关系呢?如《听妈妈讲那过去的事情》就抓住了"叙诉"这个词汇,歌曲美在能在舒缓的节奏里叙述事情。

例4-1 《两只小象》 1 3 5 | 1 | 3 3 3 0 | 雄健地,这就是主三和弦三个音,明亮健康,音调向上。
两只小象 哟啰啰,

例4-2 《咪咪流浪记》 3 4 | 5 5 6 5 0 | 沉着地,先抑后扬地表现出咪咪内心的强大。
落 雨 不 怕,

二、色彩联想形成动机

由某种颜色引起的色彩联想形成的动机。如红艳艳、金灿灿、蓝莹莹、绿油油、粉嘟嘟等。

要表现大自然的美景,就要捕捉最绚丽的色彩。由一片黄的树叶——秋叶,联想到秋风扫落叶;由一片绿的树芽——春天,联想到万物复苏,一片生机。《让我们荡起双桨》这首歌的歌词中的色彩非常鲜明,"水中倒影着美丽的白塔"诗中有画,也容易激发人去捕捉色彩形象。幼儿没有抽象的色彩概念,如"红"总是与"红旗""红苹果"联系在一起,"绿"总是跟"绿草地""绿白菜"联系在一起。

例4-3 《小对花》

小 对 花
(片断)

主题乐句

(甲)
1·2 16 | 5 — | 5·6 5 2 | 3 — |
什 么 花 儿 黄? 什 么 花 儿 香?

加花重复

(乙)
1·2 12 16 | 5 — | 5·6 5 6 5 2 | 3 — ‖
油菜花 儿 黄, 桂 花 扑 鼻 香。

这首歌曲可以带着花儿的色彩联想产生动机。

例4-4 《小口琴吹支歌》

小口琴吹支歌
(片断)

1=F 2/4

音乐主题　　5 6　　5 4 ｜ 3 3　　1 ｜

歌　词　　　小 口　　琴 呀 ｜ 孔 儿　　多 ｜

节　奏　　　X X　　X X ｜ X X　　X ｜

小口琴，轻松、快乐的情绪也容易形成动机。

三、从四声中找出旋律动机

把歌词划上四声符号，尽量寻找旋律中相同的音。

音的进行是可以和语言结合在一起的，应该将语言里的语调表现出来。

例4-5 《我爱小娃娃》

四声：　＼　∨ ∨　／ ／　──　──＼──

　　　　抱 起　小 娃娃　轻 轻　拍 着 她

对照分析音乐旋律的组合：

5 ｜ 3 — 1 2 ｜ 3 — 5 ｜ 3 — 3 1 ｜ 2 — — ‖
抱　起　　小 娃　娃　　　轻　　轻　　拍　着　她

这种旋律就符合幼儿的语言习惯，便于幼儿接受。

这种旋律对一字一音的幼儿歌曲较为实用，四声在歌曲第二段或分节歌其他段落里可能有"倒字"现象，这是不可避免的。

将下列歌曲划出四声，按语音习惯与旋律结合。

1.《京韵大鼓》中的"漫天大雪落纷纷"

（音乐提示：漫天即 5̣ 4）

2.儿歌《我愿》中的"我愿化作一只美丽的蝴蝶"

四、特性节奏组成的动机

挖掘歌词特性节奏，组成新的动机。

节奏是旋律的灵魂，不同的节奏组合会给歌曲带来新意。

例4-6 《葫芦娃》

葫 芦 娃

动画片《葫芦娃》主题曲

姚忠礼 词
应　炬 曲

1=D 4/4

（1 6 5 6 0 | 1 6 5 1 6 0 1 | 6 6 5 6 0 6 | 1 6 5 1 6 0 ）|

1 1 3 — | 1 1 3 3 0 | 6 6 6 5 6 | 5 1 3 3 0 |
1.葫 芦 瓜，　　葫 芦 瓜，　　一 根 藤 上　七 个 瓜，
2.葫 芦 娃，　　葫 芦 娃，　　一 根 藤 上　七 朵 花，

1 6 6 5 6 — | 5 1 2 2 0 | 7 — 7 5 3 | 5 — — — |
小 小 树 藤，　是 我 家。　　啦　　啦 啦 啦，
风 吹 雨 打，　都 不 怕。　　啦　　啦 啦 啦，

1 0 6·6 5·5 6·6 | 0 5 1 3 0 | 1 0 6·6 5·5 6·6 | 0 5 1 2 0 |
叮 当当 咚咚 当当，小 树 藤，　叮 当当 咚咚 当当，是 我 家，
叮 当当 咚咚 当当，葫 芦 娃，　叮 当当 咚咚 当当，七 朵 花，

3 — 3 1· | 1 — — — | 3 5 6 6 — | 3 5 6 6 — |
啦　　啦啦 啦。　　　　　　葫 芦 瓜，　葫 芦 瓜，
啦　　啦啦 啦。　　　　　　葫 芦 娃，　葫 芦 娃，

|1.　　　　　　　　　|2.
1 — 0 7 5 | 6 — — — :|| 6 — — — | 0 0 0 0 | 0 0 0 0 ||
七　　个 瓜。　　　　　　　
七　　朵　　　花。

歌曲中强调"葫芦娃"三个字，动机先用正常节奏，马上用切分节奏对比，张扬个性。到了歌曲高潮处连续大声喊出：3 5 6 6 — | 3 5 6 6 — | ，像这样优秀歌曲的
　　　　　　　　　　　　　　　葫 芦 娃　　葫 芦 娃
例子很多，如《猴哥》《敢问路在何方》《老师，您早》等。

例4-7 《让我们荡起双桨》中动机节奏本身就有一定感染力,如果我们把曲调 `0 6̇ 1 2|` 改成 `6̇ 1 2|`,把八分休止符去掉,就唱得索然无味了。

这类优秀歌曲有《在农场里》《长大要当解放军》。

五、中间高潮句推出动机

有时动机来自歌词高潮的关键词句。

有时候歌词主题是最能打动人心的关键词句,反复吟诵容易产生动机,动机一出来,旋律自然就如大坝开闸放水一般,汹涌澎湃、一泻千里、势不可当。

例4-8 《水果拳》(节选)

生活就像各种水果
酸甜甜滋味不同
恋爱不能随便将就
幸福我要自己追求
水果水果 不要再找借口
水果水果 给我你的笑容
水果水果 爱来了要把握
水果水果 飞向世界大同
现在教你一套拳
水果妹的水果拳
五种瘦身的水果
大家跟我一起念
来 番茄啊番茄(番茄啊番茄)
木瓜啊木瓜(木瓜啊木瓜)
苹果啊苹果(苹果啊苹果)
奇异果啊奇异果
葡萄柚啊葡萄柚
三餐老是在外
朋友叫我老外
老外老外老外
看我的水果拳 哼哼哈嘻
我的木瓜比较甜 哼哼哈嘻
打赢我的不用钱 哼哼哈嘻
打输我的坐榴莲 哼哼哈嘻
看我的水果拳 哼哼哈嘻
水果妹的水果拳 哼哼哈嘻

一般来说，话说三遍是多余，该曲开始句旋律重复四遍，6 6 5 3 | 2 3 5 3 :|| 多余到心里承受的极限，此时突然蹦出：3 1 2 6̂ 1，歌声的冲击力让人眼睛一亮，这首歌的动
　　　　　　　　　　　　　　　　　　　　　　　　　　水果水果
机一定是由此而生。

例4-9 《荷塘月色》

荷塘月色

演唱：凤凰传奇

1=C 4/4　　　　　　　　　　　　　　　　　　　　　　　张　超　词曲

(1·　5 1 5 1 2 | 3 - - - | 1·　5 1 5 1 2 | 2 - - - |

1·　5 1 5 2 1 | 6̣ - 6̣ 5 1 2 | 1·　5 1 5 1 6̣ | 1 - - -)

1 1 6̣ 5 6̣ | 1　1 2 3 - | 2 2　1 2　2 5 | 5 3 3 2 3 - |
剪一段时光　缓　缓流淌，　　流进了月色中 微　微荡漾，

1 1 6̣ 5 5 | 3 2 3 2 1 - | 2 2　1 2 2　3 | 2 1 6̣ 2 1 - |
弹一首小荷　淡　淡的香，　　美丽的琴音　就　落在我身旁。

‖: 1 1 6̣ 5 6̣ | 1 1　2 3 - | 2 2　1 2　2 5 | 5 3 3 2 3 - |
　萤火　虫点亮　夜的　星光，　谁为 我添一 件 梦 的衣裳，

1 1 1 6̣ 5̣ 5 | 3 2 3 2 1 - | 2 2　1 2 2　3 | 2 1 6̣ 2 1 - |
推开那扇心窗　远　远地望，　谁采 下那一　朵 昨日的忧伤。

§ 1.2.
3 5　5 5 5 | 6 5 3 2 1 - | 6̂ 1 6 5 3 2 1 6̣ | 2　2 3 3 2· |
我像只鱼儿　在你的荷塘，　只为和你守　候那皎 白月光，

3 5　5 5 5 | 6 5 3 2 1 - | 6̂ 1 6 5 2 3 | 1 - - 0 ‖
游过了四季　荷花依然香，　等你宛在水　中　央。

此歌曲中优美的歌声只应天上有，唱着唱着前后旋律都记不住，那动机从何而来？一定是"先有尾，后有头"。孩子们特别爱听且喜欢唱。

列夫·托尔斯泰认为，艺术灵感是从他所经历过的生活中得来的果实。音乐的灵感在音乐作品形象性要求的规定下直接植根于生活的土壤中，吸取形象化的幼儿的一日生活信息，这种积累越多，对偶然闪过的音乐动机的捕捉能力也就越强。如诗人陆游所描述的"绿叶忽低知鸟立，草萍微动觉鱼行"。要多熟悉幼儿的生活，"多见为智、多闻为神"，灵机一动，心领神会，这种形象化的生活信息积累越多，它与外界信息撞击的契机也就越大，此时只要碰上火花，就会迸发出不可遏止的乐思。原来找不到的动机突然一下蹦到你的面前，崭新的音乐构思，生动的音乐形象就脱颖而出了。

1. 用诗词"起兴"的方法创编音乐动机

　　清奇　　倚丽　（也可根据提示创编歌词）

2. 用色彩联想创编音乐动机

　　金灿灿　　蓝莹莹　（也可根据提示创编歌词）

3. 为以下歌词创编动机，完成主题乐句的写作。

(1) 鸟儿爱春天的花；(2) 雪啊雪，我白色的好朋友

第二节　主题乐句的结构形式

一、乐汇

乐汇，也称为"动机"，它是音乐中的最小单位，它相当于文学作品中的字和词。虽然乐汇的长短没有固定模式，但至少有三个以上的乐音，并且要包含有一个节拍重音（即强弱两个音节）。动机的发展如果能借助自身的重复、模进和延伸，就能明确表达乐思，继续塑造音乐的性格和形象，因此，乐汇是儿歌最初的创作萌芽。以下谱例中"⌒"号下面的就是乐汇。如儿歌《排排坐》《哈巴狗》。

例4-10 《排排坐》

排排坐

1=D 2/4　　　　　　　　　　　　　　　　　　　　　　　汪爱丽 词曲

乐汇　　　　乐汇

| 1 1 2 | 3 3 2 | 5 5 3 1 | 2 3 2 | 3 3 2 |

排 排 坐，　吃 果 果，　幼 儿 园 里　朋 友 多，　朋 友 多

例4-11 《哈巴狗》

哈 巴 狗

1=C 4/4

小快板 愉快地

乐汇　　　　　　乐汇

| 1 1 1 2 3 - | 3 3 3 4 5 - | 6 6 5 4 3 - | 5 5 2 3 1 - ‖

一只哈巴 狗　　坐在大门口　　眼睛黑黝黝　　想吃肉骨头
一只哈巴 狗　　吃完肉骨头　　尾巴摇一摇　　向我点点头

二、乐节

　　乐节是由两个或两个以上乐汇组成的音乐单位，相当于文学作品中的词组。以下谱例中"⌒"号下面就是乐节，它已具备一定的乐意，但还不够完整，仍需要进一步发展。

　　有的儿歌创编时一气呵成，有乐节但无法再细分出乐汇，如《找朋友》。

例4-12 《找朋友》

找 朋 友

1=D 4/4　　　　　　　　　　　　　　　　　　　　　　　佚 名 词
　　　　　　　　　　　　　　　　　　　　　　　　　　林 绿 曲

乐节　　　　　　　　　　　　　　　乐节

| 1 1 1 2 | 3 5 5 - | 5 6 5 3 | 2 3 2 - |

找 找 找，　找 朋 友，　找 到 一 个 好 朋 友，

| 3 1 5 - | 5 3 2 - | 1 2 3 5 | 2 3 1 - ‖

敬 个 礼，　握 握 手，　我 是 你 的 好 朋 友。

三、乐句

乐句是大于乐节的音乐单位，由两个以上乐节（或由四个及以上乐汇）组成，相当于文学作品中的句子。与乐汇、乐节相比，它已具有相对完整的乐思，能基本表达儿歌的情绪和乐意。以下谱例中"⌒"号下面就是一个乐句，音乐形象在乐句中也有所体现。

例4-13 《排排坐》

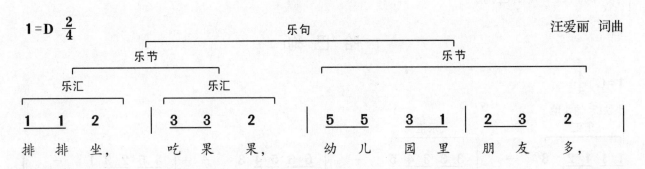

四、乐段（A）

乐段是大于乐句的音乐单位，通常由两个以上乐句构成，由至少八个小节构成。与乐汇、乐节、乐句相比较而言，乐段已经能够比较完整地表达儿歌整体的音乐形象，它可以揭示音乐思想，也可以作为独立的曲式结构存在。乐段是儿歌创编中最小规模的独立结构，在创编儿歌的实践中应用广泛。所以，幼儿歌曲的曲式编写为乐段结构的数量较多。

幼儿歌曲的结构形式是由乐汇、乐节、乐句和乐段所构成的，就如同一篇文学作品是由字、词、句、段所构成一样，一首幼儿歌曲也需要表达完整的思想内容，这时，幼儿歌曲的创编就会考虑其结构形式的安排。

例4-14 《排排坐》

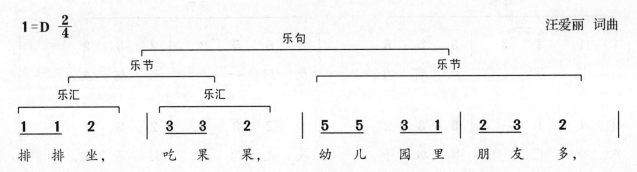

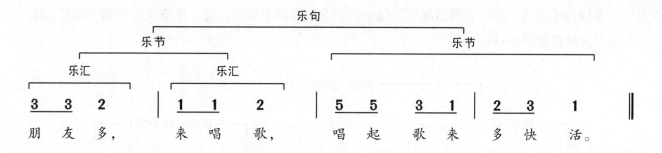

儿歌《排排坐》是由两个乐句组成的乐段结构，呈现出欢快活泼的音乐效果。

例4-15 《奔儿头》

《奔儿头》是由五个乐节、两个乐句构成的乐段结构，表现出诙谐逗趣的音乐效果。

奔 儿 头

1=B 2/4

劳 丹 编配

逗趣地

| 5 1 | 5 1 | 5̂ 4̂ 3̂ 2̂ | 3 1 |
| 奔 儿 头， | 奔 儿 头， | 下 雨 不 愁， |

| 7̣ 1 | 2 5̣ | 5 4 3 2 | 1 — ‖
| 人 有 雨 伞 | 我 有 奔 儿 头。 |

幼儿歌曲的创编需要考虑到小班和托班幼儿的心理年龄和接受能力，表现简洁明了的歌词内容，有时乐段只由一个乐句构成，如儿歌《花生》。

例4-16 《花生》

花 生

1=D 4/4

思 达 编配

风趣地

| 1 1 6̣ — | 1 1 6̣ — | 1 1 6̣ 2 | 1 1 6̣ — ‖
| 麻 屋 子， | 红 帐 子， | 里 面 睡 个 | 白 胖 子。 |

乐句根据其小节数的多少，可分为方整乐句（由二、四、八双数小节构成）和不方整乐句（由三、五、七单数小节构成）两种形式。

在以四小节为一个乐句的情况下,每个乐句常包含两个乐节,每个乐节又包含两个乐汇。乐句的组成结构如图4-1所示。

图4-1　乐句的组成结构图

乐句相当于文学作品中的句子,乐节相当于文学作品中的词组,乐汇相当于文学作品中的字或词。

第三节　主题乐句的组合方式

幼儿歌曲主题乐句的组合方式是由歌词句式决定的,好的歌词本身就具备语言旋律美,句式的长短组合表现感情色彩,由具体形象描述的字词所构成,因此,主旋律与句式在感情的渲染或具体形象的描述上都是一致的。

主题乐句在句式组合上通常有以下四种不同的方式。

一、乐汇并列式

通常所说的"动机"就是指的乐汇,它是旋律中最小的单位。乐汇中一般只包含一个节拍重音,只能表达处于萌芽状态的乐思。

乐汇并列式如图4-2所示。

乐汇	乐汇	乐汇	乐汇
1	2	3	4

图4-2　乐汇并列式

例4-17　《盖房子》

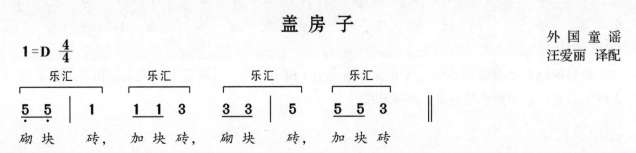

例4-18 《小鸟，小鸟》

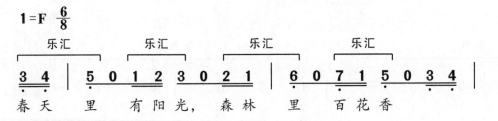

例4-19 《人人叫我好儿童》

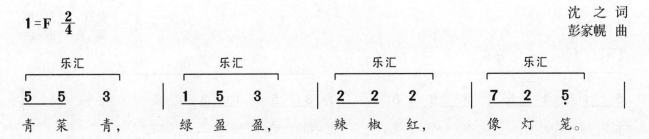

这种组合方式的乐句往往是由歌词顿逗句一字一音所形成的，给人以欢快、跳跃的感觉。

二、乐节对称式

乐节对称式如图4-3所示。

图4-3 乐节对称式

例4-20 《山羊踩痛小公鸡》

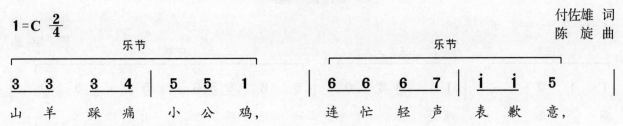

例4-21 《小燕子》

小 燕 子

1=C 3/4

胡鹏南 词
汪 玲 曲

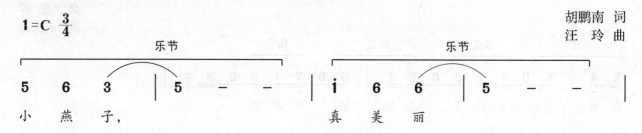

乐节	乐节
5 6 3 \| 5 — — \|	1 6 6 \| 5 — — \|
小 燕 子，	真 美 丽

例4-22 《劳动最光荣》

劳动最光荣

1=C 2/4

金近、夏白 词
黄 准 曲

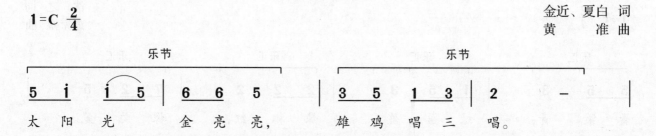

乐节	乐节
5 1 1 5 \| 6 6 5 \|	3 5 1 3 \| 2 — \|
太 阳 光 金 亮 亮，	雄 鸡 唱 三 唱。

这种组合方式的乐句是由歌词对称所形成的，一般给人以平静、匀称的感觉。

三、乐汇、乐节综合式

乐汇、乐节综合式1如图4-4所示。

图4-4 乐汇、乐节综合式1

例4-23 《葫芦娃》

葫 芦 娃

1=D 4/4

姚忠礼 词
应 炬 曲

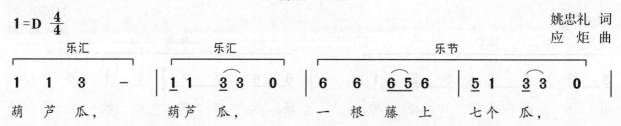

乐汇	乐汇	乐节
1 1 3 — \|	1 1 3 0 \|	6 6 6 5 6 \| 5 1 3 3 0 \|
葫 芦 瓜，	葫 芦 瓜，	一 根 藤 上 七 个 瓜，

例4-24 《请你唱支歌吧》

例4-25 《春天来》

春 天 来

1=D 2/4

金 近 词
马 成 曲

| 乐汇 | 乐汇 | 乐节 |

3 3 | 2 | 3 3 | 2 | 3 5 | 3 1 | 2 — |
春 天 来， 春 天 来， 花 儿 朵 朵 开

乐节、乐汇综合式2如图4-5所示。

图4-5 乐节、乐汇综合式2

例4-26 《许多小鱼游来了》

例4-27 《喂鸡》

喂 鸡

王志安 词
王 健 曲

1=C 2/4

这种组合方式的乐句，由歌词的语言节奏自然形成，它内部包含着节奏对比的因素，故常使活跃的情绪与舒展的情绪融为一体。

四、"一气呵成"式

乐句"一气呵成"式如图4-6所示。

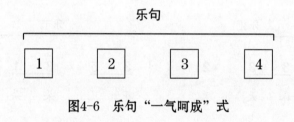

图4-6 乐句"一气呵成"式

例4-28 《秋天》

秋 天

露西尔·佩纳贝克 词曲
卢乐珍、汪爱丽 译配

1=C 2/4

| 乐句 |
| 5 3 6 | 5 3 1 | 2 2 4 4 | 3 3 5 |
| 秋 天呀秋 | 天 呀，树叶 | 到 处 飞 啊 飞 |

例4-29 《火车开了》

火车开了

匈牙利儿歌

1=C 2/4

这种组合方式的乐句，由于乐句连贯不断、一气呵成，常配合歌词的句式表达出特定的情绪。

幼儿歌曲的主题乐句作为全曲旋律的"种子"，通常是根据第一句歌词的词意、节奏，并考虑歌曲的体裁特点和曲调延展的趋势而创作的。在实际创作过程中我们不妨可借鉴陶渊明"觉今是而昨非"的习惯，将创作的音乐主题或歌曲草稿放三天或一周再修改，这样就可以思路清晰、提升判断力，也就"鉴往而知来"了。

1. 根据下列歌词的词意和节奏创编主题乐句。

(1)《小蚂蚁》

　　小蚂蚁过河去，拖片柳叶当马骑。

(2)《猪劈柴》

　　猪劈柴，狗烧火，猫咪蒸饭灶上坐。

(3)《小松鼠》

　　小松鼠、到处跳，爬上树、吃核桃。

(4)《来了一群小鸡》

　　来了一群小鸡，叽叽叽、叽叽叽。

(5)《向前走》

　　我们拉着手儿向前走。

2. 器乐作品赏析，分析主题结构和组合方式。

(1)《红旗颂》主题

(2)《梁祝》主题

(3)《白毛女》主题

(4)《红色娘子军连连歌》主题

第五章 幼儿歌曲音乐主题的发展手法

 目标导航

> 在赏析多种音乐主题形象的变化发展之中，学习并掌握儿歌音乐主题的多种展开手法，激发学生的创编热情、丰富幼儿歌曲的编写路径、凸显儿歌创编的作品意境。
> (1) 了解幼儿歌曲主题乐句的多种发展手法，扩展儿歌的创编思路。
> (2) 在赏析幼儿歌曲多种发展手法的过程中，从创编实例出发，掌握重复、模进、扩展与压缩等基本方法，增强创编实践的操作能力。
> (3) 准确表述各种手法在儿歌中的运用效果，能够依据音乐情绪的多种变化要求，编写出风格迥异的儿歌主题音乐。

在前一个单元学习创编形象鲜明生动的音乐主题乐句之后，本单元介绍儿歌音乐主题乐句的发展分类，帮助学生们继续写作，使音乐主题有逻辑、有层次地发展下去，最终成为一首完整的歌曲。因此，需要大家熟练地掌握常用的发展手法，以便将主题中鲜明生动的特点贯彻于全曲之中，使儿歌创编创作既简练、生动，又富有层次。

音乐主题的发展手法虽然很多，但不外乎两个方面：一是使原有主题的节奏、音调在全曲中贯穿发展；二是在音乐发展中渗入新的节奏和音调。这两种手法经常交替使用，使音乐既保持统一的节奏、音调，又不断变化。

下面重点介绍几种常用的音乐主题发展手法。

第一节 重复式发展手法

由于音乐是时间的艺术，通过旋律或节奏的多种重复模式，来巩固音乐形象、加深幼儿的印象和记忆，使得简洁并易于操作的重复式手法成为儿歌主题乐句发展的重要手法之一。下面将重点介绍重复式手法的几种常用类型：完全重复、变化重复和节奏重复等。

一、完全重复

儿歌要写得集中单纯，完全重复就是将音乐主题原样进行严格不变的重复，其作用是进一步巩固音乐主题形象，可以重复乐句内部的乐汇或乐节，也可以直接重复乐句，因此，重复的片断可长可短。

严格重复主题乐句。

例5-1 《水果拳》

水 果 拳

1=C 4/4

6 6 5 3 | 2 3 5 3 :‖ （重复3次）

将歌曲的主题乐句进行一次或多次重复，这也是幼儿歌曲中相当常见的方法。

例5-2 《在遥远的森林里》

在遥远的森林里

1=F 4/4　　　　　　　　　　　　　　　　　　　　　　法国民歌

｜ a ｜
5 | 1·1 1 3 1· 3 | 2·1 2 3 1 0 5 |
在　遥远森林里，布　谷鸟叫咕咕，

｜ a ｜
1·1 1 3 1· 3 | 2·1 2 3 1 0 5 |
在　大橡树上面，　猫　头鹰回答说："咕

｜ b ｜
3 0 5 3 0 5 | 4·4 4 5 3 0 |
咕，　咕咕"猫　头鹰回答说："咕　咕，

｜ b ｜
0 5 | 3 0 5 3 0 5 | 4·4 4 5 3· ‖
咕咕"猫　头鹰回答说。

此歌曲是将第一乐句和第二乐句进行完全重复的典型例子。

例5-3 《小蜜蜂》

小 蜜 蜂

1=C 3/4　　　　　　　　　　　　　　　　　　　　　吕泉生 曲

小快板 愉快优美地

1 — 2 | 3 — 5 | 1̇ — 6 | 5 — — |
李　　花　白，　　桃　　花　红，

1 — 2 | 3 — 5 | 1̇ — 6 | 5 — — |
来　了　许　多　小　蜜　蜂。

```
6 - 6 | 5 - 3 | 1 - 2 | 3 - - |
飞    到  西，        飞    到  东，

6 - 6 | 5 - 3 | 3 - 2 | 1 - - |
一    天  到  晚  忙  做  工。

i - i | 6 - 5 | i - i | i - - |
嗡    嗡  嗡，        嗡    嗡  嗡，

6 - 6 | 5 - 3 | 3 - 2 | 1 - - ‖
一    天  到  晚  忙  做  工。
```

该曲1~4小节是音乐主题乐句，5~8小节是主题乐句的严格重复。歌词虽有不同，但音乐旋律是运用了完全重复的方法编写而成。

总之，在幼儿歌曲的创编中，完全重复不代表音乐机械重复或原地踏步，而是进一步积蓄和加强语气、情感，因此，对于主题音乐而言，这种发展手法是最常用且又是非常实用的。

二、变化重复

变化重复，简单地说是将音乐主题进行一部分的严格重复。在编写的实际操作中，一般保留原有歌曲主题的某一部分，同时把歌曲主题中的音调、节奏或其他材料加以变化发展。这种方法起到保持旋律或节奏的统一、巩固音乐主题的作用，同时又获得新元素发展的推动作用。

变化重复主要分为句首、句中和句尾重复三种类型。

1. "变化句首"重复

"变化句首"重复，即"换头"重复，是指只改变主题旋律的开始部分，其余部分保持不变。

例5-4 《人人叫我好儿童》

人人叫我好儿童

1=C 2/4

沈 云 词
彭家晃 曲

```
         句首
| 5 5 3 | 1 5 3 | 2 2 2 | 7. 2 5 |
  青菜青，  绿盈盈，  辣椒红，  像灯笼。
```

句首变化

| 5 5 5 5 | 3 1̂2 3 | 2 2 2 2 | 7̣ 2 5̣ |
| 妈 妈 煮 饭 我 提 水， 爸 爸 种 菜 我 捉 虫。

此例第二乐句只在开头部分把 5 5 3 | 1 5 3 变成了 5 5 5 5 | 3 1 2 3 ，把内在的力量积聚起来，同时给音乐以新的节奏推动力。

2．"变化句中"重复

"变化句中"重复，即"换腹"重复。

在主题结构内部（不是头、尾）作部分变化，音乐由重复走向进一步发展的最初级的手法。句中的变化一般变化较小，有时只变动两三个音，但音乐却可以得到明显的变化发展。

例5-5 《七子之歌——澳门》

七子之歌——澳门

闻一多 词
李海鹰 曲

1=C 4/4

句中

| 0 5 | 3̣ 2̇·1̇ 6̂5̇5 | 6 6 5 6·1̇ 3̇1̇ | 2̇ — — 0 5 |
| 那 三 百 年 来 梦 寐 不 忘 的 生 母 啊。 请

句中变化

| 3̣ 2̇·1̇ 6̂5̇5 | 6 6 5 6 3̂·2̇ | 2̇ — — |
| 叫 儿 的 乳 名， 叫 我 一 声 澳 门。

音乐主题中 6·1̇ 3̇1̇ ，在第二乐句中变化为 6 3̇·2̇ ，只因歌词的数量发生变化，所以很自然地在旋律和节奏上发生相应的变化，主题乐句显然得到了进一步的升华。

3．"变化句尾"重复

"变化句尾"重复，即"换尾"重复，指的是改变音乐主题的结尾部分，除尾部变化外，其余部分都保持原样，这是最常用的一种旋律发展创编类型，有时只需要改变结尾的某几个音，甚至是结尾的一个音即可。

例5-6　《爱之喜悦》

爱之喜悦

1=C 4/4

3　5 3 2 1 7 1｜4 - - -｜3　5 3 2 1 7 1｜2 - - -｜

3　5 3 2 1 7 1｜6 - - 5 4｜3　2 1 6　7｜1 - - -‖

例5-7　《夏》

夏

1=C 2/4

希腊儿童歌曲
欣　友　译配

5　6｜5　3｜i i　7 6｜5　3｜1　4｜
1. 金　色　太　阳　在天　空中　照　耀，温　暖的
2. 海　滩　上　面　人们　可真　不　少，大　家

3　2｜1 2　3 4｜5　0｜5　6｜5　3｜
夏　天　来　到　了。　我　们　光　脚
都　来　洗个　海水　澡。　我　们　好　像

i i　7 6｜5　3｜5 i｜7　6｜5 5　6 7｜i　0‖
在海　滩上　奔　跑，兴高　采　烈　尽情　欢　笑。
小小　鱼儿　一　样，游来　游　去　快乐　又逍　遥。

例5-8　《我们多么幸福》

我们多么幸福

1=C 3/4

金　帆　词
郑律成　曲

句尾

6 6 6　6｜4　6　i｜7 - 6｜5 - -｜
晨风吹　拂　五　星　红　　　旗，

第五章 幼儿歌曲音乐主题的发展手法

|　　　　　　　　　　　　　　　　　　　　　句尾变化呼应　|
| 6 6 6　6 | 4 6 i | 7 — 6 | 2 — — |
| 彩霞 染　红　万　里　　山　　　河。|

其中两个乐句几乎完全相同，只改变一个尾音，让主题旋律在保持统一的基础上，从第一乐句的5音变为第二乐句的高音2，顿时将音乐情绪拉升到新的境界。

三、节奏重复

以上介绍的完全重复和变化重复通常指的是旋律的音高和节奏的整体重复。节奏重复是指完全或基本保留音乐主题的节奏形态，而将旋律走向加以改变。

在创编实践中，也可以采用单独重复节奏的方法，它可以让前后乐句因节奏的相同而获得统一，又因为旋律音调的变化而使音乐获得新的发展。节奏的重复也可分为严格重复和变化重复两种类型。

1. 节奏严格重复

在主题的乐汇、乐节、乐句之间采取节奏严格重复，这种创编方法在幼儿歌曲中很常见。

例5-9　《小对花》

小 对 花

1=C 2/4

韩乐群　词
黎海英　曲

| 主题乐节　　　　　　　　　　　　　　节奏严格重复 |
| 1·2 1 6 | 5 — | 5·6 5 2 | 3 — |
| 什么 花儿 黄？　　　什么 花儿 香？|

虽然两个乐节间的音符有所不同，但音乐节奏却是完全一样的。节奏的严格重复方法还经常运用于歌曲的乐句之间。

例5-10　《兰花草》

兰 花 草

1=♭B 2/4

佚名　词曲

| 6 3 3 3 | 3· 2 | 1·2 1 7 | 6 — | 6 6 6 6 |
| 我从 山中 来， 带着 兰花 草， 种在 小园 |
| 转眼 秋天 到， 移兰 入暖 房， 朝朝 频顾 |

```
6· 5 | 3 5 5 #4 | 3 — | 3 6 6 5 | 3· 2 |
中,    希望花开早,         一日看三回,
惜,    夜夜不能忘,         但愿花开早,

1· 2 1 7 | 6· 3 | 3 1 7 | 6· 3 | 2· 1 7 5 |
看得花时过,  兰花却依然,    苞也无一
能将宿愿偿,  满庭花簇簇,    开得有多

6 — | (3 1 7 | 6· 3 | 2 2 5 7 | 6 — ) ‖
个。
香。
```

2. 节奏变化重复

节奏变化重复,在音乐保持统一的前提下,旋律发展更加灵活和自由,这种重复方式因受限制少,便于迅速展开乐思,因此在创编实践中使用较为频繁。

例5-11 《可爱的蓝精灵》

可爱的蓝精灵

电视剧《蓝精灵》插曲(片段)

瞿琮 词
郑秋枫 曲

1=C 2/4

```
         主题乐句                              节奏重复
0 3 4 | 5 4 3 4 | 5 4 3 4 | 5 5 #4 5 3 | 1 | 0 2 3 | 4 3 4 2 | 7 | 0 2 3 |
在那   山的那边   海的那边   有一群蓝精灵,  它们  活泼又聪 明,  它们

  节奏重复              节奏重复及变尾重复
4 3 | 4 6 | 5 | 0 3 4 | 5 4 3 4 | 5 4 3 4 | 5 5 #4 5 3 | 2 ………
调皮 又伶 俐,  它们 自由自  在 生活在 那 绿色的大森 林。
```

音乐选用了主题乐句的一个节奏型,进行不断的重复变化,突显了小精灵快乐活跃、可爱的状态。

例5-12 《歌唱祖国》

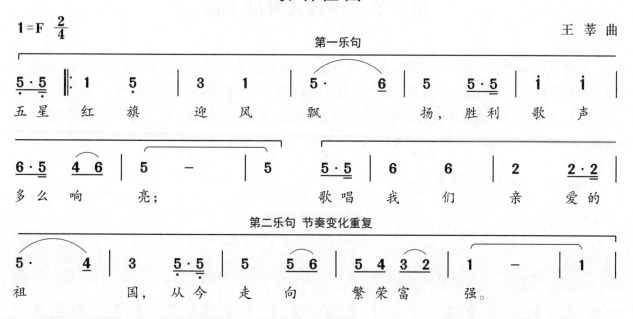

主题音乐在节奏上的变化重复，相比节奏的完全重复，在音乐发展上具有了相当的灵活性，它使音乐更具有引人入胜的魅力。

四、音调重复

音调重复是指音乐主题中的音调（一般表现为三个音以上的乐汇）不时地在乐曲中出现（出现时，节奏可变）。其作用可使全曲音乐风格在统一中富有变化。

例5-13 《小奶牛》

小 奶 牛

1=C 3/4 朝鲜族儿歌

| 5 6 5 | 5 | 3 2 1 | 2 | 3 2 1 | 2 | 3 - 0 |
|小 奶 牛 啊 多 么 美 丽，身 穿 花 衣 裳，|

| 5 6 1 | 6 | 5 6 5 | 3 | 2 5 3 | 2 | 1 - 0 |
|蹦 蹦 跳 跳 练 习 跑 步，在 那 草 地 上。|

音乐主题中"**3 2 1**"的音调，在全曲出现六次之多，如加上"**1 2 3**"（这个音调的逆行），再加上它的移位，那就更多了。即使你把"**3 2 1 2**"看成一个音调，全曲也出现四次，这对全曲风格统一，起到了很好的作用。

第二节 模进式发展手法

模进式发展手法，即移位重复，是指将音乐主题的某个片断作为原型，在新的音高上进行重复编写的手法。其作用除升华音乐主题外，由于音高的改变，使音乐具有新的色彩。

移位重复可以出现在任何的高度，但以符合表现内容、音乐风格，以及适合幼儿演唱的需要为佳，一般分为严格模进和自由模进两种。

例5-14　《小口琴吹支歌》

小口琴吹支歌

1=F 2/4

金　本　词
汪　玲　曲

| 5 6　5 4 | 3 3　1 | 2 3　2 1 | 7̣ 7̣　5̣ | 1·　2 3 4 |

1. 小 口　琴 呀　孔 儿 多，　我 用 口 琴　吹 支 歌。　do re mi fa
2. 问 我 吹 的　什 么 歌？　幼 儿 园 里　真 快 乐。　do re mi fa

| 5　— | 4·5 4 3 | 2　— :|| 5·4 3 2 | 1　— ||

sol,　　1. fa sol fa mi re。
sol,　　　　　　　　　　2. so fa mi re do。

该曲1～2小节是音乐主题，3～4小节是主题下方四度的严格移位。

例5-15　《牧羊儿歌》

牧羊儿歌

1=D 2/4

周　正　词
马　成　曲

优美地

| 6̣　2 | 2̣ 1̣　6̣ | 2　3 5 | 6　— | 3　6 | 6 5　3 |

绵　羊　绵　羊　像　云　朵，　　我　赶　云　朵

| 1̣ 6̣　3 | 2　— | 6̣ 2　2̣ 1̣　6̣ | 3 6　5　3 |

上　山　坡，　　小　溪　唱　歌　我　吹　笛

```
2 3  5 5 | 3  1 5 | 6̣ — | 6̣ — | 6·  5̃ | 3  3 0 |
云朵  团团  围  着  我。        啊  哈嗬咙，

6̣·  1 | 2  2 0 | 2 3  5 5 | 3  5 | 6 — | 6  0 ‖
啊  哈  嗬咙， 云朵  团团  围  着  我。
```

该曲1~4小节是音乐主题，5~8小节是主题的较自由移位。

例5-16 《长大要把农民当》

长大要把农民当

1=C 2/4

热情、轻快地

赵抱衡 词
黄　准 曲

```
3 4 | 5 0  3 0 | 5  3 | 0  6 7 | 1̇· 6 | 6  1̇ | 5 5 | 5 6 7 |
我有  一  个  理想，      一个  美  好的  理想。 等我

1̇· 6 | 5  1̇ 6 | 5· 6 | 3  5 3 | 2· 3 | 1 — |
长  大了，要把农  民  当，要把农  民  当。

1 | 3 4 | 5 0  3 0 | 1̇  6 | 5 | 3 4 | 5 0  3 0 | 1̇  6 |
仓  种出  稻米  堆成  山； 种出  麦子  装满

5  1̇ | 2̇· 3̇ | 2̇  1̇ | 2̇· 3̇ | 2̇  1̇ | 2̇· 3̇ |
仓； 养  得牛羊  满  山坡； 养得

2̇  1̇ | 2̇  3̇ 1̇ | 5 1̇ | 6  5 | 3· 5 | 2 0 3 0 | 1 — ‖
大鱼  满池塘，这个  工  作  多荣  光。
```

此曲1~3小节是音乐主题，4~6小节是主题上方四度的不严格的移位，7~10小节则是主题的移位和引伸。

一、严格模进

严格模进是指将音乐原型的音程度数和节奏组合原封不动地移到另一高度上,这种创编发展常使用二、三、四、五度的模进手法。模进的片断只要和原型的音程度数相同即可(大、小音程都可以选用)。

主题乐句的模进还可以自由选择上下不同的方向。

例5-17 《我们是快乐的儿童》

我们是快乐的儿童

1=G 3/4　　　　　　　　　　　　　　　　　　　　　　　　南斯拉夫歌曲

```
　　　　　　　　原型　　　　　　　上二度　　　　　　上三度
5·  67 12 | 3  1  1 | 4  2  2 | 5  3  3 |
我  们是 快乐 的  儿  童，  多 快 乐， 多 快 乐，

5·  67 12 | 3  1  1 | 2  4  3 2 | 1  -  1 ‖
生  活在 这个 时  代  中， 到 处 快乐 无    穷。
```

此例是上二度的严格模进。二度模进音程度数跳动小,旋律进行平稳、柔和,好似连环套。

例5-18 《哆唻咪》

哆 唻 咪

1=C 2/4

```
　　　　　　　　　第一乐句(原型)
1·  2 | 3·  1 | 3  1 | 3  - | 2·  3 | 44  32 |
Do  是 鹿  是 小  母 鹿，   Re  是 金色 阳

4  - | 4  - | 3·  4 | 5·  3 | 5  3 | 5  - |
光，         Mi  是 我  叫 我 自 己，

　第二乐句(严格模进)　　　　　　　　　　　　第三乐句(原型)
4·  5 | 66  54 | 6  - | 6  - | 5·  1 | 23  45 |
Fa  是 奔向 远  方。           So  是 穿针 引
```

第四乐句（严格模进）

| 6 - | 6 - | 6· 2 | 3 #4 5 6 | 7 - | 7 - |
| 线， | | La 这 | 音符 跟着 | Si。 | |

三度模进跳动感增强，动力增大，也是运用较多的创编手法。

例5-19 《快乐王子的小船》

快乐王子的小船

千 红 词
张治平 曲

1=F 4/4

原型　　　　　　　　　　　　　　　　上四度

| 7 0 7 0 7 5 6 6 | 7 7 7 5 6 - | 3 0 3 0 3 1 2 2 | 3 3 3 1 2 - |
| 小 小 花甲虫呀 请你坐进去， | | 你 是 快乐王子 漂亮又神气。 | |

由于幼儿的演唱音域有限，在编写四、五度模进时，原型的句式要尽可能短小，音域不要拉得太宽，否则幼儿难以演唱。

例5-20 《牧童》

牧 童
（片段）

捷克民歌

1=C 2/4

| 1 1 2 | 3 5 | 4 3 | 2 1 - |
| 朝霞里 | 牧童 | 在 吹 | 小 笛， |

| 5 5 6 | 7 2 | 1 7 | 6 5 - |
| 露珠儿 | 洒满 | 了 青 | 草 地。 |

二、自由模进

自由模进是指将原型音乐片断变化地移位到另一新的高度（不受音程的严格限制）进行重复的方法。

例5-21 《大海啊，故乡》

大海啊，故乡

1=F 3/4

王立平 词曲

原型：
1 2 1· 7 6 | 5 3 3 — |
小时候 妈妈 对我讲，

自由模进：
3 4 3· 2 1 | 6 2 2 — |
大 海 就是 我故乡。

例5-22 《嘀哩嘀哩》

嘀哩嘀哩

1=C 2/4

望 安 词
潘振声 曲

原型：
4 4 4 4 5 | 6 6 6 0 | 2 2 2 2 2 | 5 — |
嘀哩哩 嘀哩 嘀哩 哩， 嘀哩哩 嘀哩 嘀哩 哩，

自由模进：
1 1 1 1 2 | 3 3 3 0 | 5 5 5 5 5 | 2 — |
嘀哩哩 嘀哩 嘀哩 哩， 嘀哩哩 嘀哩 嘀哩 哩

有时仅保持了节奏特点及旋律线条的基本走向，产生了更加灵活的自由模进。

例5-23 《暧小猪》

暧 小 猪

1=D 2/4

山 东 民 歌
宋庆云、徐士林等填词

（领）
5 | 5 3 | 5 5 | 5 3 | 5 5 | 1 3 | 2 | 2 1 |
俺 村里 有 个那 王 国 兰， 哎咳

（齐）

第五章 幼儿歌曲音乐主题的发展手法

```
2    21 | 2    21 | 20  20 | 20   0 |
哟,   哎咳 哟   哎咳 哟   哟   哟,
(领)                                    (齐)
5    53 | 5    53 | 2    5 | 1    1̇ 6̇ |
她   是那 喂   猪的 好   青 年,   哪嗬

1    1̇ 6̇ | 1    1̇ 6̇ | 1  0 | 1  0 | 1  0   0 ‖
哎,   哪嗬 哎,   哪嗬 哎,  哎,  哎。
```

这也是一个很有特点的范例,它综合运用了不同的发展手法,音乐效果颇有情趣。

总之,自由模进给我们创编以更大的自由度和灵活性,在词曲结合上更容易安排,也是使用最多的一种模进手法。

第三节　扩宽与压缩式发展手法

在歌曲发展过程中,将音乐主题的节奏、旋律中的音程甚至是音调加以扩张或压缩,就可以获得新的旋律,产生引人入胜的效果。由于在节奏、音调等方面仍与主题保持密切的联系,所以它能获得风格的统一。

一、节奏的扩展与压缩

节奏的扩展与压缩,即将音乐主题的节奏进行扩展或压缩以形成新曲调的方法。

1. 节奏的扩展

节奏的扩展,即使原型曲调音高基本不变,将节奏拉宽的一种变奏方法。它使音乐变得舒展、开阔。

例5-24　《蒙古小夜曲》

蒙古小夜曲

1=♭E 4/4　　　　　　　　　　　　　　　　　　　　　内蒙古民歌

```
            原型
| 6̣  1  2  3 | 2  1  6̣  - | 6̣  1  2  3 | 2  1  6̣  - |
  火 红 太 阳  下 山 啦,   牧 羊 姑 娘  回 来 呀,
```

紧缩

| 6̣ 1 2 3 2 1 6̣ | 6̣ 1 2 3 2 1 6̣ | 6̣ 1 2 3 | 2 1 6̣ — |

小小羊儿跟着妈， 有白有黑有的花， 你们 可曾 吃 饱吗？

| 3 — 2 1 | 6̣ 6̣ — — | 6̣ 1 2 3 | 2 1 6̣ — |

大 星星亮啦， 卡里玛沙 不要怕，

扩展

| 6̣ 1 — | 2 — 3 — | 2 1 — | 6̣ — — 0 ‖

我 把 灯 火 点 着 啦。

2. 节奏的压缩

节奏的压缩，即使原型曲调音高基本不变，将节奏压缩的一种变奏方法。它使音乐变得紧凑、活跃。如《喂鸡》（王志安词、王健曲）就是通过压缩节奏的变奏手法，恰当地表现出幼儿天真、活泼的特性。此例每乐句后的两次压缩重复，形象地描绘了急切回答问题的热闹场面，同时缓解了非规整乐句的不平稳性。

例5-25 《喂鸡》

喂 鸡

1=C 2/4

王志安 词
王 健 曲

　　　　　　　　　a　　　　　　　　　　a'　　　　　　　a'
| 5 5 3 5 | 1 6 3 | 5 5 0 | 1 6 5 0 | 1 6 5 0 |

（领）奶奶喂了 两只鸡 呀，（齐）什么鸡？ 什么鸡？

　　　　　　　　　b　　　　　　　　　　c　　　　　　　c'
| 2 2 2 3 | 5 3 2 | 1 1 0 | 3 2 1 0 | 3 2 1 0 |

（领）大母鸡和 大公鸡 呀，（齐）大母鸡， 大公鸡，

　　　　　　　　　c'　　　　　　　　　b'　　　　　　　b'
| 1 1 1 2 | 3 1 7 | 6 6 0 | 1 7 6 0 | 1 7 6 0 ‖

（领）一只白天 忙下蛋 呀，（齐）哎咳哟， 哎咳哟。

二、音程的扩展和压缩

以原型曲调的某一音为支点，向外扩大音程或向内紧缩音程的手法，称为音程的扩展和压缩。

1. 音程的扩展

音程的扩展，即以一个音为支点，向上或向下把音程逐步扩大，使旋律在感情上有所推进，以表现相对强烈的气氛。如《请你唱个歌吧》（谷河词曲），此例"3"音是支点，b、d分别是a、c的音程扩展，扩展处由原型的小二度扩大到小三度；再以2为支点音，音程由大二度扩展到纯五度，音乐情绪变得高涨起来。

例5-26 《请你唱个歌吧》

请你唱个歌吧

1=C 2/4　　　　　　　　　　　　　　　　　　　　　　　谷　河　词曲

```
 a              a
3 4 5  1 │ 3 4 5  1 │ 3 4 5 1 7 6 │ 5 - │
小 杜 鹃   小 杜 鹃   我 们 请 你 唱 个   歌。

 b              b
3 5 1  5 │ 3 5 1  5 │ 3 5 1 5 3 5 │ 1 - │
快 来 啊   大 家 来 啊   我 们 静 听 你 的   歌。

 c              c
2 1 0 │ 2 1 0 │ 7 1 2 1 7 1 │ 2 5 │
咕 咕！  咕 咕！   歌 声 使 我 们  快 乐，

 d              d
2 5 0 │ 2 5 0 │ 7 1 2 1 7 6 │ 5 1 - ‖
咕 咕！  咕 咕！   歌 声 使 我 们  快 乐。
```

例5-27 《假如幸福的话拍拍手吧》

假如幸福的话拍拍手吧

1=G 4/4　　　　　　　　　　　　　　　　　　　　　　　日本儿童歌曲

```
    四                                  五                              六
5·5 │ 1·1 1·1 1·1 7·1 │ 2 0 0 5·5 │ 2·2 2·2 2·2 1·2 │ 3 0 0 5·5 │
假如   幸福 的话 拍拍 手   吧，       假如 幸福 的话 拍拍 手   吧，     假如
```

| 3·3 3·3 3·3 2·3 | 4 3·2 1 7·1 | 2 2·1 7·5 6·7 | 1 0 0 ‖
幸福的话 以行动来 表示 吧，那么 大 家来拍拍手 吧。

四度、五度、六度的音程扩大，给音乐极大的推动力，情绪逐步高涨起来。

例5-28 《恭喜恭喜》

恭 喜 恭 喜

1=C 2/4

| 6·7 1·2 | 4·3 3 | 3·6 6·3 | 3·2 3 | 3·4 3·2 | 2·1 1 |
每条 大街 小 巷， 每个人的 嘴 里， 见面第一 句 话，

| 1·7 6·#5 | 6· 6 | 2·3 1·3 | 7·3 6·3 | 2·3 1·3 | 7·3 6 0 ‖
就是 恭喜 恭 喜， 恭喜恭喜，恭喜你呀，恭喜恭喜恭喜你。

连续使用了音程扩张的手法，加上连续的附点八分音符音型，使旋律非常活泼，生动形象。

2. 音程的压缩

音程的压缩，即以某音为支点，向内进行音程的紧缩，使旋律在感情上有所收拢，易表现神秘、亲切、渐弱的意境。

例5-29 《摇篮曲》

摇 篮 曲

1=F 4/4

| 6 5 5 3 2· 3 | 6 5 3 2 1 — |
月亮星 星 云里睡 了。

音程紧缩的技巧用在衬词里也很有效果。

例5-30 《采蘑菇的小姑娘》

采蘑菇的小姑娘

晓 光 词
谷建芬 曲

1=F 4/4

八		四	
6̇ 6̇ 6̇ 6̇ 6̇ 6̇ 5	3 3̇ 2̇ 3 0	6̇ 2̇ 2̇ 2̇ 2̇ 2̇ 2̇ 3	2 2̇ 1̇ 2 0

赛啰啰啰 啰啰啰哩 赛 啰哩赛， 赛啰啰啰啰啰啰哩 赛 啰哩赛，

七	五	四	三		
6̇ 5 5 5	6̇ 3̇ 3 3	6̇ 2̇ 2̇ 2̇ 6̇ 1̇ 1̇ 1	3 0 7̣ 7̣ 7̣ 6̣	6̣ - - - ‖	

塞啰啰哩 赛啰啰哩 赛啰啰哩赛啰啰哩 赛， 啰啰啰哩 赛。

第四节　对比发展手法

幼儿歌曲旋律的展开通常采用"重复"与"对比"的手法。如果说重复式展开手法侧重的是旋律的统一性，那么对比式展开手法则强调了旋律的多样性。由于对比使音乐由单色调变为多色调，因而显得更加丰富多彩。对比式的手法很多，如节拍、节奏、音区、调性、调式、旋律线的对比都可以采用，有时运用其中之一，有时需要多种手法的综合运用。旋律乐句在对比类型上可分为派生式对比和并置式对比。

一、派生式对比

派生式对比是根据原有主题材料，发展成对比性的新旋律。

例5-31 《我爱我的家乡》

我爱我的家乡

冰子原 词
龚耀年 曲

1=F 2/4

主题

| 3· 3 | 5 6̇5 3 | 2· 3 2̇ 1 | 5 - | 1· 2 | 3 5̇6̇5̇3̇ |

我 的 家 乡 是 个 好 地 方， 我 背 靠 最 高 的 山 峰

这是一首"起承转合"式的四句体，其"转"处采用了派生式的对比手法：第三乐句的节奏拉宽了，但却是从主题引伸出来的，对比句的开始 $\underline{3}$ $\underline{3}$ $\underline{5}$ | 6 — | 来源于主题的 $3\cdot$ $\underline{3}$ | $\underline{5}$ $\underline{65}$ 3 |。

因为节奏的拉宽，情绪变得豪放了。派生式对比手法往往带有变奏的因素，但更为自由，变化幅度也更大些。运用节奏的变化对比，使旋律更加舒展，情感更加浓烈。

例5-32 《黄牛和铁牛》

黄牛和铁牛

刘同仁 词
马 成 曲

1 = C 2/4

5 6 5 | 5 6 5 | 3 5 i 6 | 5 | 5 6 5 | 5 — |
黄　牛　黄　牛　两个特角一个　头，
铁　牛　铁　牛　四个轱辘两个　轴，

1.
6 — | 5 — | 2 3 5 3 | 2 | 2 3 | 1 — :||
哞，　哞，　耕地拉车不　回　头。

2.
6 6 6 | 5 5 5 | 2 3 5 3 | 2 | 2 3 | 1 — ||
突突突　突突突　不吃草料光　喝　油。

这是一首上、下句结构的乐段，在对比（第二乐句开始）处，采用了派生式的对比手法：其音调材料 6　5 是从主题（$\underline{5}$ $\underline{6}$ 5）里节选出来的。该手法主要表现在节奏拉宽，使用在较高音区上。

二、并置式对比

并置式对比是指完全采用不同的新材料，形成一个并列的对比旋律。

例5-33 《小伞花》

小伞花

朱胜民 词
苏小洋 曲

1 = E 2/4

$\underline{5\cdot}$ $\underline{1}$ $\underline{5\cdot}$ $\underline{1}$ | $\underline{3}$ $\underline{3}$ $\underline{1}$ $\underline{1}$ | $\underline{5}$ $\underline{5}$ $\underline{5}$ $\underline{5}$ | 5 $(\underline{5}\ \underline{\dot{1}})$ | $\underline{5}$ $\underline{3}$ $\underline{5}$ $\underline{3}$ |
小雨 小雨 滴滴 答答 滴滴 滴滴 答，　　　放学 跑来

```
5  3  | 5. 3 | 2 - | 5.1 51 | 33 11 |
三 个 小 娃   娃,    小雨 小雨  滴滴 答答

6 6  6 6 | 6  (7 1) | 5 6  5 6 | 5 6 5⌢3 | 2  5. |
滴滴 滴滴  答        雨中 开出   一朵 朵   小  伞
```

　　　　　并置对比
```
1  0 | 6.  6 6. 6 6 | 4. 6 5 - | 3 5 3 5 |
花。   多 么 美丽的小  伞   花,    里 面 有

3. 5 | 4 3 | 2 - | 5 4 3 1 | 5. 0 2 0 | 1 0 ||
三 个  小脑  袋,   还有 六只   小  脚  丫。
```

这是一首"四句头"乐段歌曲，在段落内部采用了并置式对比手法。歌曲的篇幅虽然很短，但第三句的材料与主题形成鲜明的对比。

再如，下面这首歌曲采用了并置式对比手法，A段节奏工整，音调多用主、属和弦音；B段从开始部分旋律的调性色彩到节奏都与A段形成鲜明对比，突出了孩子们天真、活泼的性格特征。

例5-34　《笑一个吧》

笑一个吧

丁荣华　词
王正荣　曲

$1=C$　$\frac{2}{4}$

```
5 3 3 3 | 5 3 3 3 | 5. 4 3 2 | 1 3 5 | 4 2 2 2 |
笑 一个 吧, 笑 一个 吧, 幼 儿园里 多快乐,  又 跳 舞呀,

4 2 2 2 | 5. 4 3 2 | 1 1 1 | 6. 6 | 4 6 |
又 唱 歌呀, 又 做游戏 又上课。 你 的  笑 脸

5⌢4 3⌢4 | 5 - | 6. 6 | 4 6 | 5⌢4 3⌢4 |
像 朵 花,   她 的  笑 脸  像 苹

5 - | 5 3 3 3 | 4 2 2 2 | 5 4 4 3 2 | 1 1 1 ||
果,    哈哈 哈哈  哈哈 哈哈  爱哭的孩子  不是 我。
```

这是一首不太标准的两段结构的歌曲。在对比（第二乐段开始）处，采用了并置式的对比手法。

有些作品同时运用两个以上的对比手法。对比手法是为了多侧面、更广、更深地表现丰富的生活内容，塑造生动的音乐形象。常用的对比手法有以下几种。

1. 节奏对比

由不同节奏使音乐产生对比的手法称为节奏对比。从狭义上讲，任何一首歌都不可能只用一种节奏来完成，只要存在两种及两种以上的节奏，就是节奏对比。如《小燕子》是一首三段体的歌曲，第一段的旋律节奏较舒展、亲切；第二段的节奏鲜明活泼，具有舞蹈性；第三段是第一段的变化再现。此曲在段落之间形成了鲜明的节奏对比。

例5-35 《小燕子》

小 燕 子

胡鹏南 词
王京其 曲

1=C 3/4

5 6 3	5 - -	1̇ 6 6	5 - -
小 燕 子，		真 美 丽，	

5 6 1̇	6 - -	5 3 2	1 - -
我 们 大 家		都 爱 你，	

3 5 5 5 0	6 1̇ 1̇ 1̇ 0	6 1̇ 6 5	3 3 2 -
除害虫 呀 保庄稼 呀		你 为 丰 收	出 力 气。

3 5 5 5 0	6 1̇ 1̇ 1̇ 0	1 2 3 5	2 2 1 -
除害虫 呀 保庄稼 呀，		你 为 丰 收	出 力 气。

5 6 3	5 - -	1̇ 6 6	5 - -
小 燕 子，		真 美 丽，	

5 6 1̇	6 - -	6 5 6	1̇ - -
我 们 大 家		都 爱 你。	

2. 音区对比

用不同音区使音乐产生对比的手法，称为音区对比。这种手法常用于乐句与乐句或乐段与乐段之间。

例5-36 《歌声与微笑》

歌声与微笑

王 健 词
谷建芬 曲

这首歌在段落之间形成音区的对比，前半部分的旋律集中在低音区徘徊，后半部分的旋律移至高音区，加上节奏的变化，形成较强的对比。

3. 力度对比

用不同音量（力度）使音乐产生对比的手法，称为力度对比。这种手法有两种应用方法：一是用力度记号造成力度变化；二是使用不同数量的人声造成不同音量（如领唱与齐唱、合唱；单声部与多声部）的对比。

例5-37 《山谷回音真好听》

《山谷回音真好听》是一首带再现的二段体歌曲，第二段第一、二句乐节的重复都作了 **f－p** 的力度对比设计，用 **p** 的力度以表现山谷回音的效果。

山谷回音真好听

1=C 2/4 汪爱丽 词曲

5 5　5 5｜5 1̂　5 1｜3　4｜5 －｜5 5　5 5｜5 1̂　5 1｜
美丽　山谷　真稀　奇　真　稀　奇，　　　唱歌　讲话　有回　音，

3　2｜1 －｜*f* 1 2 3 4　5 －｜*p* 1 2 3 4　5 －｜*f* 1̂ 6　1̂ 6｜
有　回　音，　啊　　　　　　啊　　　　　　啊

p
5 －｜1̂ 6　1̂ 6｜5 －｜5 5　5 5｜5 1̂　5 1｜3　2｜1 －‖
啊　　　　　　　　　山谷　回音　真好　听，　真　好　听。

4. 速度对比

用不同速度使音乐产生对比的手法，称为速度对比。这种手法常用于乐段与乐段之间，在乐句之间也经常使用。以渐快、渐慢等不同速度来表现不同的情绪。

例5-38 《火车》

火 车

1=C 4/4 邹 毅 编曲

中速

5 － － －｜5 － － －｜5 － 5 －｜5 － 5 －｜
呜！　　　　　呜！　　　　　轰　隆　轰　隆

第五章 幼儿歌曲音乐主题的发展手法

```
‖: 1   2   1   2  | 1212 1212 | 1212 1212 | 1  -  -  - ‖
  轰  隆  轰  隆    轰隆 轰隆 ……………………          呜!
```

歌曲通过速度对比而表现出不同的情景和情绪。

5. 音色对比

用不同的音色使音乐产生对比的手法，称为音色对比。在音乐作品中，它总是和音区对比相联系着。使用的音色对比主要是指男、女声对比，这种对比常用于乐句与乐句或乐段与乐段之间。

例5-39 《等到我们长大了》

等到我们长大了

周致中 词
王覆三 曲

1=♭E 6/8

```
 5  53 1 | 2  15· | 1  23 1 | 2  32· |
1.亮 亮,亮 亮,我 问你,    等 到 我 们 长 大 了,
2.芳 芳,芳 芳,我 问你,    等 到 我 们 长 大 了,

 3  56 53 | 2·123 6· | 5  13 53 | 2·123 1· |
 你 在 做什么?做 什 么?   你 在 做什么?做 什 么?
 你 在 做什么?做 什 么?   你 在 做什么?做 什 么?

 3  31· |(3  31·)| 5·6 53·|(5·6 53·)| 2  46 53 |
 告 诉 你,   那 时 候,      我 在 海 底 下
 告 诉 你,   那 时 候,      我 在 月 亮 上

 4·3 25·| 3·53 1· | 5·6 53· | 2  46 53 | 2  35 1· ‖
 采 宝 石。啦啦啦啦 啦啦啦啦,采 来 宝 石 送 给 你。
 采 鲜 花。啦啦啦啦 啦啦啦啦,采 来 鲜 花 送 给 你。
```

这首儿童歌曲分别由男、女童声演唱，以获得音色的变化。通过儿童亲切友好的对话，表达了他们对未来充满着理想。

6. 节拍对比

用不同的节拍使音乐产生对比的手法，称为节拍对比。

(1) 改变拍号。

例5-40 《老师，您早》

老师，您早

金 东词
刘 青曲

1=F 2/4 3/4

```
5· 0  1·2 | 3 —  | 5· 0  1·2 | 3 —  | 2· 2 2 1 |
阳 光  照,     花 儿  笑,     我 背 书 包

2  5 0 | 5 — | 5 — | 6· 6 | 4 6 |
上 学 校。         见 了 老 师

5·6 4 3 | 2 — | 5· 1 — | 3 1 — | 2 5 — |
敬 个 礼:    老 师,   您 早!  老 师,

6 4 — | 2· 3 | 5 — | 1· 3 | 2 6·5 | 1 — ‖
您 好!  老 师 夸  我   有 礼  貌。
```

歌曲采用不同节拍的变化，使得旋律流畅，生动地表达了儿童对老师的尊敬之情。

(2) 改变乐句起音位置。如《在老师身边》（金波词、黄准曲）此歌乐句起音位置的设计很有意思，每一句向后错半拍。这种对比使音乐始终拥有新鲜感和内在的推动力。

例5-41 《在老师身边》

在老师身边

金 波词
黄 准曲

1=E 2/4

```
a
5  5 6 | 5  3 | 1·7 6·1 | 2  5 | 5  5·6 | 5  3 3 |
自 从 踏 进 学 校  的 门  槛,  我 们  就 生 活 在
               b
1·7 6·1 | 2  5 | 0 1·7 6 | 5 | 1 2 | 3  5 | 2 — |
老 师 的 身 边,  从 一 个 爱 哭 的 孩 子,
```

```
            c
0 6  5 6 | 3·  2 | 3  5 5 5 | 2 3  1 | 1   1̇ 7 | 6·  5 5 |
变 成 了 一   个  有 知 识 的  少 年。 虽然 离  开 了

3· 4  5 6 | 5  2 | 2  1̇ 7 | 6·  5 | 3 2  1 2 | 3  6· 6 |
妈 妈 的 怀  抱,   红 领 巾  却 披  在 我 们 的

         d                              b
5  2 | 2·  3 | 1̇ 7  6̇ 5̇ | 6̇  1· 2 | 3  3 | 3 6  5 6 |
双 肩,    这 一   点 一  滴 的 进  步,    花 费 了

3·  2 | 3  5· 5 | 2 3 | 1 - ‖
老 师  多 少 的 血  汗。
```

通过小节连线改变了节拍的重音,实际是改变成 $\frac{3}{4}$ 节拍效果与之对比。

7. 调式调性对比

用调式调性变换使音乐产生对比的手法,称为调式对比。

同宫系统调式的对比。它不改变调号,不改变音列。例如,《让我们荡起双桨》(乔羽词、刘炽曲)这首歌曲的创作采用同宫系统调式的对比,曲调生动且有民族风味。

例5-42 《让我们荡起双桨》

让我们荡起双桨

$1=\flat E$ $\frac{2}{4}$

乔羽 词
刘炽 曲

```
(角调式)                          (商调式)
3 -  | 6·  6  5 4  3 ∨ | 2 -  | 3·  5  6̇ 1  2 |
小       船 儿 轻 轻  飘     荡    在  水  中,

(羽调式)
0  1 2 | 3  5· 5 | 6  1̇ | 7 6  5 3 | 6 - | 6 - |
  迎 面 吹 来 了 凉  爽  的 风。
```

例5-43 《小号手之歌》

小号手之歌

美术片《小号手》插曲

黎汝清 词
金复载 曲

[乐谱]

1.（领）军 号 嗒嗒嗒吹 来了游击 队；
2.（领）军 号 嗒嗒嗒吹 声声如劈 雷；
3.（齐）军 号 嗒嗒嗒吹 步伐快如 飞；

革命 红 旗 迎风 舞呀，奋勇 杀 白
吓得 敌 人 肝胆 碎呀，战场 显 神
革命 到 底 永向 前呀，坚决 不 后

匪。（齐）嘀嘀嘀嗒，嘀嘀嘀嗒，嘀嘀嘀嘀嗒嗒嗒嗒，奋勇 战场
威。（齐）嘀嘀嘀嗒，嘀嘀嘀嗒，嘀嘀嘀嘀嗒嗒嗒嗒，战场
退。（领）嘀嘀嘀嗒，嘀嘀嘀嗒，嘀嘀嘀嘀嗒嗒嗒嗒，坚决

杀白匪。 不后 退,(领)永向 前！ 永向前
显神威。

革命 到 底 不后 退！

　　歌曲为一段体，旋律具有江西民歌的特色，部分节奏和旋律模仿军号的声音，很好地表现了主题。歌曲主体一直采用商调式，尾声转入徵调式，增加了大调的色彩，旋律变得明亮，突出了革命到底不后退的主题思想。

8. 句式对比

在歌曲中，乐句一般由偶数小节构成，且乐句间呈对称性，这种特性使音乐具有一种平稳美和均衡美。有些歌曲为了使音乐更具动感，采用了奇数小节和混合句式的对比手法。如《快乐的节日》（管桦词、李群曲），这首歌曲一直在不平稳、不对称的句式中跳动前进，恰似一群欢乐的小鸟在天空中自由飞翔，在花园里无拘无束地尽情玩耍。

例5-44 《快乐的节日》

快乐的节日

管桦 词
李群 曲

（简谱略）

以上对比手法，为我们的创作提供了很多思路，以上主题乐句的编写手法可作为创编实践中的环节提示。

1. 分析以下谱例，指出这些歌曲所运用的发展开手法。

我有一个家

1=♭E 4/4

彭 野 词曲

5 6 5 3 2 — | 5 6 5 3 2 — | 5 6 5 3 2 3 2 1 | 6 5 6 1 2 — |
我 有 一 个 家　　幸 福 的 家　　爸 爸 妈 妈 还 有 我　从 来 不 吵 架

6 5 6 1 2· 3 | 6 5 6 1 2 — | 6 5 6 1 2 3 2 1 | 6 2 1 6 5 — |
爸 爸 去 挣 钱 呀 妈 妈 管 着 家　　三 人 相 爱 一 样 深　我 最 最 听 话

5 6 5 3 2 — | 5 6 5 3 2 — | 5 6 5 3 2 3 2 1 | 6 5 6 1 2 — |
我 有 一 个 家　　快 乐 的 家　　爸 爸 妈 妈 还 有 我　常 一 起 玩 耍

6 5 5 6 1 2· 3 | 6 5 6 1 2 — | 6 5 6 1 2 3 2 1 | 6 2 1 6 1 — ‖
爸 爸 的 主 意 大 呀 妈 妈 管 着 他　我 们 三 人 一 条 心　什 么 都 不 怕

玩 具 国

1=♭E 2/4

1 | 5 5 | 1 | 5 5 | 1 2 3 2 | 5 — 0 | 5 6 5 4 | 3 4 3 2 |
滴　答 答　滴　答 答　我 来 吹 喇 叭　　娃 娃 也 出 来

1 2 | 3 — 0 | 1 1 5 5 | 1 | 5 5 | 1 2 3 2 | 5 — 0 |
走 走 走　　　　小 狗 汪 汪 开　汽 车 嘟 嘟 嘟

5 6 5 4 | 3 4 3 2 | 6· 7 | 1 — 0 ‖
这 样 开 开 那 样 开 开　啦 啦　啦

琴弦作渔网

任 君 词
余 人 曲

1=C 4/4

6̣ 6̣ 3 3 | 2̂3 1̂7̣ 6̣ - | 2 2 2 2 #1 2 | 3 - - - |
洱 海 有 个 小 月 亮， 苍 山 有 个 小 太 阳，

6̣ 6̣ 3 3 | 1̂ 3 1̂7̣ 6̣ - | 2 2̂ 4 3 2 1̂ 7̣ | 6̣ - - - |
月 亮 照 着 海 娘 娘 太 阳 照 着 白 天 王。

3 3 6 6 | 6̂ 7̂ 6̂5 3 - | 2 2 2 2 #1 2 | 3 - - - |
娘 娘 有 个 小 公 主， 天 王 有 个 三 太 子，

6̣ 6̣ 3 3 | 1̂ 3 1̂7̣ 6̣ - | 2 2̂ 4 3 2 1̂ 7̣ | 6̣ - - - ‖
歌 儿 歌 儿 唱 不 完， 琴 弦 作 渔 网。

2. 根据不同要求，尝试将下列音乐主题分别发展编写出完整的儿歌。

(1) 用变化重复的手法为曲调续写下句。

蟋 蟀 合 唱

1=C 4/4

5· 4 3· 4 | 5 5 5 5 1 - | 4· 3 2· 3 | 4 4 4 4 6 - |
一 群 蟋 蟀 呤 唧 呤 唧 呤， 一 群 蟋 蟀 呤 唧 呤 唧 呤

(2) 用模进的手法为曲调续写下句。

0 6 6 4 6 - | 0 5 5 3 5 - |

(3) 用扩宽与压缩式的手法发展音乐主题（第1句用扩展，第2句用紧缩）。

① 5 5 6 5 5 6 | 5 5 3 0 | 4 4 2 0 | 5 5 3 0 |

② 3 - 5 | 5 - 3 2 | 1 - 6 5 |

③ 3 5 3 5 — | 6·5 3 1 2 — |

3. 分析谱例《兔年到》和谱例《藏猫猫》分别属于哪几种发展手法。

兔年到

1=D 3/4

思 达 词
劳 丹 曲

较慢、抒情地

5 3 3 — | 2 3 1 — | 5 1 2 — | 2 1 3 — |
过年啦， 贴窗花， 满屋子 都红啦！

加快、活跃地 回原速、开心、俏皮地

5 3 3 2 3 | 1 1 1 6 5 | 5 1 2· 3 | 2 3 1 — ||
爸妈贴 春联，我贴福，(哎呀) 你贴小 兔 进我家。

藏猫猫

1=♭E 2/4

茅荟、李树根 词
张 莉 曲

6 3 3 6 | 1 2 3 | 6 3 3 6 | 1 2 2 |
1.月儿明， 月儿亮， 月儿底下 藏猫猫，
2.别着急， 慢慢找， 东瞅瞅， 西瞧瞧，

3 3 6 | 6 — | 5 5 3 | 3 — |
拍拍手， 快躲好，
蹑着脚， 猫着腰，

2 2 3 5 | 3 1 | 2· 3 | 3 0 1 0 |
睁开眼睛瞧一 瞧， 瞧一
伸手抓住那黑 影， 那黑

6 0 0 0 | 6 5 3 5 | 6 0 ||
瞧， 噫？ 一个不见了。
影， "喵"…… 找 到 了。

4.将下列音乐主题分别发展成小曲。

| <u>3 2</u> <u>5</u> 6 5 — | <u>3 2</u> <u>1 6</u> 2 — |

（活泼的）

（抒情的）

（安静的）

5.自选下列歌词，运用恰当手法创编一至两首幼儿歌曲。

(1)《雨点和青蛙》（思达词）

 淅沥沥、哗啦啦，雨点雨点弹琴啦；

 咕咕咕、呱呱呱，青蛙青蛙唱歌啦。

(2)《小风铃》（熊益美词）

 叮叮叮，叮叮叮，我家有个小风铃。

 叮叮叮，叮叮叮，风儿吹来响不停。

 小风铃，真好听，好像我在弹钢琴。

 叮叮叮，叮叮叮。

第六章
幼儿歌曲曲式结构的赏析与创编

 目标导航

（1）了解幼儿歌曲的曲式结构及其构成的基本材料。

（2）在欣赏幼儿歌曲一段体、二段体和三段体的过程中，从结构特征的角度，掌握乐汇、乐节、乐句等基本语汇来创编幼儿歌曲。准确分析儿歌的三种常用结构形式，熟悉各个基本材料在结构中的运用效果。

（3）从曲式结构的一般分类到幼儿歌曲的创编，贯穿着欣赏、分析和模仿等学习手段，同时体验音乐要素在不同结构中的能量和作用。帮助学生迅速进入幼儿歌曲创编的学习氛围，扩展音乐文化视野，为幼儿园实践活动奠定扎实的创编基础。

音乐的结构编排可以从上下句结构的一段体曲式，扩展到变奏曲式、回旋曲式甚至奏鸣曲式，不过，由于幼儿歌曲的创编通常考虑到幼儿的欣赏水平和演唱能力，结构形式一般会相对短小一些，常常采用一段体、二段体和三段体的结构形式。

第一节　一段体儿歌的结构特征

整首儿歌由一个乐段构成称为一段体结构A（单一部曲式），它因简单、短小，很适合刻画鲜明的音乐形象和单一的主题思想，所以，这种结构广泛用于幼儿歌曲的即兴创编之中。在创编作品中，同为一段体幼儿歌曲，因为歌词内容的不同需要和句法的排列变化，常常呈现出以下几种句型特点。

一、单句结构

由一个乐句构成的一段体歌曲即为单句结构，这种结构容易达到一气呵成的音乐效果，常表现为"一曲多词"，类似"分节歌"形式。如儿歌《花生》，乐段由一个乐句构成，整个乐句只是由乐汇、乐节综合式构成。

例6-1 《花生》

花 生

1=D 4/4　　　　　　　　　　　　　　　　　　　　　　　　思 达 编配

风趣地

| 1 1 6 - | 1 1 6 - | 1 1 6 2 | 1 1 6 - ‖
麻 屋 子，　　红 帐 子，　　里 面 睡 个　白 胖 子。

二、两句结构

由两个乐句构成的一段体儿歌又称为上、下句结构，表现为上、下句之间的相互问答和呼应的音乐效果。通常上句结尾音在音调的不稳定音上（如属音），下句结尾音以应答方式落在音调的主音上。两个乐句之间一般又可以分为平行和对比关系。

1. 平行关系的两句结构特点

第二乐句重复第一乐句的前半句或大部分音乐材料，并且结束在音调主音上，第一乐句则结束在音调属音或其他不稳定音上。

例6-2 《小钟》

此歌曲曲式结构为一段体：$\boxed{A}_8 = (a_4 + b_4)$。

小 钟

1=C 2/4　　　　　　　　　　　　　　　　　　　　　　　　佚 名 词曲

| 5　　3 | 4　　2 | 5　　3 | 4　　2 |
滴　　答　　滴　　答　　滴　　答　　滴　　答，

| 1 2 3 4 | 5　　3 | 4　　2 | 1̄ - ‖
你 听 小 钟　说　　话　　滴　　答　　答。

例6-3 《宝宝自己会睡觉》

此歌曲曲式结构为一段体：\boxed{A}_{10} = 前奏$_2$ + (a_4 + a^1_4)。

宝宝自己会睡觉

韩棣华 词
黄 琪 曲

1=F 4/4

中速 稍慢 安静地

（1 5 6 5 ⅰ 5 | 1 5 6 5 ⅰ 5 ）| 5· 5 6 1· 2 |
　　　　　　　　　　　　　　　　　　1.不　要　拍
　　　　　　　　　　　　　　　　　　2.不　要　拍

第一乐句 α

3 2 6 5 — | 3 5 5 3 1 3 2 | 2· 3 2 — |
不　要　抱，　宝宝自己会　睡　觉，
不　要　抱，　宝宝自己会　睡　觉，

第二乐句 α¹

5· 5 6 1·2 | 3 2 6 5 — | 3 5 5 3 1 3 2 | 1· 2 1 — ‖
不要陪 不要摇，　宝宝自己睡得　好。
嗯！　　嗯！　　宝宝自己睡得　好。

例6-4 《小朋友想一想》

此歌曲曲式结构为一段体：\boxed{A}_{10} = (a_5 + b_5)。

上下句结构的幼儿歌曲，上句似提问，多结束于属音，下句似回答，结束于主音，一呼一应，使音乐统一完整。

小朋友想一想

潘振声 词曲

1=C 2/4

1 2 3 | 1 2 3 | 3 2 3 4 | 5 6 | 5 — |
小朋友　想一想，　什么动物　鼻子　长？
小朋友　想一想，　什么动物　耳朵　长？

5 6 5 | 4 3 2 | 5 6 5 4 | 3 2 | 1 — ‖
鼻子长，　是大象，　大象鼻子最　最　长。
耳朵长，　是白兔，　白兔耳朵最　最　长。

2. 对比关系的两句结构特点

第二乐句与第一乐句基本上没有相似的重复，看似没有明显联系，在全曲的情绪与风格上却要保持相对一致的状态。

例6-5 《讲卫生》

此歌曲是典型的一段体结构：$\boxed{A}_8=(a_4+b_4)$。

讲 卫 生

$1=C\ \dfrac{2}{4}$

佚 名 词
汪 玲 曲

| 5　　5 | 6　6　5　0 | 3　5　6　1̇ | 5　　— |

1. 太　阳　　咪　咪　笑，　　我　们　起　得　早，
2. 饭　前　　洗　洗　手，　　饭　后　不　乱　跳，

| 1̇　　6 | 5　6　3　0 | 2　5　3　2 | 1　　— ‖

手　脸　　洗　干　净，　　刷　牙　不　忘　掉。
清　洁　　又　卫　生，　　身　体　长　得　好。

三、三句结构

由三个乐句构成的一段体儿歌，因结构中乐句数量的单数效果，形成了不稳定但又富有活力和特殊的音乐色彩，第三乐句常常编写为与第一乐句或第二乐句相互问答呼应。

例6-6 《雨天》

此歌曲曲式结构为一段体：$\boxed{A}_{12}=(a_4+a'_4+b_4)$。

雨 天

$1=C\ \dfrac{2}{4}$

小快板 诙谐地

| 1·　1　1·　2 | 3·　2　5·　3 | 1̇·　6　5·　3 | 5·　　0 |

1. 淅　沥　淅　沥　哗　啦　哗　啦，雨　下　来　了，
2. 哎　呀　哎　呀　妈　妈　看　吧，那　个　小　朋　友，
3. 妈　妈　妈　妈　我　的　雨　伞，借　给　他　用　吧！

```
1·1  1·2 | 3·5  6·6 | 3·3  3·2 | 1·   0 |
我的  妈妈，来了  来了，拿着  一把  伞，
没有  雨伞，衣服  湿了，躲在  树下  哭。
小朋  友呀，请你  进来，我的  雨伞  里，

1·6  1·6 | 5·3  5·3 | 5   1 | 1   0 ‖
淅沥  淅沥，哗啦  哗啦  嘟   嘟   嘟！
```

例6-7　《小司机》

此歌曲曲式结构为一段体：\boxed{A}_{24}=前奏$_{10}$+（a_6+b_4+c_4）。

小 司 机

1=A 2/4　　　　　　　　　　　　　　　　　　刘明将　词曲

活泼地、自豪地

```
(1 1·  | 1  -  | 1 5 5 5 | 3 5 5 5 | 1 5 5 5 | 3 5 5 5 |

1 5  1 5 | 1 5  3 5 | 2 2· | 2  - ‖: 
                                    第一乐句 a
                                    1 1 1  1 1 1 |
                                    1.嘀嘀嘀，嘀嘀嘀，
                                    2.嘀嘀嘀，嘀嘀嘀，

第二乐句 b
6 1  1 5 | 6 0  1 0 | 5·  1 | 6 1  5 | 3 3  2 3 | 3  - |
我是  汽车  小    司   机，  嗨！小司  机。运木  材，
我是  汽车  小    司   机，  嗨！小司  机。运棉  花，

第三乐句 c
6 1  5 6 | 6  - | 2·3 2 1 | 6 1 6 5 | 2 0 3 0 | 1·  0 ‖
运钢    铁，      还有 一台  一台 一台  大  机   器。
运大    米，      建设祖国  有志  气，  有  志   气。
```

四、四句结构

由四个乐句构成的一段体儿歌，因其结构方整对称，在儿歌创编中被经常使用，它又可以分为并行结构和对比结构。

第六章 幼儿歌曲曲式结构的赏析与创编

1. 并行结构

在四句儿歌结构中，后边两句与前边两句基本相同，只是第四句与第二句相比稍有变化，好像两组大型的上下句结构。

例6-8 《夏天的雷雨》

此歌曲曲式结构为一段体：$\boxed{A}_{16}=(a_4+b_4+a_4+c_4)$。

夏天的雷雨

盛璐德 词
马革顺 曲

$1=C$ $\dfrac{2}{4}$

第一乐句 a

```
5  5   5 | 6 6  5 | 1 1  6 3 | 5  —  |
天 空   中 一 闪  闪，什 么 光 发 亮？
一 闪   闪 一 闪  闪，闪 电 光 发 亮。
```

第二乐句 b

```
1  1   1 | 5 5  3 | 5 5  4 3 | 2  —  |
天 空   中 轰 隆  隆，什 么 声 音 响？
轰 隆   隆 轰 隆  隆，打 雷 声 音 响。
```

第三乐句（重复第一乐句）a

```
5  5   5 | 6 6  5 | 1 1  6 3 | 5  —  |
天 空   中 哗 啦  啦，什 么 落 下 来？
哗 啦   啦 哗 啦  啦，大 雨 落 下 来。
```

第四乐句 c

```
2 3  5 | 5 6  6 5 | 3   2 | 1  —  |
小 朋  友 请 你  快 快 想 一 想。
告 诉  你 这 是  夏 天 大 雷 雨。
```

例6-9 《雪花飞》

此歌曲曲式结构为一段体：$\boxed{A}_{20}=(a_4+b_6+a_4+b^1_6)$。

雪花飞

金 波 词
潘振声 曲

$1=C \quad \frac{2}{4}$

| 5 | 6 5 | 3 2 | 1 | 5 | 6 5 | 3 2 | 1 | 5 3 | 5 6 |

雪　　花　　飞　呀，雪　花　　飞　呀，这片　紧把
小　　麦　　苗　呀，盖　上　　被　呀，暖暖　和和
喝　　饱了　水　呀，长　得　　美　呀，麦苗　高高

| 1 1 | 6 5 | 6 5 3 2 2 | 5 — | 6 5 3 2 2 | 5 0 |

那片　追。依呀呀得儿　喂，　　　　依呀呀得儿　喂
睡一　睡。依呀呀得儿　喂，　　　　依呀呀得儿　喂，
结大　穗。依呀呀得儿　喂，　　　　依呀呀得儿　喂。

| 5 | 6 5 | 3 2 | 1 | 5 5 | 6 5 | 3 2 | 1 | 5 3 | 5 6 |

雪　　花　　雪　花　飞到　哪儿　去　呀？要给　麦苗
春　　天　　雪　花　化　成　　水　呀，麦苗　喝饱
社　　员　　叔　叔　劳　动　　好　呀，打下　麦子

| 1 1 | 6 5 | 6 5 3 2 2 | 1 — | 5 3 5 6 6 | 1 0 ‖

去盖　被。依呀呀得儿　喂，　　　　依呀呀得儿　喂。
长得　美。依呀呀得儿　喂，　　　　依呀呀得儿　喂。
堆成　堆。依呀呀得儿　喂，　　　　依呀呀得儿　喂。

例6-10 《看星》

此歌曲曲式结构为一段体：$\boxed{A}_{20}=$前奏$_4+(a_4+b_4+a_4+b^1_4)$。

看　星

佚 名 词曲

$1=C \quad \frac{2}{4}$

　　　　　　　　　　　　　　　　　　　　第一乐句 a

(1 2 3 4 | 5 1 | 3 2 | 1 0) | 1 2 3 4 |

　　　　　　　　　　　　　　　　　　天上　多少

第二乐句 b

| 5 5 | 6 i̇ | 5 — | 6̲ 6̲ 6̲ 6̲ | 5 i̇ |
| 星 星 | 亮 晶 | 晶， | 一 二 三 四 | 五 六 |

第三乐句（重复第一句）a^1

| 3 2̲ 1̲ | 2 — | 1̲ 2̲ 3̲ 4̲ | 5 5 | 6 i̇ |
| 数 不 清， | | 一 闪 一 闪 | 好 像 | 小 眼 |

第四乐句（第二乐句的变化重复）b^1

| 5 — | 6̲ 6̲ 6̲ 6̲ | 5 i̇ | 3 2 | 1 — |
| 睛， | 我 要 问 你 | 明 天 | 天 可 | 晴？ |

2. 对比结构

在四句儿歌结构中，第一句是音乐主题的初步陈述，第二句是主题的再次陈述，第三句是主题的变化和发展，第四句与前三句相呼应。这种音乐结构层层递进、引人入胜，好比诗歌中的启、承、转、合的结构关系，既严谨又生动，既统一又有变化。

例6-11 《春姑娘》

此歌曲曲式结构为一段体：\boxed{A}_{20}=前奏$_4$+（$a_4+a^1_4+b_4+a^2_4$）。

春 姑 娘

$1=F$ $\dfrac{3}{4}$

潘振声 词曲

轻快 优美

(5̲ 6̲ 5̲ 4̲ 3 | 4̲ 5̲ 4̲ 3̲ 2 | 5 3̲ 4̲ 2̲ 3̲ | 1 — —)

第一乐句：主题陈述 a

5 5̲ 6̲ 5̲ 0̲	4̲ 3̲ 2̲ 3̲ 1̲ 0̲	5· 1̲ 2̲ 3̲ 4̲	5 — —
1.春 姑 娘 来 了 啊，	她 走 在 田 野 上，		
2.春 姑 娘 来 了 啊，	她 走 在 小 河 旁，		
3.春 姑 娘 来 了 啊，	她 敲 敲 我 的 窗，		

第二乐句：主题展开 a^1

| 5 | 5̲ 6̲ 5̲ 0̲ | 4̲ 3̲ 2̲ 3̲ 1̲ 0̲ | 7̣ 6̣̲ 5̣̲ 1̲ 3̲ | 2 — — |

小 红 花 小 麦 苗， 都 出 来 张 望，
小 燕 子 小 蜜 蜂， 都 飞 来 张 望，
小 弟 弟 小 妹 妹， 跑 出 来 张 望，

第三乐句：主题发展变化 b

| 3̲ 3̲ 3̲ 1̲ 5̇ | 1̲ 2̲ 3̲ 1̲ 5̇ 0̲ | 1 6̣̲ 1̲ 4̲ 5̲ | 6 — — |

欢 欢 喜 喜 快 来 迎 接 美 丽 的 春 姑 娘，
高 高 兴 兴 快 来 迎 接 美 丽 的 春 姑 娘，
拍 拍 手 儿 快 来 迎 接 美 丽 的 春 姑 娘，

第四乐句：a^2

| 5̲ 6̲ 5̲ 4̲ 3 | 4̲ 5̲ 4̲ 3̲ 2 | 5̇ 3̲ 3̲ 2̲ 3̲ | 1 — — |

她 给 田 野 带 来 了 美 好 的 春 光。
她 给 小 河 带 来 了 美 好 的 春 光。
她 给 我 们 带 来 了 美 好 的 春 光。

例6-12 《卖报歌》

此歌曲曲式结构为一段体：\boxed{A}_{16}=（$a_4+b_4+c_4+d_4$）。

卖 报 歌

安 娥 词
聂 耳 曲

$1=F$ $\dfrac{2}{4}$

（起句）　　　　　　　　　　　　　　　　　　　　　　（承句）

| 5̲ 5̲ 5 | 5̲ 5̲ 5 | 3̲ 5̲ 6̲ 5̲ 3̲ | 2̲ 3̲ 5 | 5̲ 3̲ 5̲ 3̲ 2̲ | 1̲ 3̲ 2 |

啦啦 啦， 啦啦 啦， 我是卖报的 小行 家， 不等明天去 等派 报，
啦啦 啦， 啦啦 啦， 我是卖报的 小行 家， 大风大雨里 满街 跑，
啦啦 啦， 啦啦 啦， 我是卖报的 小行 家， 耐饥耐寒地 满街 跑，

（转句）

| 3̲ 3̲ 2 | 6̣̲ 1̲ 2 | 6 6̲ 5̲ | 3̲ 6̲ 5 | 5̲ 3̲ 2̲ 3̲ | 5 — |

一面 走， 一面 叫， 今 天的 新 闻 真 正 好，
走不 好 滑一 跤， 满 身的 泥 水 惹 人 笑，
吃不 饱 睡不 好， 痛 苦的 生 活 向 谁 告？

（合句）

| 5̲ 3̲ 2̲ 3̲ | 5̲ 3̲ 2̲ 3̲ | 6̣̲ 1̲ 2̲ 3̲ | 1 — ‖ |

七个 铜板 就 买 两份 报。
饥饿 寒冷 只 有 我知 道。
总有 一天 光 明 会来 到。

五、多句结构

多句结构的特点是由五个以上乐句构成的一段体歌曲,乐句数目没有固定规律,多半在五句至十句之间,但音乐形象始终围绕同一主题。

例6-13 《六一儿童节》

此歌曲的曲式结构为一段体:$\boxed{A}_{20}=(a_4+a^1_4+b_4+c_4+c^1_4)$。

六一儿童节

$1=\flat B \quad \frac{2}{4}$

儿童歌曲

第一乐句 a

| 3 34 5 5 | 5 1 5 4 | 3·2 3 4 | 5 — |
六月一日 儿童节, 儿 童 节,

第二乐句 a^1

| 3 34 5 5 | 5 1 5 4 | 3·4 3 2 | 1 — |
小朋友们 手挽手 来 唱 歌。

第三乐句 b

| 5·1 1 1 | 1 6 6 | 5·6 6 6 | 5 3 3 |
唱起歌来 依呀呀, 跳起舞来 嗨啦啦,

第四乐句 c

| 5·1 7 6 | 5 6 5 4 | 3 2 | 5 — |
围着鲜花 我们欢乐 在 一 起,

第五乐句 c^1

| 5·1 7 6 | 5 6 5 4 | 3 2 | 1 — |
高高兴兴 庆祝六一 儿 童 节。

例6-14 《小红花》

此歌曲曲式结构为一段体:$\boxed{A}_{24}=(a_4+b_4+c_4+d_4+a^1_4+d^1_4)$。

小 红 花

$1=\flat B \quad \frac{2}{4}$

金 波 词
尚 疾 曲

中速

| 3 21 | 5· — | 3 21 | 5· — | 3 56 | 1 2 |
花园里, 篱笆下, 我种下 一朵
党爱我, 我爱党, 我们从 小就

```
 3 1  | 6 1  | 2  -  | 6·  6 7 | 6·  6 | 3 1  7 1 | 6  - |
 小 红  花。      春 天 的 太  阳 当   头 照,
 听 党 的 话。    党 的 温 暖   像 太   阳,

 5 3  | 5 6  | 1 2  3 | 2 1  6 5 | 1  - | 3 3  3 3 | 1  - |
 春 天 的 小 雨 沙 沙 下。        啦 啦 啦 啦 啦
 党 的 关 怀 像 妈 妈。           啦 啦 啦 啦 啦,

 2 2  2 2 | 5  - | 5 3  5 6 | 1 2  3 | 2 1  6 5 | 1  - ‖
 啦 啦 啦 啦 啦,   小 红 花 张 嘴 笑 哈 哈。
 啦 啦 啦 啦 啦,   我 就 是 党 的 一 朵 小 红 花。
```

 此曲是由六个乐句构成的一段体儿歌。其中第五、六乐句运用的是扩展编写手法，第六乐句与第四乐句的旋律完全一样，第五乐句的音调来源于第一乐句。增加了第五、六乐句以后，音乐形象变得立体丰满，增加了"啦啦啦"衬词后，更加能表达出孩子们欢乐的情绪。

例6-15 《数鸭子》

此歌曲的曲式结构为一段体：\boxed{A}_{20}=前奏$_6$+（a_2+b_2+a_2+c_2+c^1_2）+尾声$_4$。

数 鸭 子

王嘉祯 词
胡小环 曲

1=C $\frac{4}{4}$

(白)

```
 X  X  X X X | X X X X X  0 | X X X X X X | X X X X X  0 |
 门 前 大桥下,  游过一群鸭,    快来快来数一数：二四六七八。

(1 1 5 5 3 6 5 3 | 2 1 2 3 1  0) 3  1  3 3 1 | 3 3 5 6 5  0 |
                                  门 前 大桥下,  游过一群鸭,
                                  赶 鸭的老爷爷,  胡子白花花,

 6 6 6 5 4 4 4 | 2 3 2 1 2  0 | 3  1 0 3  1 0 | 3 3 5 6 6  0 |
 快来快来数一数,  二四六七八。    咕 嘎, 咕 嘎,   真呀真多呀,
 唱呀唱着家乡戏,  还会说笑话。    小 孩, 小 孩,   快快上学校,
```

```
| 1̇  5 5 6 3 | 2̂1̂ 2̂3̂ 5  0 | 1̇  5 5 6 3 | 2̂1̂ 2̂3̂ 1  0 ‖
  数 不清 到底 多少 鸭,          数 不清 到底 多少 鸭。
  别 考个 鸭蛋 抱回 家,          别 考个 鸭蛋 抱回 家。
(白)
  X  X  XXX | XXXXX  0 | XXXXXX | XXXXX  0 ‖
  门 前 大桥下, 游过一群鸭, 快来快来数一数: 二四六七八。
```

此例是由五个乐句构成的一段体儿歌,两小节构成一个乐句,第五乐句实际上是第四乐句的重复（也可称为乐段的扩充）。如果舍弃第四乐句,直接唱第一、二、三、五乐句,歌曲也比较完整,但不免给人匆忙结束的感觉,把第四乐句重复一次后就明显增加了终止感。

第二节　两段体儿歌的结构特征

整首儿歌由两个乐段构成,称为两段体结构（单二部曲式）,即A+B形式。它与一段体的区别在于A乐段情绪平稳,B乐段在音调、音区、节奏,调性等方面与A乐段形成明显的对比,产生了与A段有区别的音乐形象,从而达到高潮效果。两段体幼儿歌曲结构可分为再现式两段体和并列式两段体。

一、再现式两段体

再现式两段体对比效果虽然不够明显,但全曲风格和情绪容易统一把握。其结构特点为:A段平和清晰,B段陈述再现（可分为中部和再现部,共同构成儿歌的B段）。例如,儿歌《捉迷藏》句式方整,共分为A、B两个段落。前8小节为A段,由4个小分句组成;后8小节为B段,也由4个小分句组成,其中前两个分句与A段形成了对比,后两个分句为主题的再现,整首歌曲曲调清新、流畅,旋律优美而充满活力。

例6-16　《捉迷藏》

此歌曲的曲式结构为两段体：$\boxed{A}_{16}=A_8(a_4+a_4^1)+B_8(b_4+a_4^1)$。

捉 迷 藏

1=G 3/4　　　　　　　　　　　　　　　　　佚 名 词曲

稍快活泼

\boxed{A}（主题乐段）A

```
| 1 3 | 5· 6 5 4 | 3  1  1 | 2  5̣  5̣ | 3  1  1 3 |
 1.我的 朋  友,我在  这 里, 你 来 抓 我 不 逃, 你的
 2.这些 老  鼠哪里  去 了? 一 个 也 抓 不 到, 可笑
```

例6-17 《剪羊毛》

此歌曲的曲式结构为两段体：$\boxed{A}_{32}=A_{16}(a_4+a^1_4+a_4+b_4)+B_{16}(c_4+c^1_4+a^2_4+b_4)$。

剪羊毛

1=C 2/4

澳大利亚民歌

愉快 活泼

第六章 幼儿歌曲曲式结构的赏析与创编

```
1 1 3 5 | 1̇ 1̇·7̇ 6 0 | 2̇·1̇ 7̇ 6 | 5 4 3 2 | 1 1̇·7̇ | 1̇ 0 ‖
大家努力 来劳    动,    幸福生活    一定来  到, 来  到。
```

《剪羊毛》是一首典型的带有再现的两段式歌曲。A段由四个四小节的乐句构成，结构方整，乐句平行对称；B段一开始旋律上扬，情绪豁然开朗，与A段的平稳形成了鲜明的对比，最后又回到再现A段主题尾部的旋律，形成前后呼应，使歌曲显得短小精悍、精致而别具一格。

例6-18　《嘀哩嘀哩》

此歌曲的曲式结构为两段体：$\boxed{A}_{32} = A_{16}(a_4+b_4+a_4+c_4) + B_{16}(d_4+d^1_4+a_4+c_4)$。

嘀 哩 嘀 哩

1=F　2/4

望　安 词
潘振声 曲

A（主题乐段）A

```
3 3  3 1 | 5  5 0 | 3 3  3 1 | 3  0 | 5 5  3 1 |
春天 在哪  里 呀?   春天 在哪  里?    春天 在那
春天 在哪  里 呀?   春天 在哪  里?    春天 在那
春天 在哪  里 呀?   春天 在哪  里?    春天 在那

5 5  5 | 6 7  1 3 | 2  0 | 3 3  3 1 | 5  5 0 |
青翠 的   山 林    里,    这里 有红  花 呀,
湖水 的   倒 影    里,    映出 红的  花 呀,
小朋 友   眼 睛    里,    看见 红的  花 呀,

3 3  3 1 | 3  0 | 5 6  5 6 | 5 4  3 1 | 5 0  3 0 |
这里 有绿 草,      还  有那   会唱 歌的  小  黄
映出 绿的 草,      还  有那   会唱 歌的  小  黄
看见 绿的 草,      还  有那   会唱 歌的  小  黄
```

（变化再现乐段）B

```
2 1  0 | 4 4 4 4 5 | 6 6  6 0 | 2 2 2 2 2 | 5  — |
鹂。    嘀哩哩哩哩   嘀哩 哩,   嘀哩哩哩哩   哩
鹂。    嘀哩哩哩哩   嘀哩 哩,   嘀哩哩哩哩   哩
鹂。    嘀哩哩哩哩   嘀哩 哩,   嘀哩哩哩哩   哩

1 1 1 1 2 | 3 3  3 0 | 5 5 5  5 5 | 2  — ‖
哩嘀哩哩哩 嘀哩 哩,    嘀哩哩 嘀哩   哩!
哩嘀哩哩哩 嘀哩 哩,    嘀哩哩 嘀哩   哩!
哩嘀哩哩哩 嘀哩 哩,    嘀哩哩 嘀哩   哩!
```

| 5̂ 6 5 6 | 5̂ 4 3 1 | 2 5̇ | 1̂ 3 0 |

春　　天　　在　　青　　翠　　的　　山　　林　　里，
春　　天　　在　　湖　　水　　的　　倒　　影　　里，
春　　天　　在　　小　　朋　　友　　眼　　睛　　里，

| 5̂ 6 5 6 | 5̂ 4 3 1 | 5̇ 0 3 0 | 2̂ 1 0 ‖

还　　有　　那　　会　　唱　　歌　　的　　小　　黄　　鹂。
还　　有　　那　　会　　唱　　歌　　的　　小　　黄　　鹂。
还　　有　　那　　会　　唱　　歌　　的　　小　　黄　　鹂。

《嘀哩嘀哩》也是一首带有再现的两段式歌曲。A段由四小节的乐句构成，结构方整，乐句平行对称，带有并行的结构；B段一开始节奏上扬，情绪豁然开朗，与A段的平稳形成了鲜明的对比，最后又回到再现A段主题尾部的旋律，形成前后呼应，使歌曲显得短小精悍、精致而别具一格。

二、并列式两段体

并列式两段体儿歌也称为对比式两段体，一般将B乐段编写为A乐段的对比变化，创编方式可以采用与A段完全不同的句式（不同类型的乐段，音调、音区、力度、节奏等方面都可以明显变化），以达到充分对比之后的统一效果。

例6-19 《小熊过桥》

小熊过桥

1=C 3/4 2/4
佚　名　词曲

[A]（主题乐段）A

| 3 4 5 0 | 6 6 5 0 | 6 6 5 3 | 1 3 2 0 | 3 2 1 0 |

1. 小木桥，　摇摇摇，　小熊小　熊　来过桥，　走不稳，
2. 好孩子，　别害怕，　眼睛朝　着　前面瞧，　一步步，

（对比再现）B

| 1̇ 7 6 0 | 5 6 5 1̇ | 2 3 1 0 | 2/4 1̇· 6 | 1̇· 6 |

站不牢，　走到桥上　心乱跳。　妈　　妈　妈　　妈
向前走，　一定能够　走过桥。　小　　熊　小　　熊

| 5 6 | 5 — | 6 5 3 1 | 3 2 | 1 — ‖

快　快　来，　快快把我　抱　过　桥。
过　了　桥，　高高兴兴　把　舞　跳。

《小熊过桥》是并列式两段体结构。A段由8个小节组成，采用了三拍子节奏，第一、二乐句开始都是由三个音组成的小乐汇写作而成，描述了小熊过桥时"站不稳""心乱跳"的情境；B段共有7个小节，改用二拍子写作，乐句连贯、平稳，表达了小熊想依靠妈妈抱过桥的情感。

此歌曲曲式为两段体：$\boxed{A}_8 = (a_4 + b_4) + B_7(c_4 + d_3)$。

例6-20 《我们多么幸福》

此歌曲曲式结构为两段体：$\boxed{A}_{40} = A_{24}(a_4 + a^1_4 + b_4 + b^1_4 + a^2_4 + c_4) + B_{16}(d_4 + e_4 + d_4 + e^2_4)$。

我们多么幸福

金　帆　词
郑律成　曲

1=C 3/4

\boxed{A}（主题乐段）A

| 1 3 5 | 5 6 5 - | i 5 - | 6 5 - |

我们的　生活　　　多么　　　幸福，
勇敢的　海燕　　　穿过　　　白云，
快乐的　节日　　　红旗　　　招展，

| 1 3 5 | 5 6 5 - | 4 3 - | 2 1 - |

我们的　学习　　　多么　　　快乐，
我们高高　兴兴　　走进　　　校门。
我们排着　队伍　　昂首　　　向前。

| 6 6 6 | 6 4 6 | i 7 - 6 | 5 - - |

晨风吹拂　五星　红旗　　　老师，
今天我们　跟着　红　　　老阿
工人叔叔　农民　阿

| 6 6 6 | 6 4 6 | i 7 - 6 | 2 - - |

彩霞染红　万里　山　　　河。
学习科学　学习　本　　　领，
望见我们都露　出笑　　　脸，

| 3 4 5 | 5 6 5 - | i 7 i | 2 - - |

不论在　城市　　　还是乡　　村，
明天我们　就像　　小鸟一　　样，
都说我们　将来　　建设祖　　国，

家家的孩子都去上学。
飞向祖国工矿农村。
个个都是英雄模范。

（对比乐段）B

哈哈哈哈哈！哈哈哈哈哈！

我们的生活多么幸福，

哈哈哈哈哈！哈哈哈哈哈！

我们的学习多么快乐。

　　这是一首并列式的两段体结构歌曲：A段是对新中国儿童幸福生活的叙述；B段为情感的抒发，与A段形成鲜明的对比，主要体现在节奏、音调、音区、多声部等几方面。歌曲很好地表现了孩子们活泼、愉快的情感。

例6-21 《大风雪也不怕》

此歌曲曲式结构：$\boxed{A}_{22}=前奏_5+A_9（a_4+b_5）+B_8（c_2+c^1_2+d_2+e_2）$。

大风雪也不怕

动画片《咪咪流浪记》的主题歌

1=B 4/4 佚 名 词曲

中速

（主题乐段）A

（对比乐段）B

歌曲的曲式是采用再现两段体结构创作而成。A段每一个小乐句都采用弱起的方式进入，节奏工整，语音、语调自然，旋律向上级进展开；B段由两个乐句构成，第一乐句中的两个小分句是用变化模仿法创作而成，第二乐句旋律在平稳中情绪逐渐上扬，最终结束在调式主音上。

第三节　三段体儿歌的结构特征

整首儿歌由三个乐段构成，称为三段体结构（单三部曲式），即A+B+C的结构形式。它有两种表现类型：一种是带再现的结构形式，即A+B+A（完全再现）或A+B+A¹（变化再现）；另一种是三个乐段相互独立甚至对比，没有出现再现的结构形式，即A+B+C。

一、再现式三段体

再现式三段体是儿歌创编中比较常用的结构形式，由三个乐段构成：A+B+A（A¹）。第一段A（主部）陈述乐思，展现儿歌主题，具有独立完整的音乐特点；第二段B（中部）展开乐思，对比儿歌主题，具有独立完整并且伸缩无限的音乐特点；第三段A/A¹（再现部）再现乐思，统一儿歌主题，具有严格的重复再现或发展的动力再现两种音乐特点。

例6-22　《小燕子》

此歌曲曲式结构为三段体：$\boxed{A}_{24}=A_8（a_4+a^1_4）+B_8（b_4+b^1_4）+A^1_8（a_4+a^2_4）$。

小　燕　子

胡鹏南　词
王京其　曲

$1=C$　$\dfrac{3}{4}$

\boxed{A}（主题乐段）A

| 5 6 3 | 5 — — | i 6 6 | 5 — — |
|小　燕　子，|　　　　|真　美　丽，|　　　　|

| 5 6 i | 6 — — | 5 3 2 | 1 — — |
|我　们　大　家|　　　　|都　爱　你，|　　　　|

（对比乐段）B

| 3 5 5 5 | 6 i i i | 6 i 6 5 | 3 3 2 — |
|除 害 虫 呀|保 庄 稼 呀|你 为 丰 收|出 力 气。|

| 3 5 5 5 | 6 i i i | 1 2 3 5 | 2 2 1 — |
|除 害 虫 呀|保 庄 稼 呀，|你 为 丰 收|出 力 气。|

（再现主题乐段）A¹

| 5 6 3 | 5 — — | i 6 6 | 5 — — |
| 小 燕 子， | | 真 美 丽， | |

| 5 6 i | 6 — — | 6 5 6 | i — — ‖
| 我 们 大 家 | | 都 爱 你。 | |

　　《小燕子》这首歌是再现式三段体结构。结构方整、严谨，歌词内容言简意赅，具有幼儿语言特点。A段由四个乐汇构成的两个乐句，音符简洁地陈述了歌曲主题，B段在节奏上与A段进行了对比，节奏密集、轻快。再现乐段前面进行了严格再现，结尾的音符向上跳进，增强了歌曲的终止感。再如，歌曲《希望与你同行》（申杰英词、龚耀年曲）。A段是平行式乐段，B段改变了节奏和旋律与A段形成对比。第三部分完全是A段的再现。

　　另外，在经典儿歌中还有《听妈妈讲那过去的事情》《唱支山歌给党听》等歌曲都是有再现的三段体。

例6-23　《乘汽车》

　　此歌曲曲式结构：\boxed{A}_{32}=前奏$_7$+A_8（a_4+a^1_4）+B_8（b_4+c_4）+A^1_9（a_4+d_5）。

乘汽车

烁　澜　词
汪　玲　曲

1=F　3/4
中速　民族风

[乐谱略]

（引子）　　　　　（主题乐段）A

嘀 嘀　　嘀 嘀！　　妈 妈 带 我　乘 汽 车，

乘 呀 乘 汽　车 呀，　车 上 阿 姨　抱 我 坐　抱 呀 抱 我

（对比乐段）B

坐 呀，　有 位　伯 伯　　　　　上 车 来　呀。

（变化再现主题）A¹

（乐谱：手里拿着大包裹呀，我把包裹接过手，让它在我腿上坐。让它在我腿上坐，）

（尾声）

嘀嘀！嘀嘀！

《乘汽车》是一首篇幅虽不长，但却是一个有再现的三段体幼儿歌曲。歌曲在前奏之后，是两个小节模仿汽车喇叭的引子，之后进入主题A段，A段共由8个小节组成。B段也是由8个小节组成，共分两个乐句，是典型的上下句结构。C段的前4个小节来源于A段主题的1、2小节及5、6小节，是主题的变化再现，后4小节音乐节奏逐渐拉宽，与前面的乐段形成了对比。

二、并列式三段体结构

并列式三段体结构是儿歌创编中比较少用的结构形式，由A+B+C三个乐段构成，采用层次清晰、逐步展开的创编手法，各段音乐素材具有独立、完整且各有新意的音乐特点，但由于结构相对复杂，在短小精悍的幼儿歌曲中，创编应用并不多见。

例6-24 《快乐的节日》

此歌曲曲式结构：$\boxed{A}_{34}=A_{13}(a_3+b_3+c_3+d_4)+B_{10}(e_3+e^1_3+f_4)+C_{11}(g_3+b^1_3+h_5)$。

快乐的节日

管 桦 词
李 群 曲

1=F 2/4

欢乐地、跳荡地

A（主题乐段）A

1. 小鸟在前面带路，风啊吹向我
2. 花儿向我们点头，白杨树哗啦啦地
3. 感谢亲爱的祖国，让我们自由地成

第六章 幼儿歌曲曲式结构的赏析与创编

2 -	1 2 3 0	3·6 5 4	3 2 3 0	5 5 5 5

们，　　我们像　春天一　样，　来到花园

响，　　它们同　美丽的　小鸟，　向我们祝

长，　　我们像　小鸟一　样，　等身上的

| 3· 5 | 2 5·6 2 | 1 - | 5　　5 | 5 3 6 5 |

里，　来到草地　上，　　鲜　艳　的红领

贺，　向我们唱　歌，　　它们都　说：世界

羽　毛长得丰　满，　　就勇　敢地向

（对比乐段）B

| - 2 - | 3 5 1 | 1 3 2 3 | 5· - | 6· 6 1 |

巾，　美丽的　衣裳，　　像　许多

上　有我们　就更美　丽，　飞向世界上

着　高空　去飞　翔，　　飞向

| 3 6 5 | 5 2 3 | 1 - | 5 5 6 5 | 5·3 2 0 |

花儿开　放。⎫
有我们就更美　丽。⎬　跳呀跳呀跳　呀，
我们的理　想。⎭

（展开乐段）C

| 3 3 2 1 | 2·3 5 0 | 5　5·6 | 5 4 3 6 | 5 - |

跳呀跳呀跳　呀，　亲爱的　叔叔阿姨　们，

| 5 3 2 0 | 1·3 2 0 | 1· 1 6 5 | 5 5 3 5 6 | 1 - ‖ |

和我们　一起　过呀过着　快乐的节　日。

　　这首歌曲是用延伸、递进方式写作而成的并列式三段体幼儿歌曲，全曲速度、调性统一，三个段落在音调、节奏、音区、力度上进行了对比，既层次分明，又浑然一体。这首歌曲是一首并列式三段体幼儿歌曲的典型优秀范例。

例6-25 《雪花》

雪 花

望 安词
马 成曲

1=F 2/4

中速 欣喜、好奇地

A (主题乐段) A

| 1 5 | 3 1 | 2 5 | 5 — | 4 3 2 1 | 7 1 |
雪 花 雪 花 满 天 飘， 你 有 几 个 小 花

| 2· 3 | 2 0 | 1 5 | 3 1 | 2 5 | 3 — |
瓣？ 我 用 手 心 接 住 你，

(对比乐段) B

| 4 3 2 1 | 7 2 | 1 — | 1 0 | 5 5 | 3 5 |
让我 快来 数 数 看。 (白) 一、 二、

| 2 5 | 3 5 | 1 5 | 2 5 | 5 3· | 6 5· |
三、 四、 五、 六、 (唱) 哈哈！ 哈哈！

(展开乐段) C

| 4 3 2 1 | 2 5 | 1 0 | 0 0 | 3 3 1 2 | 3 0 |
雪花有 六 个 瓣。 咦？ 雪花哪去 了？

| 4 4 6 6 | 5 — | 2 2 3 | 5 — | 6 — | 5 0 5 0 |
雪花 不见 了， 只见 一 个 圆圆

| 3 0 3 1 | 2 — | 3 5 | 1 — | 1 0 ‖
亮 亮的小 水 点。

此歌曲曲式结构为三段体：$\boxed{A}_{41}=A_{16}(a_8+b_8)+B_{12}(c_6+d_6)+C_{13}(e_4+f_9)$。

这首歌采用并列式三段体结构。歌曲表现了孩子们初见雪花时欣喜、好奇的情绪。

曲式是从前人的创作中归纳总结出来的，在创作中，我们应根据歌词表现的需要，灵活地运用这些曲式，并不断创新。不同的题材、不同的歌词内容要求用相应的结构形式来表现。作曲者

在构思歌曲时,要把经过深思熟虑的音乐主题及素材运用适当的结构形式做出合理的安排,这对塑造音乐形象、深化儿歌主题、丰富音乐内容起着不可忽视的作用。

综上所述,幼儿歌曲的曲式,一段体最为多见,两段体的较少些,三段体的则更少。这是由幼儿的听觉记忆习惯所决定的。应用一段体曲式,可使音乐简练、单纯,便于唱记,适当的应用两段体或三段体曲式,则可使幼儿的感情表达更加细致,演唱表现方面更加宽泛。

1. 分析下列儿歌,并写出曲式结构。

(1)《蝉》

蝉

1=♭E 2/4

中速 抒情地

3 3 5 | 3 3· | 3 6 5 3 | 2 1 2 | 2 2 5 |
叽叽 又 叽叽, 你问 我家 在哪 里? 叽叽 又

2 2· | 2 5 4 2 | 1 7 1 0 | 5 5 3 | 5 5· |
叽叽, 我却 不能 告诉 你。 叽叽 又 叽叽,

3 1 | 4 6 | 5 3 5 0 | 1 1·2 | 3 - | 3 3·4 |
我在 夸耀 我自 己, 身 上 披 着 尼 龙

5 - | 6 5 3 1 | 2· 5 | 3 2 2 | 1 - ‖
衣, 天下 有 谁 比 我 更 美 丽。

(2)《蛤蟆跳下水》

蛤蟆跳下水

1=♭E 2/4

四川民歌

小快板 快乐地

5 3 5 3 | 5 1 2 | 5 3 5 3 | 5 1 2 | 5 3 5 3 |
一只 蛤蟆 一张 嘴, 两个 眼睛 四条 腿, 兵兵 兵兵

| 1 2̇3̇ 2· 1̇ | 6̣ 1 6̣ 1 2 | 1 1̂6̂ 5̣· | 6̣ 1 6̣ 1 2 | 1 1̂6̂ 5̣· |

跳下 水 呀，蛤蟆不吃水 太平 年。 蛤蟆不吃水 太平 年，

| 3 5 2 3 5 | 3 1 2 | 3 5 2 3 5 | 3 1 2 ‖

荷儿梅子兮 水 上 飘， 荷儿梅子兮 水 上 飘。

(3)《雪绒花》

雪 绒 花
美国电影《音乐之声》插曲

1 = C 3/4

[美] 奥斯卡·哈默斯坦 词
[美] 理查德·罗杰斯 曲
　　薛　范 记谱译配

中速
mf

| 3 — 5 | 2̇ — — | 1̇ — 5 | 4 — — |

雪　　绒　花，　　　雪　　绒　花，

| 3 — 3 | 3 4 5 | 6 — — | 5 — — |

清　　晨 迎着我 开　　　放。

| 3 — 5 | 2̇ — — | 1̇ — 5 | 4 — — |

小　　而 白，　　　洁 又 亮，

| 3 — 5 | 5 6 7 | 1̇ — — | 1̇ — — |

向　　我 快乐地 摇　　　晃。

| 2̇· 5 5 | 7 6 5 | 3 — 5 | 1̇ — — |

白雪般的 花儿，愿 你　 芬 芳，

| 6 — 1̇ | 2̇ — 1̇ | 7 — — | 5 — — |

永　　远 开 花 生　　　长。

```
3 - 5 | 2̇ - - | 1̇ - 5 | 4 - - |
雪   绒 花，    雪   绒 花，

             渐慢
3 - 5 | 5 6 7 | 1̇ - - | 1̇ - 0 ‖
永 远 祝 福 我 家              乡。
```

(4)《蜗牛与黄鹂鸟》

蜗牛与黄鹂鸟

陈弘文 词
林建昌 曲

1=E 2/4
中速

```
5 5 5 | 5 3 5 | 1 6 5 | 5 5 5 5 3 2 | 1 3 2 |
阿 门 阿 前 一 棵 葡 萄 树，   阿 嫩 阿 嫩 绿 地 刚 发 芽，

2· 3 5 5 | 3 3 2 1 1 | 2· 3 1 1 6 | 5 6 5 |
蜗 牛 背 着 那 重 重 的 壳 呀，一 步 一 步 地 往 上 爬。

5 5 5 | 5 3 5 | 1 6 5 | 5 5 5 5 3 2 | 1 3 2 |
阿 树 阿 上 两 只 黄 鹂 鸟，   阿 嘻 阿 嘻 哈 哈 在 笑 它，

2· 3 5 5 | 3 3 2 1 1 | 2· 3 1 1 6 | 5 6 5 | 5 5 5 5 3 2 |
葡 萄 成 熟 还 早 得 很 哪，现 在 上 来 干 什 么？ 阿 黄 阿 黄 鹂 儿

1 6 5 5 6 | 1 2 1 2 | 3 2 | 1 - | 1 - ‖
不 要 笑,等 我 爬 上 它 就 成 熟    了。
```

2. 用下面的几段歌词，自选创编一首一段体的幼儿歌曲。

(1)《大象》（思达词）

牙齿白灿灿，耳朵像把扇，鼻子卷香蕉，行动实在慢。

(2)《小猪》（张弓词）

　　　　小猪噜噜，肚子突突，脸蛋嘟嘟。扇着耳朵傻乎乎，睡起觉来呼噜噜。

(3)《糖甜甜》（福建民歌）

　　　　糖甜甜、橘圆圆，放花炮，过新年。

　　　　年过十五元宵散，八月十五再团圆。

3. 根据下面几段歌词，自选创编一首二段体的幼儿歌曲。

(1)《读春天》（王典词）

　　　　春天是一首小诗，燕子读：春天是温暖的！蝴蝶读：春天是美丽的！蜜蜂读：春天是甜蜜的！

(2)《你我他》（卓萍词）

　　　　圆圆的脑袋瓜，黑黑的眼睛大，高高的鼻子下，小小的红嘴巴，白白的要数牙，红红的小脸，美美的像朵花，乖乖的你我他！

4. 自选歌词，试写一首三段体结构的幼儿歌曲。（此题选做）

第七章
中国民间传统旋律发展手法的赏析与借鉴

 目标导航

> 通过对多首中国民间传统的音乐赏析，对中国五声民族调式有所认识和感受，学习并借鉴中国传统音乐创编手法，激发学生的创编热情、开阔幼儿歌曲的编写视野、拓展幼儿歌曲的创编思路。

第一节 中国民间传统音乐的调式调性

通过对传统民间音乐的研究，运用其自身的音乐特征进行创编，不仅能吸收生动的地方音乐语汇，感悟其中的音乐风格和浓烈的生活气息而且也从中能够了解到民间音乐的思维特点，以及美学取向，对继承民间音乐艺术的传承和发展都具有重要的意义。运用我国民间音乐素材对幼儿歌曲进行的创编，是学前教育专业学生学习儿歌创编的重要手段之一。在欣赏和练习的实践中，积累了一定的经验，为今后在幼儿园工作实践中对音乐欣赏曲目的选择，对儿歌的编选与创作打下坚实的基础。

一、民族调式调性

在进行幼儿歌曲的创编与分析，民族调式的运用是其最重要的条件。民族调式是从音乐作品的旋律与和声中所用的高低不同的音归纳出来的音列，这些音互相联系并保持着一定的倾向性，民族调式的应用准确关系到幼儿歌曲的地域风格、音乐形象的表现。

调性则是调式的中心音（主音）的音高。调式和调性的转换和对比，是体现气氛、色彩、情绪和形象变化的重要手段。

1. 五声调式

五声调式就是由五个音构成的调式。五声调式广泛存在于中国古代和民间音乐中，并且在这个基础上形成了中国民族调式的各种变化和完整的音乐理论体系，因此，尽管在许多国家和地区的传统音乐中都可见到五声调式，它还是常被称为"中国调式"或"民族调式"。五声调式是以纯五度的音程关系来排列的，是由五个音所构成的调式的。由于这种调式是我国特有的，也可以称为民族调式。这五个音的名称分别如下：

按照音的高低排列，音阶的形态为：

<p align="center">1　2　3　5　6
宫　商　角　徵　羽</p>

2. 五声调式的特点与种类

(1)五声调式的特点。

① 缺少半音和三整音这类音程的音响听觉，显得缺乏尖锐倾向，宫角之间形成五声调式中唯一的大三度（小六度）。

② 以大二度和小三度所构成的"三音组"是五声调式旋律进行中的基础音调（2 3 5）。

③ 从七声音阶看，羽—宫，角—徵是小三度，对五声音阶来说它们是音阶中相邻的级进关系，即五声式级进，成为五声音调的显著特点。

(2)五声调式的种类。

在五声音阶里，每一个音都可以成为主音，以宫为主音的叫宫调式；以角为主音的叫角调式，其他依次类推。

① 调式（宫调式）1 2 3 5 6 【1主音】。

例7-1 《无锡景》

<p align="center">无 锡 景</p>

$1=C$ $\frac{2}{4}$

| 6 6 5　6 2 | 1 2 1 6 5 | 6 1 1 1 6 5 6 | 1 — |
|我 有 么 一 段 情　　呀，| |唱拨拉①诸　公　听，| |

| 1 1　2 | 3·2　3 0 2 | 1 3　2 1 | 6·1　5 |
|诸 公　各 位　静（呀）静 静 心（呀）| | | |

| 6 1 6 5 3 | 1 1　2 | 6·1　5 | 6 1 6 5 3 |
|让 我（么）唱 一 支 无 锡 景（呀），| | | |

| 5 5　6·1 | 5 6 5 3 2 | 3 5 5　5 6 2 | 3 5 3 2 1 ‖ |
|细 细（那个）到 到 么 唱拨拉诸 公 听（呀）。| | | |

———
① "唱拨拉"即唱给。

在江苏无锡的一个茶亭里，游客面对着万顷碧波，小憩品茶，一位少女在一把二胡的伴奏下唱着"我有一段情，唱拨拉诸公听……"优雅清脆的歌声为游客们助兴，也为迷人的太湖胜景增添美色。

② 调式（商调式）2 3 5 6 i　【2主音】。

例7-2　《绣荷包》

绣 荷 包

1=♭A 2/4

| 2̇ 2̇ 5̇ 6̇ | ♯1/2̇ — | 5̇ 2̇ 3̇ 2̇ i 6 | 5 — |

初一到十五，　　　　十五的月儿高，

| 6 2̇ 5̇ | 2̇ 3̇ i 6 5 | i i 6 5 6 3 | ♯1/2̇ — ‖

那春风摆动，杨（呀）杨柳梢。

荷包是女子为心上人制作的感情信物，绣荷包时她们始终沉浸在对情人的思念之中。流传于安徽一带的民间歌舞曲，表演时手拿花鼓小锣，配以简单的动作，边唱边舞。

③ 调式（角调式）3 5 6 i 2̇　【3主音】。

例7-3　《江苏民歌》

江 苏 民 歌

1=C 2/4

| 3 3　　5 | 5 i 2̇ i 2̇ i | 6 6 i 6 5 | 6 5 3 · |

| i i　　6 | i 3 6 | 6 5 6 5 6 5 3 | 3 — ‖

这是典型的以角音作为主音的角调式，还有《马灯调》《五头赶车》等歌曲。

④ 调式（徵调式）5 6 i 2̇ 3̇　【5主音】。

例7-4　《小白菜》

小 白 菜

1=F 5/4 4/4

| 5 3 3 2 — | 5 5 3 3 2 1 — | 1 3 2 6̣ — |

小白菜呀　　　地里黄，　　　三两岁呀

```
2  1  7̇ 6̇ 5̇  -  |  6̇  1̇ 6̇ 5̇  -  |  6̇ 2̇ 1̇ 6̇ 5̇  -  ‖
没  了  娘  呀。        亲  娘  呀,            亲  娘  呀!
```

这是一首在河北和我国北方流传极广,家喻户晓的优秀传统民歌。它以非常简约的音乐素材和洗炼的艺术手法,塑造了一个天真的农村贫苦幼女的形象。歌剧《白毛女》中著名的《北风吹》就是以它为素材改编而成的。

⑤ 调式（羽调式）6̣ 1 2 3 5 【6主音】。

例7-5 《采花》

采 花

$1=\flat E$ $\frac{2}{4}$

```
2  1   2  |  3· 5 3 6  |  2  1   2  |  3 1̇2̇ 3  |  3 5  6  1̇  |
6   5 3  |  6 3 2  |  1  1 2 3 5  |  3  2 1  |  6̣ 1  6̣ 1  | 6̣  -  ‖
```

流传于四川南坪的传统小调,歌词用朴素的语言,把一年中每个月开什么花作了叙述,使人们从中得到不少生产和生活的知识。在国内革命战争时期,这首小调曾被填上新词,名为《盼红军》。

盼 红 军

$1=F$ $\frac{2}{4}$

四川民歌

```
2  1  | 1 2 | 3· 5 3 6 | 2  1 | 1 2  3 1̇2̇ 3 6̇ | 3 5  6  1̇  | 6   5 3 |
1.正  月   里  采  花   无 哟   花   采,         采  花   人   盼   着
2.三  月   里  桃  花   红 哟   似   海,         四  月   间   红   军
3.七  月   里  谷  米   黄 哟   金   金,         造  好   了   米   酒
4.九  月   里  菊  花   抱 哟   在   怀,         红  军   来   了
5.青  枝   绿  叶   迎   哟   风   摆,          红  军   来   了
```

```
6 3 | 2 3 | 1  1 2 3 5 | 3  2 1 | 6̣ 1 | 6̣ 1 | 6  - | 6  - ‖
红 哟  军  来,  采  花  人   盼  着   红 哟  军   来。
就 哟  要  来,  四  月  间    红  军   就 哟  要   来。
等 哟  红  军,  造  好  了    米  酒   等 哟  红   军。
给 哟  他  戴,  红  军  来    鲜  花   给 哟  他   戴。
鲜 哟  花  开,  红  军  来    鲜  花   遍 哟  地   开。
```

以下三首作品都是各地方的民歌,具有典型的五声调式的代表性。

例7-6 《蛤蟆调》

蛤 蟆 调

1=F 2/4

选自磁带《开心果》

（曲谱略）

歌词：
欢欢 喜喜 上山 崖,
东奔 西跑 下山 岗,
蛤蟆 身上 有疙 瘩,
青蛙 肚皮 白又 白,
两只 眼睛 多可 爱,
四条 长腿 真好 看,

呱 呱 呱, 看见 一只 小蛤 蟆, 哎哟 妈妈 呀。
呱 呱 呱, 看见 一只 小青 蛙, 哎哟 妈妈 呀。
呱 呱 呱, 比那 天上 星星 多, 哎哟 妈妈 呀。
呱 呱 呱, 好似 绸缎 和绫 罗, 哎哟 妈妈 呀。
呱 呱 呱, 好似 金豆 亮晶 晶, 哎哟 妈妈 呀。
呱 呱 呱, 好似 四柱 擎屋 顶, 哎哟 妈妈 呀。

全曲共8小节,方整性的两句式,只出现了"5612"四个音,乐曲为徵调式,第一句落在属音"2"上,第二句则落在徵音"5"上,乐曲中多见"52"的主属支撑。

例7-7 《多幸福》

多 幸 福

1=C 2/4

西藏民歌

（曲谱略）

歌词：
我们 聚集在 一 起, 查呀 羊卓 啦。 亲亲 热热
在 一起, 一呀 二呀 三 三 唢呐 铃铃 铃,

| 2 6̣ 2 | 2 — | 6̣ 1 2 3 | 6 5 3 | 2 6̣ 2 | 2 — ‖
喇叭嘟　　嘟。　　多么快　乐，　多么幸　福。

此曲是西藏民歌，旋律带有典型的藏族音乐风格，节奏明快，舞蹈性强。全曲共16小节，方整性四句式，五声调式旋律，最后落在"**2**"音上面，为典型的商调式。

例7-8　《歌唱春天》

歌唱春天

1=♭B　4/4

东北民歌

| 1̇ 6 5 6 6 1̇ 6 5 6 | 1̇ 6 5 6 6 1̇ 6 5 3 | 1̇ 1̇ 1̇ 5 6 1̇ 6 5 3 |
嘿啦啦啦啦嘿啦啦啦，嘿啦啦啦啦嘿啦啦啦，天空出彩霞　　呀，

| 3 3 5 1 2 3 2 1 6̣ | 1 1 1 2 3·2 3 | 1̇ 1̇ 1̇ 1̇ 5 6·5 3 |
地上开红花　　呀，树上小鸟叫　呀，我们大家一起来　呀，

| 1̇ 1̇ 1̇ 1̇ 1̇ 5 6 5 | 3 3 3 3 5 1 2·1 6̣ | 1̇ 6 5 6 6 1̇ 6 5 6 |
大家来一起　拍手笑，唱出一个春天来　呀。嘿啦啦啦啦嘿啦啦啦，

| 1̇ 6 5 6 6 1̇ 6 5 3 | 1̇ 1̇ 1̇ 5 6 5 3 5 | 6 6 5 3 5 1̇ 5 |
嘿啦啦啦啦嘿啦啦啦。我们 大家 一齐 来呀，唱出　一个春天

| 6 5 6 1̇ 5 6 — ‖
来那个依呀嗨。

全曲共13小节，非方整性的三句式，五声调式旋律，三个乐句都落在"**6**"音上，所以这首乐曲是典型的羽调式。

下面这首作品是新创作的幼儿歌曲，也具有典型的民族民间音乐风格。

例7-9 《圆圆和弯弯》

圆圆与弯弯

1=C 4/4

曾家星 词
姚 明 曲

（乐谱略）

全曲共8小节，方整性四句式，典型五声调式音阶，四句分别落在了不同的音级上，最后落在"6"音上面，为羽调式。

课堂练习

1. 以C宫调式五声音阶D商、E角、G徵、A羽为例。在五线谱上请写出D宫调式和F宫调式五声音阶。

2. 请在五线谱上写出E羽调式和F商调式五声音阶。

3. 指出下列旋律属于哪个民族风格（谱例）。

（乐谱略）

4. 指出西洋大、小调中G大调和e小调分别对应于民族调式的：_____调式和_____调式。

第二节 欣赏几种中国传统民间音乐常见的旋律发展手法

一、"鱼咬尾"（承递式）

在众多传统民间音乐的旋律发展手法中，最具有特殊意义的就是以"鱼咬尾"为代表的承递式的发展手法，因为在幼儿歌曲中借鉴此种手法编曲最为常见。

"鱼咬尾"是指前一句旋律的结束音和下一句旋律的第一个音相同的结构，也叫顶针、连环扣，是中国传统音乐的一种结构形式。

"鱼咬尾"是民间音乐常见手法之一。

例7-10 《春江花月夜》

春江花月夜

1=G 2/4

古　曲
王　健填词

| 6 6 i 26 | 5　5·6 | 5 5 6 i2 | 3 — | 3 23 5 35 | 6·i 2·3 |

江楼上独凭　栏，　听钟鼓声　传，　袅袅娜娜散　入那

| i 23 2i6 | 5　5·i | 6i2 6i52 | 3 — | 3 6i 5632 | 2 — |

落霞斑　斓，一江春水缓缓　流，　田野俏无　人，

| 3·5 6561 | 232 1231 | 2 — | 2 — | ³2 — | 2 2 3532 |

惟有渐渐袭来淡淡的薄雾轻　烟。　　　　　看，　月上东

| i 1265 | i·3 2·3 | 235 3532 | i·3 2·3 | i·3 2·3 |

山，　天宇　云开雾散，云开雾散，光辉照山　川。千点万点,千点万

| i 23 2i6 | 5　5·6 | 3 5 6 i | 5 5 i 2 | 6·i 5 4 | 3·2 i 3 |

点,洒在江　面，　恰似银　鳞闪　闪，惊起了江　滩　一只宿

| 2 — | 3 6 i 5653 | 232 1231 | 2 — | 3 — 3 | 3535 |

雁，　扑楞楞飞过了　对面的杨柳　岸。　听，　　清风

第七章 中国民间传统旋律发展手法的赏析与借鉴

```
2̇  2 | 3  6·1̇  5  5·1̇ | 6 1̇ 2̇  6 1̇ 5 2̇  3  -  | 3 6 1̇  5 6 5 3 |
吹 来，竹 枝 儿 摇， 摇 得 花 影 零  乱，     幽 香 飘

2  -  | 2 3 5  3 5 3 2 | 1̇·3̇ 2̇·3̇ | 1̇·3̇ 2̇·3̇ | 1̇  5 6 1̇ | 2  -  |
散，      何 人 吹 弄 笛 声 箫 声 箫 声 笛 声 和 着 渔 歌，

2 3 5  3 5 3 2 | 1̇  -  | 1̇ 1̇ 1̇ 2̇ 3̇ | 6  -  | 6 6  1̇ 5 | 3·3  3 5 |
自 在 悠  然，     矣 乃 韵  远，      飘 香 那  水 云 深 处，

3·3  3 5 | 6·1̇  2̇·3̇ | 1̇ 2̇ 3̇  2̇ 1̇ 6 | 5  5·6  5 5  6 1̇ 2̇ | 3  -  |
芦 荻 岸 边，惟 有  渔 火 点  点，    伴 着 人 儿 安  眠，

3 6 1̇  5 6 5 3 | 2ᵛ 3 2  1 2 3 1 | 2  -  | 2  -  ‖
春 江 花 月  夜，怎 不 叫 人 流  连……
```

该乐曲每一句的尾音，就是下一句的开头音，曲调委婉，感情细腻；乐句之间环环相接，连绵不绝，<u>巧妙细腻的配器</u>，<u>丝丝入扣的演奏</u>，形象地描绘了月夜春江的迷人景色，尽情赞颂江南水乡的风姿异态。全曲就像一幅工笔精细、色彩柔和、清丽淡雅的山水长卷，引人入胜。

除了一音接一音的手法外，还可以通过若干的片段来重复，也是这类手法的体现。

例7-11 《彩云追月》

彩云追月

1=F 4/4

广东民歌

```
(3·  2 4 3  1 | 1 6̣·  6̣  - | 3·  1 2 2  1 | 1  -  -  - )
```

```
‖: 5·  6̣ 1 2 3 5 | 6  -  -  - | 6 1  6 5 3 5 | 6 1  6 5 3 5 |
   站 在 海 沙 滩，              翘 首 遥 望， 情 思 绵 绵，
   明 月 照 窗 前，              一 样 的 情 思，一 样 的 离 愁，

6 1  6 5 3 5 6 | 3  -  -  - | 3 5  3 2 1 2 | 3 5  3 2 1 2 |
何 日 你 才 能 回  还？          波 涛 滚 滚， 绵 延 无 边，
月 缺 尚 能 复  原。            日 复 一 日， 年 复 一 年，
```

| 3 5 　 3 　 2 1 5̣ 6̣ | 1 — — — | 1 2 　 3 6̂5 3 3 | 6̇ 1 　 5 6· 　 6 |

我的　相思泪已　干。　　　　　　　亲人　啊亲人你　可　听见　我
一海　相隔难相　见。　　　　　　　亲人　啊亲人我　在　盼

| 1̇ 5 　 7 6 　 5 6̂5 | 5̣3 — — — | 2 3 　 5 2 3· 　 5 | 5 3 　 2 1 6̣ — |

轻声　在呼　唤，　　　　　　　门前　小树　已　成　绿荫，
盼望　相见的　明　天，　　　鸟儿　倦飞　也　知　返，

1.
| 6 5 5 4　 3·5 2 3 2 | 1 — — — ‖ (6 0 1̇ 5 0 6 6 | 5 0 5 3· 　3 |

何日　相聚　在　堂　前。
盼望　亲人　重　回

| 3̇ 2 6 　 6 1̇ 2 | 1̇ — — —) ‖ 1 — — — ‖ 1 — — — ‖

　　　　　　　　　　　　还。　　　　　　前。　　D.S.

| (5 6 5 2 2 　 3 1 | 2 5̣ 1 0) ‖

乐曲以富有民族色彩的五声性旋律，上五度的自由模进，主要是运用了鱼咬尾和严格重复的手法，使得旋律布局紧密，形象地描绘了浩瀚夜空的迷人景色。

例7-12 《化妆》

化　妆
领唱、合唱（节选）

1=C 2/4

李明灯　词
熊承敏　曲

天真、活泼地

| 3 3 　 1 0 | 3 3 　 1 0 | 3 1 　 3 4 | 5 — | 5 6 　 5 0 | (0 5 5 6 5) |

我　给　大　树　化　个　妆，　　　　绿头　发

| 4 3 　 2 0 | (0 2 2 4 2) | 2 4 　 3 1 | 2 — | 3 1 　 3 1 |

绿衣　裳　　　　　　　绿衣　裳　大树　穿　上

| 3 1 | 3 7 | 6 - | 6 7 i 6 | 5 0 i 0 | 5 4 3 2 | 1 - |
| 真 漂 | 亮， | 大树 穿上 | 绿叶 | 真 漂 | 亮。 |

0 6 6 6	0 5 5 5	X X X X	X· X X 0	X X X 0	X X X 0
0 4 4 4	0 3 3 3				
啦啦啦啦	啦啦啦啦	我给 天空	化个 妆，	蓝丝 带、	蓝脸 庞，

X· X X X	X X X 0	0 6 6 6	0 5 5 5
		0 4 4 4	0 3 3 3
太阳 见了	喜洋 洋。	啦啦啦啦	啦啦啦啦

该曲采用了鱼咬尾手法，用以表现儿童热爱自然，提倡环保，向往美好生活的画面。

例7-13 《大熊猫》

大 熊 猫

1=C 2/4

吴春琴 词
马 成 曲

承递

| 3 4 5 0 | 3 4 5 0 | 6 3 4 5 - | 6 3 0 4 |
| 大熊 猫 | 多可 爱， | 多可 爱， | 黑黑 的 |

承递

| 5 0 5 0 | 4 3 1 2 0 | 4 3 0 1 | 2 0 2 0 |
| 墨镜 | 带起 来， | 爱吃 那 | 竹笋 |

承递

| 2 3 5 4 | 3 - | 2 5 0 4 | 3 0 3 0 | 2 3 0 2 | 1 0 ‖ |
| 和青 菜， | | 走起 那 | 路来 | 摇摇 摆 | 摆。 |

乐曲是四乐句的方整性乐段，每一句的开头四个音即是前一乐句的结尾四个音作了简单的节奏变化，使全曲发展顺畅自然，保持了较高的统一性，让旋律环环相扣，主题贯穿全曲。

例7-14 《渔光曲》

渔 曲

1=C 4/4

安 娥 词曲

| 1 - - 5 | 2 - - 5 | 5 - - 3 | 2 - - - |
云　　儿　飘　　在　海　　　　空，

| 3 - - 2 | 6 - - 2 | 1 - - 6 | 5 - - - |
鱼　　儿　藏　　在　水　　　　中，

| 6 - - 5 | 1 - 1 6 | 5 - - 35 | 6 - - - |
早　晨　太　阳　里　晒　渔　网，

| 5 - - 3 | 6 - 6 3 | 2 - - 5 | 1 - - 0 ‖
迎　　面　吹　过　来　大　海　风。

旋律连续运用了四、五度音程跳进及八度大跳，这种大幅度起伏的旋律形成大海辽阔宽广和海浪翻腾之感。

这是运用"大咬尾"的手法，使歌曲亲切流畅、更富有民族风味。

二、镜式旋律（倒影式）

民间传统的"镜式"旋律意指照镜子里外对置的形象，也是旋律创编重要手法之一。

镜式旋律即将原型曲调倒过来对置重复一次。

例7-15 《四季合唱套曲——夏夜》

四季合唱套曲——夏夜

1=♭B 3/4

| 5 - - | 1 2 3 | 3 - - | 3 - 2 1 | 5 - - |
萤　　　火　虫，　　　　　忙　不　停，

当代作曲家石夫根据哈萨克民歌创编的《牧童之歌》中间部分。

例7-16 《牧童之歌》

牧童之歌

$1=F \quad \frac{2}{4}$

```
 a              a              b              b
3 4  5· 6 | 5 4  3· 2 | 1 2  3· 4 | 3 2  1· 7 |
骑上 骏马 扬起 鞭，  赶上 牛羊 下河 滩，

       c                        c
6· 7· 1 2 | 3   3  | 1 1  7· 5 | 6·   — ‖
唱上 一支 歌  呀，  心花 开   放。
```

此旋律既进行了对置，又将材料进行了统一，波澜起伏的旋律线，配合着歌词生动的形象，极富童趣，是较为自由的反向模进。

例7-17 《小老鼠上灯台》

小老鼠上灯台

童　谣
熊承敏　编曲

$1=C \quad \frac{2}{4}$

```
1    3    | 2·   3 5 | 3    2    0   |
下   不     来   呀叫  奶    奶

5    3    | 2·   3 1 | 3    2    —   |
叫   奶     奶   呀抱  猫    来

6 6  6 6  | 5    3 2 | 1·    2  | 1    0  ‖
叽里 咕噜  滚    下    来。
```

这首三言体的儿歌内容浅显，此处的"镜式旋律"表现出小老鼠在灯台上下不来，犹豫不决、内心发怵的样子，接着旋律从高到低进行，表现小老鼠从灯台上滚下来的情景。

当代作曲家罗忠镕有一首钢琴曲《涉江采芙蓉》就是采用的这种手法，在全曲的二分之一处，正好是镜式旋律逆行。

例7-18 《春江花月夜》第九段（欸乃归舟）

春江花月夜

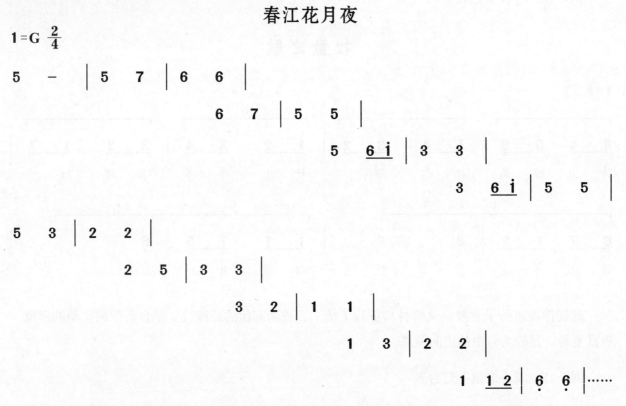

这是全曲的高潮段落，旋律由慢而快，由弱而强，乐器由少而多，这经典的旋律写作手法使得曲调紧凑有力，鱼咬尾与镜式旋律巧妙结合的旋律更是激动人心，音乐描绘小船向归途划去时欢乐的声浪响彻江面，达到了情绪的顶峰。

这段音乐可用在幼儿集体游戏活动中，具有戏剧性，能收到很好的效果。

三、"倒金字塔"（对比式）

音乐对比手法主要有节拍、节奏、音区、调式、调性、乐句长短等。在中国民间音乐中，对比式发展手法最常见的有"倒金字塔"手法。

例7-19 《金蛇狂舞》

金蛇狂舞
变龙灯

聂　耳 编曲
颂　今 填词

活泼 欢快

（乐谱略）

新春 到呀

第七章　中国民间传统旋律发展手法的赏析与借鉴

```
5 5  2 | 2 5  4 4 | 6 1  2 | 4 2  2 4 | 5  5 6 | 1  6 1 |
新春 到， 正月 十五 闹元 宵， 男女 老  少  喜洋 洋 来在

1 6  5 | 5 6  5 4 | 2  2 5 | 5 2  4 3 | 2 1 2 4 4 | 6 1  2 4 |
大街 上， 齐把 龙灯 瞧， 哎嗨 齐把 龙灯 瞧，快看那 龙灯 要得

2 1 6 1  5 | (6 6  5) | 5 6  5 6 | 5 4  5 | 1 2  1 2 | 5 6  1 |
多 热 闹！         二龙 戏珠 云里 跃， 九曲 连环 上下 绕，

5 6  5 6 | 1 6  5 | 1 2  1 2 | 5 6  1 | 5 6  5 4 | 5 | 1 2 |
龙尾 追着 龙头 跑， 翻江 倒海 起春 潮。 鞭炮 噼里 啪， 锣鼓

5 6  1 | 5 6  5 | 1 2  1 | 5 6  5 | 1 2  1 | 5 5  1 1 |
咚咚 敲。 老头 乐， 婆婆 笑， 姑娘 唱， 娃儿 跳， 咚 锵锵

5 5  1 1 | 5 5  1 5 | 1 5  1 5 | 1  1 | 1 | (1· 1 1 |
咚 锵锵 咚 锵咚 锵咚 锵咚 锵 锵 锵 锵！

0 1  1 ‖: 5 5  4 4 | 5 5  2 | 2 5  4 4 | 6 1  2 | 4 2  2 4 |
       要得 好呀 要得 妙， 龙灯 师傅 本领 高， 金龙 腾

5  5 6 | 1  6 1 | 1 6  5 | 5 6  5 4 | 2  2 5 | 5 2  4 3 |
飞 万盏 灯 火 齐闪 耀， 人人 心欢 笑 哎嗨 人人 心欢

2 1 2 4 4 | 6 1  2 4 | 4 6  5 | 5 - | 6 6  5 0 ‖
笑,愿 龙子 龙孙 新年 步步 高！        步步 高！
```

1934年聂耳根据民间乐曲《倒八板》整理改编，特别采用了"螺蛳结顶"的旋法，上下句对答呼应，句幅逐层减缩，情绪逐步高涨，达到全曲高潮。

可见，在《金蛇狂舞》音乐片段中，对比因素有节拍、节奏对比、音区对比、乐句长短对比，这么丰富的音乐语言应该在幼儿活动中好好借鉴。如儿童常见的"击鼓传花"游戏。

例7-20 《金蛇狂舞》

金蛇狂舞
（击鼓传花）

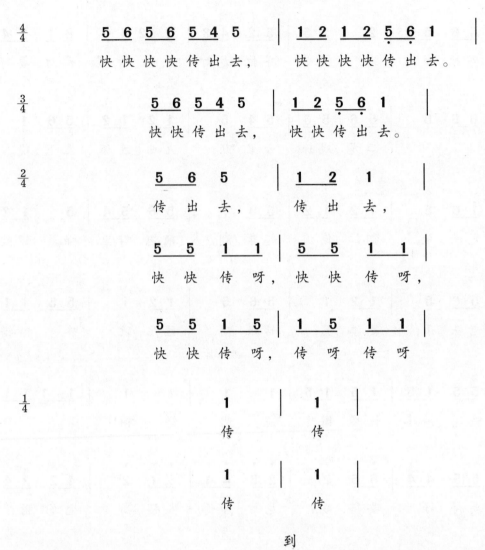

当然也可将"金字塔"正过来，好比一个人聚集了一群人。这是我国锣鼓点的特点，分析作品可看出，重音移位导致节拍的对比、节奏的对比，句幅长短对比，音区高低的对比。还可以让幼儿将其正、倒连续唱。

将钢琴独奏《翻身的日子》片段进行模仿改编，并填上词。

$\frac{4}{4}$ 1 2 1 2 1 6 5 | 4 5 4 5 2 4 5 |

$\frac{3}{4}$

$\frac{2}{4}$

$\frac{1}{4}$

以上各种手法，为我们的创编提供了很多思路，但创编的价值在于对生活的理解和升华。实践证明，充满激情涌流出来的旋律，要比机械搬用写作手法得来的曲调更有生命力和感染力。因此，我们应借鉴民间更多的创编手法，大胆地、灵活地创造性运用到幼儿园实际教学中。

1. 分析下列歌曲中运用的调式及作曲手法。

(1)《快乐的音乐会》

快乐的音乐会

马 华 词
潘振声 曲

(2)《我是草原小骑手》

我是草原小骑手

刘雅华 词
汪景仁 曲

$1=\flat E$ $\frac{2}{4}$

(6 3 | 6̲ 6̲ 1̇ | 1 2̲ 5̲ | 3̲ 3̲ 6̇ | 2̲ 2̲ 2̲ 3̲ |

5̲ 6̲ 7 | 6 — | 6 0) | 6 3 | 6̲ 6̲ 3̲
　　　　　　　　　　　　　　　　我　是　草原

5̲ 6̲ 7 | 6 6 | 3̲ 3̲ 6̲ 6̲ | 6̲· 1̲ 2 | 3· 5 |
小　骑　手　呀，牧马鞭子　拿在　手

3 — | 6 3 | 6̲ 6̲ 3̲ | 5̲ 6̲ 7 | 6 6 |
呀，　　马 儿　帮 我　向　前 飞　呀，

3̲ 3̲ 6̲ 6̲ | 6̲· 1̲ | 6̲· 1̲ | 6̇ — | 2· 6̲ | 1̲ 2̲ 3̲ 3̲ |
风儿在我　身 边　吼　呀，　啊 哈　啊哈嗬咿

5·̲ 3̲ | 6̲ 1̲ 1̲ | 2̲ 2̲ 3̲ 3̲ | 5̲ 6̲ 7 | 6 — | 6 0 ‖
啊 哈 嗬嗬咿，我是草原　小　骑　手　　呀。

2. 将下列乐汇使用"鱼咬尾"的方式发展成一首小曲。

$1=G$ $\frac{2}{4}$

3　3̲ 5̲ | 6̲ 5̲ 6 |

3. 自选歌词，创编一首带有"鱼咬尾"手法的幼儿歌曲。

4. 模仿《牧童之歌》，创编一首"镜式旋律"手法的《照镜子》儿歌。

5. 自编唱词，创编一首"倒金字塔"手法的游戏歌曲。

第八章
幼儿歌曲前奏、间奏、尾声的赏析与创编

(1) 分析了解前奏、间奏、尾奏在幼儿歌曲中的作用,掌握创编技巧。
(2) 能为幼儿歌曲合理地编配前奏、间奏、尾奏。
(3) 培养良好的幼儿歌曲听觉判断能力,提高对幼儿歌曲总体布局把握的素养。

幼儿歌曲的前奏、间奏和尾奏同歌曲的主体部分构成了一个有机的整体,它们分别在歌曲主体出现之前、停顿之间,以及结束之后,起到了引出、连接、补充和丰富幼儿歌曲色彩的作用。

创编一个好的儿歌前奏、间奏和尾奏,可以使儿歌的形象更加完美、生动,主题更加鲜明突出,充分展现创编者的思想和意图,为塑造幼儿歌曲艺术形象增添色彩。

第一节 幼儿歌曲的前奏

前奏即儿歌的主体部分出现之前的音乐片断,又称为"引子"。它是儿歌的预备部分,其作用在于预示儿歌的意境、情绪、风格、艺术形象,除在音高、节奏等方面给孩子们以准确的提示外,更重要的还在于引导孩子们进入情绪的酝酿和准备,同时给听众在思想上必要的暗示和启发,使其有准备地欣赏儿歌。

前奏的材料一般源于儿歌的开头、结尾或儿歌中有特点的旋律片断。但是,也有一些儿歌的前奏与歌曲的旋律并无直接的关系,只是在调式、节奏、情绪方面的提示,在某一方面与音乐主题有着内在的联系等。根据前奏的创编特点,大致可以将其归纳为以下几种类型。

一、主题性前奏

主题性前奏源于儿歌主题音乐中的一部分,是儿歌主题乐句,是动机的先现或演变而构成的前奏。

1. 根据儿歌第一乐句发展演变而创作的前奏

例8-1 《金孔雀》

金孔雀

1=D 2/4

卢云生、张东辉 词
李　家　伟 曲

活泼、欢快　傣族儿歌风

（5 1 1 1 1 56｜5 3 6｜5 6 5 6 1｜1 -｜1 3 5 5 3 5｜1 3 5 5 3 5）

5 1 1 56｜5 3 5 3 1｜5· 1 3 1｜3 5 6 5｜5 1 1 56｜
金孔 雀呀 金孔 雀，　百 鸟 里面 传美 名，　一束 花枝

5 3 5 3 1｜5· 1 5 3 5｜3 1 1｜1 4 6 4｜6 1 6｜
头上 戴，　身 上 披着 五彩 云。　展翅 飞万 里，

歌曲的前奏由第一乐句演变而来，一开始就具有傣族风格的欢乐优雅的音调。

例8-2 《我是一个小画家》

我是一个小画家

1=F 2/4

刘光复 词
钟立民 曲

（5 7 1｜2 3 1｜5 3 5 1｜2 2 3｜1 1 1｜

1 0）｜5 7 1｜2 3 1｜5 3 5 1｜2 3 2｜
　　　我是 一个 小画 家，　一支 画笔 手中 拿，

3 3｜2 1 2｜5 1 2 3｜1 -‖
红 黄　蓝白 黑　都听 我的 话。

歌曲的前奏与主题前半部分相同，后半部分稍作加工，使前奏具有烘托感。

2. 主题加花变奏演变而创编的前奏

例8-3 《小耗子变成米老鼠》

小耗子变成米老鼠

1=F 2/4

千 红 词
徐邦杰 曲

(2 2 3 5 5 | 3 5 3 2 1 1 | 2 2 3 2 3 2 5 | 1 i i i 0)

‖: 3 6 5 | 3 6 5 | 3 3 2 1 2 3 | 2 2 (6 1 2) |

1. 小 耗 子， 看 电 视， 看 得 鼻 子 酸 哪，
2. 又 不 馋， 又 不 懒， 勤 劳 又 能 干 哪，
3. 小 耗 子， 决 心 大， 说 变 它 就 变 哪，

2 2 3 5 5 | 3 3 2 1 | 6 6 1 2 1 6 | 5 — :‖

看 看 人 家 米 老 鼠， 大 家 都 喜 欢。
我 要 变 个 米 老 鼠， 谁 能 不 喜 欢？
电 视 里 的 米 老 鼠，

儿歌的前奏采用了主题加花变奏的手法，形象生动地表现出小耗子改掉坏毛病变成米老鼠的决心。

3. 主题动机模进演变而创作的前奏

例8-4 《让我们荡起双桨》

让我们荡起双桨（片断）

1=♭E 2/4

乔 羽 词
刘 炽 曲

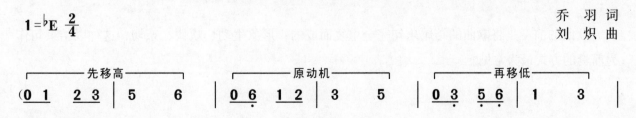

```
                                          ┌─── 原动机 ───┐
2 32 1 7 | 6  6 6 | 6 0 6 0 | (6) 6 1 2 | 3· 5 | 3 1 2 |
                                          让 我 们 荡   起   双

6 - | 0 1 2 3 | 5· 5 | 5 6 2 | 3 - | 3 3 5 |
桨,      小 船 儿 推   开   波 浪,      海 面
```

歌曲的前奏是采用主题核心动机不断模进而形成的,在这个动机的前后,旋律分别向上、向下进行了模进,表现出犹如船桨划动,泛起层层水波,小船在湖中荡漾的优雅意境。

二、歌尾性前奏

歌尾性前奏是采用儿歌结尾乐句部分,或者经过变奏后的结尾乐句而创编的前奏。

1. 直接运用结尾乐句而创编的前奏

例8-5 《小鸟小鸟》

小鸟小鸟

金 波词
刘 庄曲

1=G 6/8

稍快 欢悦、亲切地

```
(11 ‖: 6 6 6 4 6 | 5 6 5 4 3 4 5 | 6 5 | 4 0 5 4 3 0 4 3 | 2 3 2 1 7 2 1) 3 4 |
                                                                        1.春天
                                                                        2.爱春

5 0 1 2 3 0 2 1 | 6 0 7 1 5 0 3 4 | 5 1 2 3· 3 5 4 | 3· 1 3 2 | 3 4 |
里,有阳光,树林里,有花香,小   鸟小鸟你自   由 地飞翔;在田
天,爱阳光,爱湖 水,爱花香,小   鸟小鸟我的   好   朋友;让我

5 0 1 2 3 0 2 1 | 6 0 7 1 5 0 1 2 | 3 3 4 5 | 4 4 | 3· 1 2 1 | 1 1 |
野,在草地,在湖边,在山岗,小   鸟小鸟迎着春   天歌唱。 ⎫ 啦啦
们 一 起 飞 翔 歌唱,一   起飞翔一   起   歌唱。 ⎭
```

歌曲的前奏是将歌曲的结尾乐句完全重复而成的,形象生动、欢快、亲切,这种以结束句作为前奏的方式最为常见。

2. 由变奏后的结尾乐句而创编的前奏

例8-6 《小篱笆》

小 篱 笆

金 波 词
佚 名 曲

1=F 3/4

(5 - 5 | 5 - 6 | 4 - - | 3 - 3 |

5̇ 6̇ 5̇ 2 | 1 - -) | 5̇ 6̇ 5̇ | 1 - 3 |
　　　　　　　　　　　　　微 风 吹 进 个
　　　　　　　　　　　　　我 家 那

5 3 1 | 2 - - | 5 6 5 | 3 - 2 |
小 篱 笆， 把 春 天 送 到
小 篱 笆， 如 今 爬 上

1 2 6 | 5 - - | 5̇ 6̇ 5̇ | 5 - 3 | 6 5 6 |
我 的 家， 太 阳 出 来 天 气
牵 牛 花， 风 一 吹 来 它 一

3 - - | 2 3 5 | 3 - 2 | 2 - 6̇ 5̇ | 1 - - |
暖， 青 青 的 草 儿 发 嫩 芽。
摆， 好 像 那 美 丽 的 小 喇 叭。

儿歌的前奏是将结尾乐句加花变奏而成的，意境优美而不失儿童的活泼。

例8-7 《宝贵的时光在哪里》

宝贵的时光在哪里

龚爱书 词
严金萱 曲

1=F 2/4

稍快 活泼地

(5̇ 1 3 5 | 5̇ 1 3 5 | 6 5 6 | 5 3 | 2 2 | 1 0)

5 3 5 | 6 1̇ | 6 5 3 | 5· {1̇ 5 3 5 / 3 2 1 3} | 5 6 5 |
奔 流 的 小 河 我 问 你， 啊 啰 啰 啰 宝 贵 的

```
3  5  | 1  5̲ 3̲ | 2· {6/4  5̲ 3̲/3̲ 1̲  2/2} | 5  3̲ 5̲ | 6  i i |
时  光    在  哪  里?   啊  啰  啰  啰      小  河  轻 轻地

6  5̲ 6̲ | 5  3 | {2̲ 2̲/7̲ 7̲  5/2} | {2̲ 2̲/7̲ 7̲  5/2} | 6  5̲ 6̲ |
唱  起  歌,       在  这  里,      在  这  里,      时  光 和

5  3 | 2  2 | 1· {5̲/2̲  1̲ 1̲/5̲ 5̲  1/5̲} | {0  5̲/0̲ 3̲  i/3̲} ||
我  们   在  一  起。  啊  啰  啰  啰        啰  啰
```

歌曲的前奏是将结尾乐句加花变奏而成的,形象生动地表现钟表秒针走动的声音。

三、意境性前奏

意境性前奏是作者根据歌曲的内容和情绪,重新创作的旋律片断或节奏音型,这个旋律片断往往不直接取材于歌曲本身,但它能表达出歌曲的风格和意境,使前奏在歌曲中具有更为突出的前导意义。

1. 重新创作的前奏

例8-8 《摇篮曲》

摇 篮 曲

1=F 4/4

舒伯特 曲

```
(5  4̲3̲4̲2̲ 1̲ 3̲ 5 | 5  4̲3̲4̲2̲ 1̲ 3̲ 1)| 3  5  2̲·3̲ 4 | 3 3  2̲1̲7̲1̲  2  5̲ |
                                       睡  吧, 睡  吧, 我亲爱的 宝 贝。
```

歌曲的前奏运用恬静优美、微微起伏的旋律,好似摇篮在轻轻悠荡,一下子就把幼儿带进了安静、温馨的意境。

例8-9 《哆啦A梦》

哆啦A梦
《机器猫》主题曲

1=D 2/4

```
(1̲7̲6̲ 5̲6̲7̲ | 1̲7̲6̲ 5̲6̲7̲ | 1̲7̲6̲ 5̲6̲7̲ | 1̲7̲6̲ 5 0 | 2̲1̲7̲ 6̲7̲1̲ | 2̲1̲7̲ 6̲7̲1̲ |
```

第八章 幼儿歌曲前奏、间奏、尾声的赏析与创编

[乐谱：前奏部分含三连音旋律]

kon na ko to yi yi na
de ki ta ra yi yi na an na yu me kon na yu me yi pai a ru ke
do min na min na min na ka na te ku re ru
bu shi gi na po ke de

歌曲的前奏运用了三连音的级进重复，这是旋律中没有的新元素，在主题出现之前形象地表现了机器猫虚无缥缈的梦境，与主题连续的八分附点机器猫的音乐形象形成鲜明的对比。

2. 音型式前奏

例8-10 《两只小象》

两只小象

1=F 3/4

常 瑞 词
汪 玲 曲

活泼地

(1 3 3 1 5 1 | 1 3 3 1 5 1 | 1 5 5 1 5 3 | 1 5 1 —)

1 3 5 1 | 3 3 3 0 | 1 5 5 6 | 2 2 2 0 |
1.两只小 象 哟啰啰， 河边走 呀 哟啰啰，
2.就象一 对 哟啰啰， 好朋友 呀 哟啰啰，

3 1 3 1 | 6 6 6 0 | 2 5 2 | 3·2 | 1 1 1 0 ‖
扬起鼻 子 哟啰啰， 勾一勾 呀 哟啰啰！
见面握握手 哟啰啰， 见面握 握 手 哟啰啰！

歌曲的前奏运用八分音符的连续演奏，生动地表现出两只小象走路的形象。

179

第二节 间 奏

间奏又称"过门",是指歌声中间人声停止时,器乐演奏的音乐片断。间奏既可以增强音乐的动力、烘托音乐气氛、补充主旋律,又可以在乐曲之间的情绪变化及速度转换上起承上启下的作用。

间奏不是每首歌曲都必须有的。间奏的篇幅可长可短,可以在乐段和乐段之间,也可以在乐句和乐句之间,不同的间奏具有不同的功能。

一、乐段内的间奏

例8-11 《摘星星》

摘 星 星

1=D 2/4

王　莘 曲
杨黎群 词

| 3 5 | 3 2 | 3 - | (3 5 | 3 2 | 3 -) | 6 1 | 6 5 | 6 - |
| 天　　上　　星,　　　　　　　　　　　　　　　　亮　　晶　　晶, |

(6 1 | 6 5 | 6 -) | 5· 6 | 1 3 | 6 5 6 | 3 -
　　　　　　　　　　　　我　要　把　它　　摘　下　　来,

2· 1 | 2 3 | 2 3 | 6 5 | 3 - | 5· 6 | 1 3
送　给　盲　童　当　眼　睛。　　我　要　把　它

6 5 6 | 3 - | 2· 1 | 2 3 | 2 | 3 7 | 6 5 | 6 - ‖
摘　下　来,　　送　给　盲　童　当　眼　睛。

在这首歌曲中,作曲家通过重复前一乐句构成段落内的填充,作为乐曲的间奏,使其衔接自然流畅,强调并突出了主题,抓住了核心动机,充分地表现出幼儿纯洁美好、活泼开朗的性格。

二、乐段之间的间奏

例8-12 《让我们荡起双桨》

让我们荡起双桨

乔 羽 词
刘 炽 曲

稍快 优美、热情

```
 · 
6 33  3 3 | 6 3̇3̇ 3 3 | 6̇) 6̇  1 2 :‖ 6 — | 6 — ‖
              2.红 领 巾    风。
              3.做    完 了
```

此歌曲在乐段之间的间奏上添加了新的音乐素材，增强了音乐的对比性和新鲜感，使音乐更加丰富。

例8-13　《火车向着韶山跑》

火车向着韶山跑

<div align="right">张　秋　生　词
薄兰谷、程金之　曲</div>

1=E 2/4
p

```
5 — | 5 — | 5̇·5̇  5̇5̇ | 5̇5̇  5̇5̇ | 1̇1̇  1̇1̇ | 1̇1̇  1̇1̇ |
呜          轰隆 隆隆  隆隆 隆隆, 轰隆 隆隆  隆隆 隆隆,

5  6 | 5·  3 | 5  1̇ | 5 — | 4·  3 | 2  6 |
车  轮   飞,   汽 笛   叫,    火 车   向 着

5·6  3 2 | 3 — | 1·  7̣ | 6  6 | 6  5 6 | 2 — |
韶 山    跑。   穿 过   峻 岭   越 过 河,

5·5  5 6 | 5 4  3 2 | 5 — | 5  0 | 5·5  5 6 | 5 4  3 2 |
迎着 霞 光  千 万 道。       嗨! 迎着 霞 光  千 万

1 — | 1 — |‖: 1̇1̇  1̇1̇ | 5̇5̇  5̇5̇ | 1̇1̇  1̇1̇ | 5̇5̇  5̇5̇ :‖
道。

3  6 | 6 — | 5  3 2 | 1 — | 1̇·  7 | 6  1̇ |
1.阳 光   灿       烂    照       车
2.韶 山   松       树    青       又

5 — | 5 — | 6  0 6 | 5  6 | 4  3 5 | 2 — |
厢,           车 厢 里 面 真 热 闹,
青,           湘 江 两 岸 红 旗 飘,
```

这首歌曲在A段到B段之间加入了一个用特色音型写成的间奏，模拟火车行进的节奏音响，同时也为B段抒情流畅的音乐作了铺垫。

第三节 尾 声

尾声又称"尾奏"或"后奏"。它是在歌声结束处，由伴奏乐器或人声继续演奏(唱)的一个旋律片断，其作用是进一步抒发作品的思想感情，延续、补充音乐形象，使其有一个完满的结尾。

尾声在幼儿歌曲中，一般较短小，它的音乐素材来源于前奏、歌曲的结尾或高潮部分。

一、用和声终止式的重复做结尾

例8-14 《红领巾进行曲》

红领巾进行曲

1=C 2/4

```
5 1̇ | 7 1̇ | 2̇ 3̇ 2̇ 1̇ 5 | 1̇ 1̇ 5 5 6 | 5 4 3 1 | 6 1̇ 6 5 4 5 |
啦 啦  啦 啦  啦啦啦啦啦!  牡丹飘香的 乐园里, 我们 多 欢
啦 啦  啦 啦  啦啦啦啦啦!  万众一心的 大路上, 我们 在 拼

6· 5 6 | 1̇ 1̇ 5 5 6 | 5 4 3 1 | 2 2 2 2 4 3·2 | 1 - :‖
乐,   唱青春(那个) 唱理 想,  唱唱我们共和 国。
搏,   唱今天(那个) 唱明 天,  唱唱我们共和 国。
```

结束句

```
1̇ 1̇ 5 5 6 | 5 4 3 1 | 6 6 6 3 5 6 | 1̇ - | 1̇ 0 ‖
唱今天(那个) 唱明 天,  唱唱我们共和 国。
```

歌曲结尾运用了终止式的重复，使歌曲结束得干脆肯定，表现了少先队员在祖国的怀抱里成长，充满着美好的希望和坚定的信心。

二、用歌曲末句的变化重复做尾声

例8-15 《月亮河边的孩子》

月亮河边的孩子

（节选）

1=C 3/4

```
‖: 1 2 3 5 | 1 2 - | 2 3 #4 6·6 | #4 3 2 - | 7 3 3 2 5 7 |
   我们是一 群    月亮河 边的 孩 子,   望着月亮在幻
   我们是一 群    月亮河 边的 孩 子,   在月亮河畔成

   6 - 3 2 | 5 7 5 | 6 6 1 2 | 2 3 2 1 7 | 5 7 7 6 5 7 |
     一条月   亮  船, 月亮河 边的 孩 子
```

歌曲的结尾用末句的变化重复做尾声，是对皎洁的月光下宁静的河畔边艺术形象的一个补充，同时也表达了孩子们对美好生活的向往。

三、用歌曲结束音的变化重复做尾声

例8-16 《小斑鸠对我说》

小斑鸠对我说

马金星 词
马骏英 曲

1=E 2/4

中速 天真活泼地

(6 6 6 6 | 6 5 3 3 | 5 1 2 1 | 1 0 ⁷1 0) | 5 1 1 1 |
　　　　　　　　　　　　　　　　　　　　　　　　　1. 我 穿 一 件
　　　　　　　　　　　　　　　　　　　　　　　　　2. 我 背 书 包
　　　　　　　　　　　　　　　　　　　　　　　　　3. 考 试 得 了

1 2 3 3 | 1 2 2 2 | 2 1 5 5 | 5 1 1 1 | 1 2 3 3 |
新 衣 服， 斑 鸠 对 我 咕 咕 咕，
去 读 书， 斑 鸠 对 我 咕 咕 咕，　斑鸠斑鸠你 说 什 么？
九 十 五， 斑 鸠 对 我 咕 咕 咕，

2 2 2 5 | 5 - | 4 6 6 | (1 6 1 6 6) | 6 1 5 (1 5) |
说 呀 说 什 么？　　　斑 鸠 说：
　　　　　　　　　　　　　　　　　　　　　"幸 福！
　　　　　　　　　　　　　　　　　　　　　"刻 苦！
　　　　　　　　　　　　　　　　　　　　　"不 足！

6 1 5 (1 5) | 6 6 6 6 | 6 5 3 3 | 5 1 2 1 | 1 ⁷1 0 ‖
咕 咕！ 幸 福， 幸 福， 咕 咕 咕， 你 可 真 幸 福！"
咕 咕！ 刻 苦， 刻 苦， 咕 咕 咕， 学 习 要 刻 苦！"
咕 咕！ 不 足， 不 足， 咕 咕 咕， 千 万 别 满 足！"

歌曲中用结束音的变化重复做尾声，肯定式结束，活泼，诙谐。

 思考与练习

1. 将下面歌词写完并谱曲（要求有前奏、尾声）。

 《春天来了》

 春天悄悄走过来，

 它在哪里我知道：

 （ ）

 （ ）

2. 分析《小耗子变成米老鼠》这首歌的前奏、间奏及尾奏的意义。

小耗子变成米老鼠

千 红 词
徐邦杰 曲

1=F 2/4

(2 2 3 5 5 | 3 5 3 2 1 1 | 2 2 3 2 3 2 5 | 1 i i i 0)

‖: 3 6 5 | 3 6 5 | 3 3 2 1 2 3 | 2 2 (6 1 2) |

1. 小 耗 子， 看 电 视， 看 得 鼻 子 酸 哪，
2. 又 不 馋， 又 不 懒， 勤 劳 又 能 干 哪，
3. 小 耗 子， 决 心 大， 说 变 它 就 变 哪，

2 2 3 5 | 3 3 2 1 | 6 6 1 2 1 6 | 5 — :‖

看看 人家 米老鼠， 大家 都 喜 欢。
我要 变个 米老鼠， 谁能 不 喜 欢？
电视 里的 米老鼠，

(3 2 1 6 5 5 | 3 2 1 6 5 5 | 3 3 2 1 2 3 2 | 1 2 2 0 | 2 1 2 3 5 5

6 5 3 2 1 1 | 6 5 6 1 2 1 2 6 | 5 5 5 5 0) ‖ 2 2 3 2 5 | 1 i i i 0 ‖

D.S. 请 它 去 联 欢。

3. 为以下幼儿歌曲创作前奏及尾声。

(1)《打电话》

打 电 话

儿 歌
汪 玲 曲

1=F 2/4

| 3 5 | 3 2 | 3 | 6 0 | 3 5 | 3 2 | 3 | 6 0 | 5 0 | 5 0 | 5 — |
两个　小娃　娃　呀，　正在　打电　话　呀，　喂，　喂，　喂，

| 3 3 | 2 5 | 3 — | 2 0 | 2 0 | 2· 3 | 5 6 | 3 2 | 1 — |
你在　哪里　呀？　　哎，　哎，　哎，　我在　幼儿　园。

(2)《小伞花》

小 伞 花

朱胜民 词
苏小洋 曲

1=E 2/4

亲切、热情地

| 5 1 5 1 | 3 3 1 1 | 5 5 5 5 | 5 (5 1) | 5 3 5 3 | 5 3 |
1. 小雨小雨　滴滴答答　滴滴滴滴　答，　　　　放学　跑来　三　个
2. 小雨小雨　哗哗啦啦　哗啦啦啦　啦，　　　　送你　回家　再　送

| 5· 3 | 2 — | 5 1 5 1 | 3 3 1 1 | 6 6 6 6 | 6 (7 1) |
小　娃娃，　　小雨　小雨　滴滴　答答　滴滴　滴滴　答，
她　回家，　　小雨　小雨　哗哗　啦啦　哗啦　啦啦　啦，

| 5 6 5 6 | 5 6 5 3 | 2 5 | 1 0 | 6· 6 | 6· 6 | 6 6 |
雨中　开出　一朵　朵　小　伞　花，　多么　美丽的
雨中　开出　一朵　朵　友　谊　花，　多么　美好的

| 4· 6 | 5 — | 3 5 3 5 | 3· 5 | 4 3 | 2 — |
小　伞　花，　里面　有　三　个　小脑　袋，
友　谊　花，　里面　盛着　甜　甜的　笑，

|1. |2.
| 5 4 3 1 | 5 0 2 0 | 1 0 :|| 5 5 5 5 | 6 0 6 0 | 5 0 ||
还有　六只　小　脚　丫。　　还有　咱们　悄　悄　话。

参 考 文 献

[1] 李先龙. 幼儿歌曲创编[M]. 北京：北京师范大学出版社，2012.

[2] 许卓娅. 歌唱活动[M]. 南京：南京师范大学出版社，2011.

[3] 尹铁良. 儿童歌曲创编[M]. 北京：高等教育出版社，2009.

[4] 龚耀年. 儿童歌曲创作十讲[M]. 石家庄：河北少年儿童出版社，2007.

[5] 陈国权. 歌曲写作教程[M]. 北京：人民音乐出版社，2007.

[6] 马成，王炳文. 幼儿歌曲创编[M]. 上海：复旦大学出版社，2005.

[7] 人民教育出版社中学语文室. 幼儿文学[M]. 北京：人民教育出版社，2005.

[8] 人民教育出版社中学语文室. 幼儿文学作品选读[M]. 北京：人民教育出版社，2005.

[9] 人民教育出版社中学语文室. 幼儿文学[M]. 北京：人民教育出版社，2005.

[10] 教育部体育卫生与艺术教育司组.儿童歌曲创作[M]. 上海：上海教育出版社，2001.

[11] 熊承敏. 儿童歌曲创编十七课[M]. //中等师范音乐必修课教材编写组. 中等师范音乐必修课教材·音乐（第三册）. 上海：上海音乐出版社，1993.

[12] 尹世霖. 海峡两岸儿歌百家[M]. 北京：明天出版社，1992.

[13] 李重光. 幼儿歌曲分析六十首[M]. 北京：人民音乐出版社，1989.

[14] 陶伯华，朱亚燕. 灵感学引论[M]. 沈阳：辽宁人民出版社，1987.

后 记

怀着一颗真诚的"童心",终于将这本幼儿歌曲的欣赏与创编教材与各位编委合作完成,这可是我三十多年的梦想啊!记得1981年那个格外寒冷的冬天,漫天的雪花把刚从武汉音乐学院毕业的我卷到了北京,在北京市少年宫聆听了张文纲、潘振声、金帆等儿歌大师们关于儿歌创作精彩的讲座,他们一个个充满"童心"的演讲是那么的激情满怀,奔涌的热血涨红了他们的脸庞,眼眸中饱含着爱的泪花,在那个令人难以忘怀的特殊年代,也是一个幼儿歌曲(教材)待兴的年代,那一刻,我不仅终生记住了大师们的名字,而且受其感染,激发了我要创编儿歌的热情。

在我身边,还有一个人给了我很大的影响。他就是原武汉国棉四厂子弟学校的音乐老师朱德诚。虽然他已去世多年,但他的音容笑貌,以及他用深入儿童心灵的欢快音符编织出如《蝴蝶花》《摇啊摇》《看见雷锋叔叔的画像》等绚丽的旋律,却永远在我心中荡漾。一想起这些为儿童歌曲创作默默奉献一辈子的音乐大师和普通的音乐教师,我就肃然起敬,产生创编儿歌的强烈冲动。

"把心思抽出丝,将岁月弯成弓。"说来也巧,十年前,我被安排住到了幼儿园的宿舍,每日大喇叭放的幼儿歌曲,使我耳濡目染,不得不反复接受幼儿音乐的洗礼,加之孙女幼悠出生,更加快了我编写幼儿教材的速度。这本教程的面世,正好算是我送给小孙女一岁生日的礼物吧。

最后,我要感谢编写团队的每一位同事,没有你们的努力我是不可能完成这项任务的。我们是在正确的时间、正确的地点做了一件正确的事情。

这本教材凝聚了大家的心血,充满了童心、童真、童趣,相信你们拿到这本书,一定会被它的新意所吸引。在此对武汉市文化局原助理巡视员熊朝锏、武汉教育电视台王新生副台长、武汉城市职业学院学前教育学院邹琳玲副院长,以及音乐艺术界各位同仁的热情鼓励与帮助深表感谢,是他们使得这本教材能尽早与幼儿教师和孩子们见面。

<div style="text-align:right">

熊承敏

2012年10月

</div>